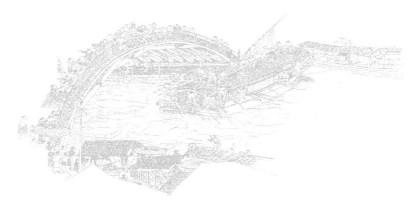

范森林 —— 著

细说
《清明上河图》的
六十五个瞬间

天津出版传媒集团

天津古籍出版社

图书在版编目（CIP）数据

细说《清明上河图》的六十五个瞬间 / 范森林著
. — 天津：天津古籍出版社，2022.6
ISBN 978-7-5528-1227-5

Ⅰ. ①细… Ⅱ. ①范… Ⅲ.①《清明上河图》—研究
Ⅳ.①J212.24

中国版本图书馆CIP数据核字（2022）第093247号

细说《清明上河图》的六十五个瞬间
XISHUO《QINGMINGSHANGHETU》DE LIUSHIWU GE SHUNJIAN

范森林 / 著

出　　版	天津古籍出版社	
出 版 人	张　玮	
地　　址	天津市和平区西康路35号康岳大厦	
邮政编码	300051	
邮购电话	（022）23517902	
责任编辑	王海燕	
美术设计	鞠佳美	
印　　刷	北京捷迅佳彩印刷有限公司	
经　　销	全国新华书店发行	
开　　本	787毫米×1092毫米　1/16	
印　　张	15	
字　　数	150千字	
版次印次	2022年6月第1版　2022年6月第1次印刷	
定　　价	88.00元	

序

　　《清明上河图》是创作于北宋时期并流传至今的一幅具有一定写实性的城市风情画，不仅是我国艺术史中的珍宝，也是探究中国近世特别是宋代历史文化的重要史料。该画自宋以后从宫廷流出后，就备受历代文人墨客的关注，出现了大量的临摹仿写作品和解读文字。近代以来，郑振铎、李安治和周宝珠等诸多学者分别从文学、艺术和历史学等不同的角度对其展开了诸多深入的研究，不仅充分彰显了该画的多方面的价值，而且也对当今相关学科学术水平的提升起到了积极的推动作用。作为一种凝集了文学、艺术、建筑和时代社会风貌等多方面重要信息的史料，其价值的发挥，当然需要靠专业的学术研究，但显然并不仅限于此，大量民间人士的投入和有水准的阐释，同样深具意义，而且更能彰显作品的影响力。一般来说，对于史料的解读利用大体有两种类型：一是从历史专业的角度，以专业的技能，严格遵循学术规范，结合相关史料，对作品中的内容做出解说，并进而丰富和加深人们对历史上相关问题的认识和理解；二是从文化或自身爱好等现实方面需求出发，依据一定的历史知识就作者自身的立场展开阐发。这两种利用方法，出于不同的目的，往往各有价值，也各有不足。

范森林先生纂写的《细说〈清明上河图〉的六十五个瞬间》无疑属于后者。范先生作为一名退休高级工程师，能有如此的毅力和良好的文史及艺术水准，完成这样一部雅俗共赏的著作，着实令人感佩。全书的插图优美，文字顺畅，叙述生动，思路清晰，虽非专业的探讨，但涉及的历史事实，也多有根据。这一赏析，大体可以看作一位有强烈文化追求的文化人对于中国传统文化遗产所做的深度解读，也是作者对于中国历史和现实发自内心的思考和叙说。故谨此聊赘数语，以志敬重和推荐之意！

余新忠

2022 年 6 月 6 日于津南南开园

自 序

　　《清明上河图》是我国北宋晚期的一幅反映当时都城汴京市井生活和社会风貌的现实主义风俗长卷。历史上，《清明上河图》的摹本众多，今存版本亦在三十种以上，其中以故宫藏本最为经典，也最受认可。

　　故宫本《清明上河图》横五百二十八厘米，纵二十四点八厘米。据卷后题跋，此图为宋徽宗时宫廷画家张择端所绘，且徽宗曾为此图题签。张择端，字正道，琅琊东武（今山东诸城）人，熙宁八年（1085年）生，自幼好学，早年曾游学汴京，后习绘画。宋徽宗时，供职翰林图画院，专攻界画，擅绘宫室，尤擅绘舟车、市肆、桥梁、街道、城郭。张择端存世作品有《清明上河图》《金明池争标图》，皆为我国古代的艺术珍品。

　　《清明上河图》从诞生之日起就广受世人青睐，在千年的流传过程中也曾引发过无数风波。时至今日，学术界关于此图的研究成果已经颇为丰硕，焦点主要集中在画卷所表现的时间是否"清明"、"上河"的含义、绘画的目的等。而与此同时，大众对这幅传世名作的兴趣亦从未减退，笔者亦是其中一员。

　　故宫本《清明上河图》为绢本，淡设色，采用鸟瞰式全景法构图，用笔

兼工带写。全图大致可以分为三个段落：郊野、虹桥、城内。画面从汴京郊外展开，茫茫原野中、蜿蜒河道边，一队驮着柴炭的驴队在氤氲的雾气中走进了画卷。小桥、野树、孤舟，清寂的郊野风貌简单地被勾勒出来。随着画面中汴河的渐渐开阔，河中各式船舶舳舻相接，填满河道，河边的屋舍、人物也渐渐增多，市井的喧闹声渐渐大起来了：是行船的摇橹声，是叫卖的吆喝声，是驴马的蹄声，是拉纤的号子声……跨过车水马龙的虹桥，看过一场行船撞桥的险景，再经过两个满盈店肆的十字路口、熙攘的平桥，就会看到巍峨的城门楼。过了城楼，就是《东京梦华录》中所描述的南宋人魂牵梦萦的繁华京师了："举目则青楼画阁，绣户珠帘。雕车竞驻于天街，宝马争驰于御路。金翠耀目，罗绮飘香。新声巧笑于柳陌花衢，按管调弦于茶坊酒肆。八荒争凑，万国咸通。集四海之珍奇，皆归市易；会寰区之异味，悉在庖厨。花光满路，何限春游；箫鼓喧空，几家夜宴。"孟元老所描述的胜景，正可与《清明上河图》两相印证。

全图刻画了人物七百九十二个（包括仅显露部分形体的，如虹桥的桥洞中有一人只露一只脚）、马二十一匹、驴骡四十八头、牛十五头、花轿七乘、各种车子十五辆、大小船只二十六艘，以及数不清的房屋、商铺、摊点，内容十分丰富。论其结构，气势宏大，段落分明，有条不紊，繁而不杂，错落有致；论其技法，手法娴熟，线条遒劲，凝重老练，形象生动，精细入微，一笔不苟。

画面中的人物、车船、驴马、屋舍各具情态，既被画家和谐地安放进画面中，有整体的统一性，也各自完足，保有自身的个性。细细观摩，越看越深，

画面便活了过来——如果它是一幅实景照片，会有怎样斑斓而鲜明的色彩？如果它是一段短视频，会充斥着怎样的声音？人们操着宋时的雅言，演绎着宋时的故事；车船马驼载着宋时的物产，路过宋时的风景。在北宋这张巨大的历史背景下，张择端用画笔留下了这样一张实时的瞬间留影，其中的每个人物也借此留下了自己生命中一瞬间的真实。于是，整幅画便不仅仅是北宋暮年的繁华一瞬，更是这几百个各有来处、各有去处的人物的真实一瞬——他们各有各的生命，各有各的说不完的故事。他们或许只是没有在任何历史记载中留下姓名的普通百姓，也可能是曾在北宋的某个领域大放光明的一时英杰。我们分辨不出，亦无须分辨，只需从画面展开想象，去体味画面中的人生百态，去推测画面外的真实历史图景。

　　然而，《清明上河图》实在是一幅内容过于丰富的画卷，堪称反映北宋市井生活的资料库，对它进行有条不紊的解说，需要找一个合适的角度。笔者想到了从人物和事件入手。画卷中的人物多有交流互动，极富动态和故事性，从而形成了一个个生动的情景小片段，如"惊马脱缰""合力救援""茶坊清谈"等。如果从这些小片段入手，通过对每个人的行为举止进行分析，或可以对《清明上河图》产生初步的理解，进而体会图卷所展现的北宋的市井民俗风情，推求画卷所深藏的北宋的社会状况。遵循这样的思路，笔者从画卷中截取出六十五个片段，以这张北宋市井百态图中所表现的六十五个事件的定格瞬间，结合史料，合理推想，对画面进行文字解说。

　　为了能清楚地说明所述片段在画卷中的位置，也为了免去读者反复翻阅画卷以求对照的劳顿之苦，特意将这些片段临摹下来，分别与对应的解说放

在一起。这样，虽然费了些功夫，却为阅读带来极大方便。同时，通过临摹可以更多地发现画面中的细节，从而更加深刻地体会画家绘画时的良苦用心。此外，在编写过程中发现，有些现象存在于整个画卷之中，并不能用一个片段概括。因此，在六十五个片段之后，又以"为什么"的形式从八个方面对画卷中的一些普遍性问题进行论述，深入探讨北宋的社会经济状态和市井文化、风俗习惯，力求使读者对《清明上河图》有更多的了解，引发大家解读古画的兴趣。

不同于文史学者引经据典的论证，也有别于鉴定专家有理有据的甄别，笔者只凭借一腔热爱、细心描摹、苦心思索，方有这一点粗浅的识见和领悟，因此，书中错误与不足在所难免，渴望有识之士多加指正。

目 录

一　爷孙送炭

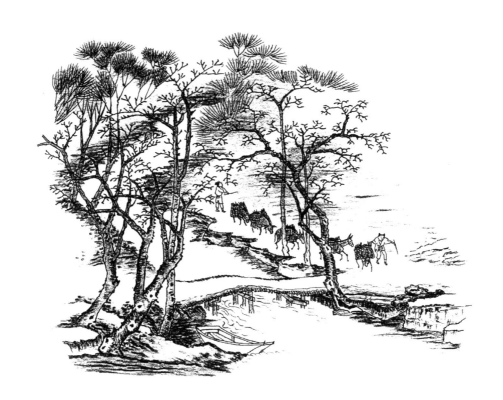

　　展开画卷，先进入视野的是寂静辽阔的田野，无边无际。稀疏的林间有一条静静流淌的小河，河水淙淙，蜿蜒曲折。小河上横跨着一座草桥，在桥头形成三岔路口。沿着小河是一条小路，小路上一老一少赶着五头毛驴，驴背上驮着木炭，少年牵头，老者殿后，吆赶着驴队前行。很快就要过桥了，

少年张臂执鞭，似促驴右行上桥，走向需要燃料的大都市。

在一千年前的宋朝，人们做饭取暖主要依靠薪和炭。薪主要是木柴，还包括芦苇、秸秆、茅草等。"卖炭翁，伐薪烧炭南山中。"（唐白居易《卖炭翁》）炭由木柴烧制而成，只有讲究的人家才用得起。京城地处平原，周边没有天然森林资源，加上盖房子、打家具都需要木头，木柴渐渐供应不上了，出现了严重的燃料危机——柴荒。开门七件事，柴米油盐酱醋茶。柴是放在第一位的，就连现在发工资也还叫"发薪水"，其重要性可想而知。燃料是汴京城繁荣的动力来源，画家把"爷孙送炭"安排在画卷之首是有道理的。至于这些炭将要送向哪里，画中也有暗示：在全图无数的瓦房茅屋中，仅有几家屋顶上装有烟囱，其中就包括卷末的赵太丞家。且当时炭价很贵，每担炭可卖到二百文以上，普通人家也不见得买得起。这隐晦地告诉人们，爷孙俩的这些炭就是要卖给赵太丞的。爷孙俩要走过小桥，沿着进城大道，跨过虹桥，穿过新宋门，直抵赵太丞家。从送炭开始到卖炭结束，爷孙俩一路上的所见所闻就是画卷的全部内容，从这个意义上讲，《清明上河图》也许也可以叫作《爷孙送炭记》。

此小景中，毛驴是画面的主题。画家通过对它的刻画传递出了很多信息。小毛驴低头垂耳，前腿不敢蹬直——低头垂耳可以节省体力，前腿弯曲有利于保持平衡，可见它们所驮的薪炭之重。毛驴的记性很好，无论多远的路，只要走过一回就会记住。少年没有在前面小心翼翼地牵引，是相信头驴不会走错，说明他们已经不是第一次进城了。爷孙俩十分体谅毛驴的辛苦，并不使用长鞭，只用一根小枝条"虚打实吆喝"，说明毛驴的归属为自家。他们

不熟悉城市环境，总是前后左右护着驴队，生怕伤及他人。他们来自偏远的农村，或是"伐薪烧炭南山中"的专业户。由于市场的需求量大，他们的薪炭生意也越做越好，送炭的毛驴也由四头变成了五头，新添的小驴就是跟在头驴后的第二头。它走路还有些不稳，平衡也掌握得不好，一路上由少年紧随身边。这是少年选择的最佳位置，既能控制头驴的行进方向，又能随时对"新手"进行调教。画家开篇便出手不凡，精准的观察能力、高超的绘画技巧于此已见一斑。

小桥旁的几株大树苍老而挺拔，叶芽已经萌发，树枝上顶起了一个个小骨朵。河两岸的小树错落有致，枝条丛密处已染上浅绿。气候已经转暖，一切都显得春意盎然，正是乍晴乍阴的清明季节。小桥东头的一株大树，本来已经倾倒在水面上，却又顽强地从中间挺立起来。小桥的西头停泊着一只小船，船上空空荡荡，却也有点"小桥流水人家"的诗意。看来，这里并不是荒无人烟，小船的主人可能正在"春眠不觉晓"中。

小河在上游拐了一个近九十度的弯。为了保障小河西面农舍的安全，在河湾迎洪面上修筑了堤坝，这是最初级的水工建筑。堤坝上栽满了柳树，这是最经济的固堤措施。河水流过小桥便没有了河堤的约束，洪水季节向左右漫延，会形成辽阔的水塘；枯水季节，河水沿河道慢慢下泄，水塘便会变成沼泽湿地。汴京城水源充沛、河流纵横，城郊自然形成了许多大大小小的湿地。到了夏季，菰蒲风动，荷芰波生，野鸭嬉戏，大雁竞游。

画家在追求画面精美和尊重自然规律之间选择了后者，使画面下部有点粗犷泛味。

二　谷场小院

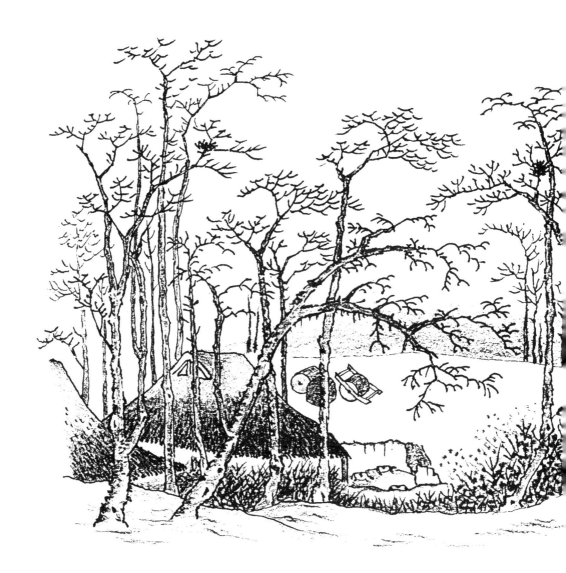

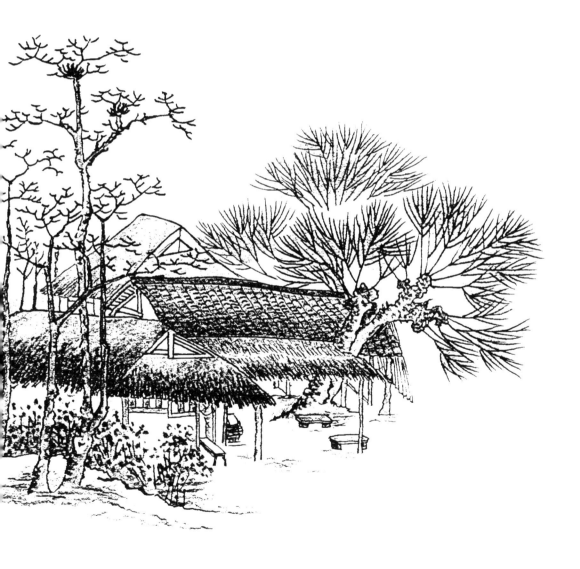

过了小桥，就是一片高大疏落的树丛。这些树既像椿树，又像皂荚树。树的丫杈处零星可见四五处鸦雀窝。树荫下是一个完整的农家小院。说是小院，却无围墙，仅以灌丛花草环绕。清明时节枝叶已经萌发，灌丛上的斑斑点点，莫不是迎春花等早花植物正在争奇斗艳？小院中央是一个打谷场，场上闲置着石碓等农具。几家农户共同使用一个打谷场，既有利于生产，又能节约土地，这是古代劳动人民集体智慧的体现。围绕打谷场，几间茅屋择地就势而建，朝向各不相同，布局错落有致。西边的三间茅屋半掩在土坡之后，一片丛林中仅见其屋顶，与其他茅屋绝无重复之感。

茅屋在我国于邦国时代已有建造。早在 7000 年前的河姆渡文化时期，人们就已经懂得如何建造茅屋。即使到了经济繁荣的宋代，广袤的农村大地依然是茅屋连片，不过茅屋的质量有了很大提升。从图中可以清晰地看到，茅屋内部已经有了完整的木架构系统，灰土夯筑的墙体已经从承重功能中解脱，这样就大大提高了茅屋的稳定性。屋顶的营造工艺也进一步精细化：先把收集来的茅草按一定规格用草绳编织好，然后一层一层铺在架好房梁的屋顶上，并在茅草上面抹上一层层黏性泥土，上面还要加上几层宽大的树皮，最外层再盖上几层茅草。这样制作成的屋顶，既能防雨，又能保温，还不需要花太多的钱，更不会轻易"为秋风所破"。清明过后，再有半个月就是谷雨节气了。北方农谚云："谷雨前后，种瓜点豆。"男人们都忙着下地劳动了，小院里显得冷冷清清，真是"乡村四月闲人少，才了蚕桑又插田"（宋翁卷《乡村四月》）。但也正是这种冷清，才让人感到一种悠然超脱、物我相忘的宁静美。

由于地处郊区，受城市经济的影响，这里的农户以农为主，还兼营别业。

就在西边茅屋的旁边，用夯土围出了一个"饲养场"，场内有三头小花猪，一妇人带着小孩喂完猪正在回家的路上。东边茅屋的旁边又新建了一幢瓦房。由于地方狭小，地方官府又管得很严，不敢轻易把树砍掉，只好把一株残老的大树"抱"在瓦房之内。即使这样，也算是"违章建筑"了，但只要官府不来找麻烦，就能置办几条桌凳，学着城里人的样子开个小茶馆，供过路人歇歇足解解乏，发不了大财，也赚点零花钱。

就在十多年前，这里可能发生过一次严重的水灾。连续几天的降雨使小河的河水暴涨，甚至一度冲出河床把这一带淹没。经过几天的浸泡，原本坚实的土地变成了稀软的泥浆。一阵狂风从西面袭来，把几棵大树吹得倒向东方，连瓦房"抱"着的那棵老树也未能幸免。大水退后，人们艰苦重建，又栽了许多小树，才又有了今天"绿树村外合"的美好家园。为了防止水患的再次发生，人们还在小河转弯处迎洪面修筑了堤坝。如今，当年栽的小树已茂密成荫，只有那几棵曾经倾倒的大树，还在弯着躯干向人们诉说着当年的灾殃。

三 老树新枝

　　走过小桥，近处有七八棵老树，躯干瘿瘤，老气横秋，有的盘根错节，有的树干中空，有如苏州园林的嶙峋怪石。没人能说清它们已活了多久，只关心它们还能再活多长。这些树树干顶端膨大如头状，头上长满新枝，有一年生的，也有二三年生的，犹如老翁戴头盔，头重体难支。这种树被历代赏画者称为"老杨树"，其实它是我国北方传统的古老树种——旱柳。旱柳亦称"立柳"，落叶乔木，树冠广圆形，耐寒，喜生于沟谷湿地，适宜于河湖

岸边栽植。所以，画中地处沼泽湿地圩堰上的几棵大树，生命力显得尤其旺盛。

汴京城河流纵横，在绿化上以旱柳为主，正是选对了树种。在栽植上，宋人采取了特殊的管理模式，即不更新残老植株，任其自生自灭，且利用其耐重剪的生理特征，每年（或每隔两三年）将树冠全部砍去，刺激树干顶端萌发新枝，这种方法叫"头木作业法"，至今仍有沿用。这是由宋人对树木的利用方向所决定的。

旱柳既可用于行道的绿化，又可以用作木材。但柳木材质欠佳，打造的器物易走形。相比之下，宋人更钟爱南方木材。木材最适宜水运，当时有大运河之便，各地的优质木材可轻易输送至汴京。所以，宁愿让旱柳枯竭老死，也不愿更新植株，只让它每年萌发新枝。树越老萌发的新枝越多，收获的枝条主要用作薪炭，以缓解严重的燃料危机。

早在汉代以前，我国就已经开始利用煤。到了宋代，煤已有一定的产量，但是首先要用于冶炼，远远不能满足民用需求，"柴改煤"才处于起步阶段。汴京地处平原，森林资源本来就不多，几百年下来，几乎砍伐殆尽，柴炭严重短缺。为了解决柴荒，官府也制定过不少法令。如宋仁宗时曾规定，偷砍别人家桑树四十二尺算一份，满三份就要判死刑。为了平抑柴价，官府也费了不少心思，专门建立了"国家储备柴"制度，也曾实行过定量分配供应制度。即使这样，每到寒冬季节，因薪炭不足导致人畜冻死的现象还是时有发生。所以，官府把本用于城市绿化的旱柳都造成了"薪炭林"。宋代的"园林专家"已经懂得，"头木作业"下的单株树木木柴产量远比自然生长下的要高。在取得生态效益的同时努力追求经济效益，这就是古人的智慧。

四 扫墓归来

　　汴京郊外绿树成荫，一队人马从烟柳中走来，有骑马的、坐轿的，还有挑担开道的，人快马急，疾行如风。这家主人是个急性子，天不明就催促家人启程，其他人家才刚刚出城上路，他们已经扫墓归来。

　　祭祀的贡品前一天就准备好了，有寒具（油炸的麻花和馓子之类）、焦䭔（也是油炸食品，形如小圆球，用竹签串起来）、子推燕（燕子形状的面食）、枣锢（馒头上安两颗红枣），还有花、果、鸭卵、鸡雏等。这一天风和日丽，

主人家在轿子上用柳枝和杂花装饰轿顶，轿顶四边垂下来的枝藤遮掩着轿门，正合清明时令。一家人携贡品，来到墓地。先清除周边杂草，再摆好贡品，焚香跪拜，追思先人功德，为后人祈求福荫。因为从寒食节开始到清明节，连续三天不能动烟火，所以清明上坟也不烧纸活，只把一串串纸钱挂在墓旁的树上。祭祀结束后，男人们就在坟前"散福"：将贡品撤下，大家席地而坐，就地推杯换盏，大吃大喝。女人们则三三两两散入阡陌，摘柳枝编花冠，采野菜斗百草，欣赏春光。

宋时，通常以冬至后一百零五天为寒食节，前一天叫"炊熟"，人们用面粉做成"枣锢飞燕"，用柳条穿着插在门上，纪念春秋时避禄被焚死的介子推。寒食节后一二日就是清明节。祖先崇拜、孝道文化是中国社会得以和谐稳定发展的一大文化支柱，与封建王朝的治国理念和提倡的精神追求是一致的。清明祭祖正是这种思想和文化的集中体现。因此，宋朝规定每年清明节与元日、冬至一样，都是放假七天（少数时段为五天）。

回到画面，也不能全怪这家主人性子急，他只租用了半天的轿子，诚信守约是第一位的，不得不快马加鞭往回赶。宋朝马匹奇缺，牛车和轿子逐渐成为主要代步工具。因此，《清明上河图》中牛车和轿子十分常见。但是，牛车毕竟太低端了，加之宋朝重商，风气奢靡，很多有钱人不愿意坐牛车。牛不仅走得慢，有时候不遂人意，"牛脾气"上来了，怎么抽也不走。因此，轿子更被人们所青睐，有些小官员，甚至长途旅行都要乘轿。宋洪迈《夷坚志》记载：一名被委任"监邛州作院"的官吏，用六人抬的大轿从秦州出发，一直抬到邛州。秦州与邛州相距一千多里，说明当时轿子已经成了人们重要的

长途交通工具。人们对轿子的热衷，催生了轿子租赁行当。有些会做生意的商人便将轿子出租，价格视使用时间、轿子等级和抬轿人数而定。恰逢清明，租轿子的人很多，这家主人只能和另一家合租一天，不得不早去早回，无非搭个早起而已。但是，他的急躁情绪却影响了下面的仆从们，特别是那位在前面开道的。他一路大步流星，边跑边大声吆喝。他这一喊不打紧，几乎酿出大祸来——惊马脱缰。

五　惊马脱缰

　　前面是一片开阔地，一位老者信马由缰，缓缓而行。后面是那支匆匆而来的扫墓队伍。临近马尾时，那开路的仆人突然大喊一声："快点闪开！"可能声音太高，或者嗓音怪异，人听到了可能不以为然，但马却无法保持安静。每种动物都有自我保护的生理机制。马的听觉特别发达，具有很强的信息感知能力，这是对其视觉欠佳的一种生理补偿，对野生马的生存是非常必要的。

因为马在自然界中生存的关键就是躲避掠食动物的袭击，而躲避袭击的唯一方法就是逃跑。身后是马的视觉盲区，也是最敏感的自我保护部位。人们只知道"老虎屁股摸不得"，其实马的屁股也不是能轻易摸的，除非它认为没有危险存在。开道的仆人突然在马的身后来了一嗓子，过高的音响和音频对马是一种逆境刺激。它误以为危险来临，于是又拿出了唯一的本领——逃跑，起跑时又本能地把后蹄向上一尥，接着使劲一蹬。这一尥一蹬就是它的反击，其实什么也没有踢到，倒是把主人从马背上掀了下来。见此，仆人一时手忙脚乱，不知所措，赶忙过来搀扶主人。主人却伸出右臂，用手指着仆人厉声呵斥："还不赶快与我把马追回来！"仆人这才清醒过来，左手还不忘拎着袋子，朝着惊马奔跑的方向一路追了下去。宋朝缺马，还限制民间养马。普通人要买一匹马，不仅价格昂贵，还要向官府缴纳极高的税款，一旦马有个闪失，还要被追责问罪，难怪主人如此焦急。

在《清明上河图》曲折漫长的流传过程中，惊马由于画的残损而仅存一半。为了保持故事的完整性，笔者只在画上画了一个"○"，以示其大概的位置。

画家善于围绕一个事件聚集更多人的目光，以衬托事件的惊险程度，增强画面的趣味性。在画面下方，一位老者因腿脚不便，正坐在草棚下沐浴春光，顺便照看着孙子玩耍。忽然听到人喊马叫，眼见得一匹惊马向这边冲来，急忙站起身来，要抱孙儿躲避。开阔地北面是一溜土墙，墙头上有两个小童探出头来——对于他们来说，越喧闹越好玩。惊马的影响还不只如此，与此有关的还有下一幕——驴惊人愕。

六　寒风迎蹇

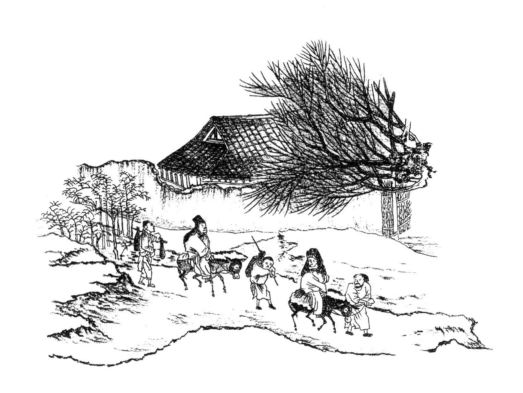

　　围墙南面的小路上，一对夫妇骑着驴子徐徐走来，一看便是上了年纪。他们体态臃肿，筋骨衰弱，衣服穿了不少，还用围巾把头包了个严严实实。清明时节气温已经回升，但水温尚低。他们走的这条小路正处在汴河的风口上（汴河即将进入画面）。一阵凉风从汴河上掠过，迎面向他们袭来。走在前面的老妪不胜其寒，打了一个寒噤，迅速将头扭过以避风头。两头毛驴体型偏小，驮着两位老人实在有些吃力。走在前面的是一头老驴，脸型偏长，

体型偏瘦，还能勉强抬腿迈步；走在后面的却是头可爱的小驴，前额凸出，体型娇小，大步都不敢迈，只能小步腾挪。小驴应该是前驴所生，母子形影不离。老驴本来有丰富的行路经验，但它心里总是惦念着"孩子"，时不时要回头顾盼，所以必须有人牵引；小驴一门心思追随"妈妈"，虽然是"新手上路"，倒也不用人来牵引。

老翁年轻时曾在官府当差，俸禄不多，却也能勉强度日。致仕回乡后，俸禄就少了一半，到宋徽宗时期，国家财政困难，剩下的一半也没有了。前些日子，老夫人着急上火，又受了风寒，咳嗽不止，气喘不停。老翁雇不起轿子，便租了两头毛驴。租赁行见其年老体弱，特意派了两名驴夫一路扶持。这一天，他们进城到赵太医处开了几副药，准备回家休养。

北宋前期有一整套完善的养老制度。首先是居家养老，延续了前朝的"侍丁"和"权留养亲"制度。"侍丁"就是如果家中有八十岁以上的老人需要赡养，官府免除家中一位男丁的"身丁钱"，而且免其服役义务，让其留家尽孝。"权留养亲"则是针对那些所犯非"十恶"罪的犯人，官府一般允其回家赡养父母、养老送终后再执行判决。其次是针对那些没有子孙的人，宋朝还有辅助性的宗族养老制度。一个人除了家族，还有宗族。范仲淹所创立的义庄就定期向贫困的族人发放救济金。族中老人若去世，也可以到义庄领取丧葬费。画中老人所在家族可能不甚兴旺，只是象征性地得到了一点救助，基本无济于事。再次，在居家养老和宗族养老覆盖不到的地方，官府实行社会养老。北宋孤寡老人有官定的养济标准，一般为日支米一升、钱十文省。同时，朝廷也鼓励民间成立一些民办养老院和结社性质的社会化养老机构，专门收养那些孤

寡贫困的老人。这些利民制度都是时逢盛世时才能得以实现，到了北宋末年，政治腐败，朝廷危如累卵，惶惶不可终日，谁还顾得了老人的冷暖安危？说不定再过一段时间，金人踏破京城时，老人还得再雇两头毛驴，只不过不是进城看病，而是随族人一起举家南迁了。

七　变法遗迹

惊马现场的上方是一片田园，园内一块块田畦成"非"字形排列，畦中小苗正在出土，很明显是播撒的蔬菜作物。园中有一眼圆口井，井口上方有一个很小的东西，是从井中汲水用的辘轳。宋人在农田水利法的鼓励下，大力修水利，疏浚河流，凿井筑堤，农业生产为之大振。田园的西北角地势较高，

农夫正用桶从井中汲水，挑担过去灌溉，可见当时农民已经做到精耕细作。

宋朝的农业生产在前代的基础上有了很大的提升，这有赖于熙宁年间王安石的变法。熙宁二年（1069 年），宋神宗任命王安石为参知政事，开始实行变法，其中有三项法令涉及"三农"。其一是青苗法。青苗法规定在每年二至五月青黄不接时，由官府给农民贷款贷粮，每半年收取利息二分或三分，分别于夏、秋两季归还。该法解决了农民青黄不接时的饥荒问题，提高了农民种地的积极性，充盈了国库，打压了豪强势力。其二是方田均税法。该法规定对各州县的耕地进行清查丈量（从东南西北各一千步为一方，相当于当

时的一万亩），核定各户占有土地的数量，然后按照地势、土质等条件将地分成五等，编制地籍及各项簿册，确定各等地的每亩税额。方田均税法鼓励农民开垦荒地，平田整地，提高耕地质量。其三是农田水利法。该法鼓励地方兴修水利，由当地住户按贫富等级出资，也可向州县政府贷款。《宋史·食货志》记载：王安石变法后，各地劳动人民兴修成功的水利工程有一万多处，受益民田面积三十六万多顷，所收功效为自秦汉以来历代所不能及。元丰八年（1085 年），由于种种原因，王安石变法失败了。但是，由变法而形成的几十万顷良田和数以万计的水利工程依然留存下来，广大百姓还在享受着农田水利改造带来的福祉。

田园的西南角有几间茅草屋，是农户照看菜园、储放农具、饲养耕牛的场所。屋门口拴着两头耕牛，墙根处放着食槽（喂牛时放草拌料的木槽）和辘轴（用以平场地或碾稻麦的石砘）。两头耕牛经过一个冬季的休养生息，看起来十分健壮。牛是我国古代农业生产的重要生产资料，从播种前用犁耙耱进行的翻耕土地、破碎土垡、平整田面等，到播种时的拉耧车下种，再到收获时的拉运、谷场上的碾压，无一能离开牛，所以历朝历代都受到农民的珍爱与保护。牛比马的驯化程度高，性格稳重，一代一代只知道耕地拉车，基本失去了对掠食动物的警觉性。对于发生在眼前的惊马事件，一头牛卧在地上视若无睹，另一头也只是回头作壁上观。倒是正在整理草围子（用草编织的长条状草帘，用于牛车上围定货物）的农夫，急忙从屋内走出想看个究竟。

就是这样一个地地道道的庄户人家，由于地处城郊，受到城市经济文化的影响，脑筋也开始活动起来——先在草屋的另一侧搭了一个凉棚，棚下摆

了两张桌凳，还学着城里人的样子用树枝在棚前扎了两个简易的"彩楼欢门"（老树后面）。虽然无法与城内的茶肆酒楼相提并论，但是房前屋后有宽敞的平地，可供南来北往的车马歇足打尖，也算是一间车马店了。

八　望火台空

　　田园西边有一个高台，全用青砖砌面，上台的阶梯和两边的护手栏杆清晰可见。台上建有亭子，四柱方顶，上覆青瓦。站在台上，城郊一览无余。它不是佛塔，也不同于周幽王燃起狼烟的烽火台，而是宋代城市防火的望火台（亦称"望火亭"）。

　　北宋时，对京师的管理是在坊之上设厢，城内八厢，城外九厢。每厢下辖若干坊，每坊都有望火设施。其中城内建望火楼。宋朝钦定的《营造法式》记载，望火楼是一座建造在立柱上的方形二层楼，楼高三十尺（约九米）以上，相当于今天三层楼的高度。城外则选择地势高处建望火台，上有亭子可以遮阳挡雨。无论是望火楼还是望火台，都有人日夜值守。若发现火情，白天用旗帜发出扑救信号，火情在朝天门内则挥指三次旗，火情在朝天门外则挥指两次旗，火情在城外则挥指一次旗；夜间则用火光发出扑救信号。

　　当然，望火楼（台）的功能并不局限于发现火情，还有灭火救灾。根据《东京梦华录》记载，望火楼（台）下还有房子数间，屯兵百余人，叫"潜火铺"，并配备了各

式灭火器具，如大小桶、洒子、麻搭、斧、锯、梯子、火叉、大索、铁猫儿（铁锚）之类，一旦发现火情，能第一时间赶往火灾现场进行扑救。画中的望火台空空荡荡，一片寂静，不仅无人值守，台下的屯兵房屋也都成了茶肆酒店。人们不禁要问：宋朝官府这是怎么了？

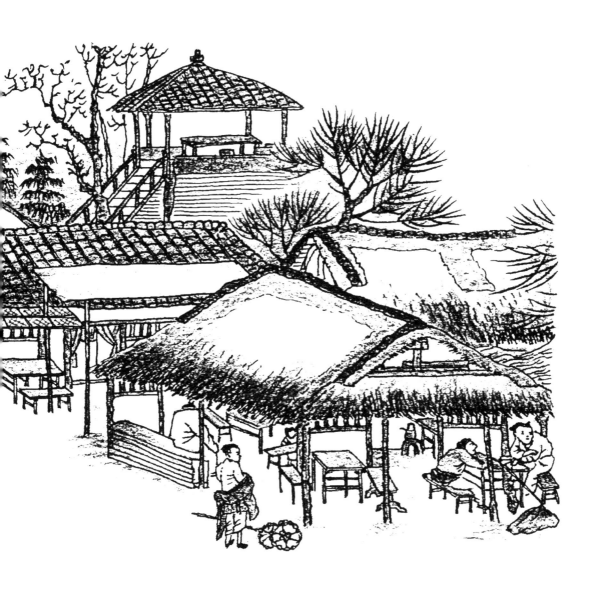

若说宋朝政府不重视防火，实在是有失公允。早在北宋建立之初，官府就从四个层面制定了有效的防火措施。

一是加强火灾的预防，把火灾消灭在发生之前。宋代百姓做饭、照明都离不开火，稍不留意，极易引发火灾。因此，宋朝各级官府都要求辖区居民经常打扫厨房，除去埃尘，清除灶前剩余的柴火。宋朝还规定，照明的火烛当及时熄灭，"将夜分，即灭烛"，以防夜深人困引起火灾。为了加强预防，官府还多方提示，如："茅屋须常防火，大风须常防火，积油物积石灰须常防火"；民房常"烘焙物色过夜，多致遗火"，须常戒备；厕所因常倒"死灰于其间"，"内有余烬未灭，能致火烛"，需要加强防火。（宋袁采《袁氏世范》）宋代房屋多用茅草覆顶，茅草易燃，往往一家有火即殃及邻里。为此，北宋朝廷倡导以瓦易草，对军营、官舍、民居分别进行改造。虽然以瓦易草需要较大财力支出，一般老百姓难以承担，推行起来进度缓慢，但从中可以看出宋人为防火所做的努力。

二是加强火灾的监控。如前所述，京城内外建造了许多望火楼（台），以及时发现火情，为扑救赢得更多时间，把损失降到最低。

三是火灾发生后积极组织救援。宋代救火分为京师与地方两套机制。京师救火主要依靠军队，由军厢主马步军殿前"三衙"和开封府各自带领军兵救火。救火人员统一编号，火起时发放救火器具，火灭后先清查人员和器具，确认都没有问题后才解散救火队伍。同时还规定救火人员不能随身携带刀剑等兵器，以防他们趁机"邀夺物色"。

四是火灾发生后，必追究肇事者、相关负责人和趁火打劫者的法律责任。

对肇事者的处罚区别失火与放火，放火的处罚要更重，往往大赦时也不能减免。官员没有觉察失火、救火不力或不能捕获肇事者，都要承担一定的法律责任。对趁火打劫者的处罚尤为严厉。建隆三年（962 年），内酒坊起火，乘火为盗者五十人皆被判死刑，后经宰臣极谏，还是杀了三十八人。（《续资治通鉴长编》卷二）

这么完善的防火制度，肯定对北宋一百多年的火灾防范起到了良好效果，也对宋代以后的城市建设具有启迪作用。而在张择端画《清明上河图》的时候，朝廷已经内外交困，军政久废，士气怯惰。我们看到的，就只有这些无人值守的望火台了。

九 驴惊人愕

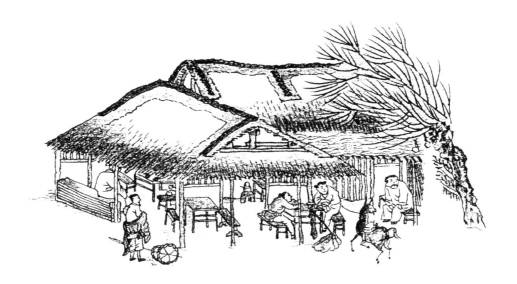

　　望火台下，一家茶肆临街而开。屋内梁、柱、檩、椽木架构支撑，屋顶覆草，没有围墙，四面透风，犹如亭阁。政府推行以瓦易草，强调屋顶要全部盖瓦，可是这家主人却拿不出多少钱来，便在茅草的基础上抹了一层灰泥（石灰与土的混合泥），在屋脊和屋顶周边扣了一排青瓦，作为以瓦易草的过渡，以期降低一点火灾风险。宋代的木架构建筑技术已经成熟，围墙也从承重功能中解脱出来，显得不是那么十分重要，加之官府又强调用青砖取代夯土，主人拿不出钱来，筑墙的事也只好搁置下来。

　　店内的火炉上坐着一把茶壶，几位客人都在等水开好沏茶。忽然，拴在门口的毛驴惊叫了起来，它回头望着惊马现场，两耳高竖，四蹄乱蹦。店内

客人也循声张望。人们都感到诧异：那边马受了惊，离马近的牛好像没事一样，离马这么远的驴为什么反应这么强烈？如果不是拴得牢固，它恐怕都要脱缰而去了！原来，马的受惊最容易影响同类，一马受惊，万马狂奔。驴和马同科同属，有共同的起源，在生理上有共同的特征，只是体格大小和耳朵长短略有差异。它们甚至可以相互"婚配"：驴"嫁"给马，生下的是"驴骡"；马"嫁"给驴，生下的是"马骡"。驴和马有共同的敌人——掠食动物，也有共同的防御手段——迅速逃离。在驴看来，对马的威胁也就是对自己的威胁，既然马已经逃离，自己也不能坐以待毙，于是便有了画面中的惊驴场面。

茶肆西面站着一个汉子，头发有点散乱，上衣有些厚，只因买不起单衣，穿上热、脱了凉，只能半穿半脱围裹在腰间，裸露的后背还能隐约看出条条肋骨。他的面前放着一副空担子，看来是想找一个搬运货物的营生，只是还不知道到哪里去找。此时他饥渴难耐，想进茶棚买碗茶吃，走到门口才想起来身上无钱，摸遍全身也没找到一文钱，真是"一文钱难倒英雄汉"。他眉毛微竖，满肚子怨气不知该撒向哪里。

画卷中像这样类似流浪的人并不多见。这汉子可能是初来乍到，还没完全熟悉城市的生活。这时候的京城已经有了类似职业介绍所的中介组织。《东京梦华录》载，汴京市民"凡雇觅人力（男佣）、干当人（杂役）、酒食作匠（厨师）之类，各有行老供雇。觅女使（女佣），即有引至牙人"。"行老"和"牙人"都是介绍雇佣劳动力的中介。一旦被雇佣，大汉当日就会有可观的收入。

一百文钱应该是宋代百姓日收入的基准线。北宋吕南公《达佣述》记载："淮西达佣，力能以所工日致百残，以给炊烹。"张耒的《感春》诗曰："山

民为生最易足，一身生计资山木。负薪入市得百钱，归守妻儿烹斗粟。"可见宋朝平民不管是打零工，还是砍柴、做小买卖，日收入大致都是一百文，可满足五口人一日之需。只可惜这位大汉尚未找到门路，以致如此落魄。

十　街心迎"神"

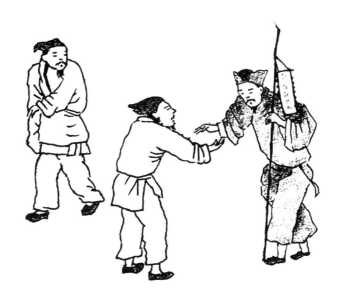

　　大街中心有一位老人，面容清瘦，弓背弯腰，头戴毡帽，身穿长袍，手拄一根长杖，上挑一面小幡，正面写着"袖里乾坤大"，背面写着"壶中日月长"，一看便知是打卦算命的先生。游走于街市，不一定是他开不起卦铺、摆不起卦摊，而是走街串巷、游走卖卦本来就是卜人传统的"营业"方式。

　　宋时算命先生都颇有一点文化，自称精通八卦，能掐会算，可求福禳灾。他们常常出现在大街小巷，手中摇着铃杵，口中念念有词："甘罗发早子牙迟，彭祖颜回寿不齐。范丹贫穷石崇富，八字生来各有时。"一般人听了不懂得说些什么，不信的人视他们为妖邪，相信的人则视他们为神明。一旦家里有事，特别是遇上灾殃临头又百法无解时，有些人不得不有病乱投医、有难乱求仙

了，只好把唯一的希望寄托在打卦算命的先生身上。画中这位汉子正是求"神"若渴，见老先生迎面走来，赶忙上前搭话，并虔诚地准备接先生回家，以帮助自己排忧解难。

八卦是我国古老文化的一部分，是一套形而上学的哲学符号。《周易·系辞下》："八卦成列，象在其中矣；因而重之，爻在其中矣；刚柔相推，变在其中矣；系辞焉而命之，动在其中矣。"八卦之间互相搭配形成六十四卦，象征各种自然现象和人事行为。八卦后来又与中国的五行学说相融合，就像八只无限无形的口袋，把宇宙间的万事万物都装了进去。因为它属于哲学范畴，用来解释一些大自然的风云变幻和社会发展规律，可能还可以说出个子丑寅卯来，但是要解释具体事件，就难上加难。古往今来，多少人为此付出了不懈努力，其中不乏试图用这些深邃的哲理来解释现实中存在的各种自然、社会现象的勇敢探索者和实践者。当然，以此招摇撞骗、骗人钱财者更为多见。

社会现象千姿百态，产生的问题也会千奇百怪。诸如家里要修房盖屋门应该朝哪里开，女儿要出嫁日子应该选在哪一天，孩子走丢了应该去哪里找，这些问题，百姓们往往要求助于算卦先生。于是就由八卦衍生出一些实用型书籍，如风水类的《真传地理峦头理气天星水法》《宅谱秘诀》，择日类的《日子格》等。但即使如此，也不可能囊括世间千变万化的所有事物，所以算卦人大多时候只能含糊其辞、模棱两可。世间安有神仙？问卜人求的也不过是心安而已。

十一　码头卸粮

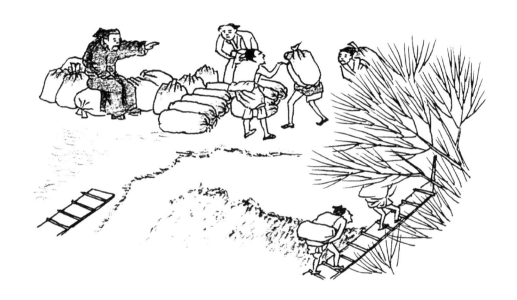

　　这是一个简易的码头，几名劳工正从漕船上卸粮。劳工们背着粮包，通过踏板上岸，把粮包整整齐齐摆放在一起。穿长袍的老板坐在粮包上指手画脚，埋怨劳工不会干活。这些劳工确实有些不在行，踏板上的两位，粮包都快掉了。像这样距离远、又踩踏板又上坡的活，只能扛不能背，必须把粮包扛在肩上，使粮包与身体的重心成一条直线垂直于地面，才会省体力、功效大。宋人如是背，画家如是画，倒也无可厚非，只是让人看着揪心。

　　北宋在运河两岸修了不少粮仓，据《东京梦华录》，仅在京师就有五十余所。画卷中这虹桥附近就有两处，一处是元丰仓，另一处是顺成仓。每天都有支

取粮食的车辆来这里装运，这时就有下卸司负责的官兵指挥装卸。装卸的工人称为"袋家"，每人每次可以扛两石的粮食。

宋代疆域小于汉、唐，长期于边境设重兵镇守，且从宋真宗朝开始对外赔款，帝国的运营成本日渐增大，这是宋朝税赋为唐朝七倍的主要原因。巨大的经济压力使处于农耕文明的宋帝国不得不对农业倍加重视。我国汉代人口最多时有五千多万，唐代开元盛世时有六千万左右。宋朝人口呈井喷式增长，到了宋徽宗时期，人口超过了一亿。人口增加加重了帝国的"饭碗"负担，使整个宋代不得不为增加粮食生产而绞尽脑汁。

首先是鼓励农民开荒拓地。有地才有粮，无地皆空谈。宋代开国六十年间，耕地从近三百万顷上升到五百二十多万顷；中期王安石变法，又新开耕地三百三十万顷。在增加耕地面积的同时，宋代还兴办水利工程，改良作物品种，提高耕作技术，减轻涉农税赋，使粮食产量不断提高。年粮食总产量，汉代约为三百二十亿斤，唐代约为五百九十亿斤，宋代达到了约一千三百亿斤；人均占有粮食，唐代近一千斤，宋代则达到了一千三百斤上下。农业的稳定增产，为北宋维持内部社会安定、为延续一百六十多年的政权稳定做出了巨大贡献。

锅里有了，碗里的事就好办了。北宋立国之初，京师的粮食储备不足，有乏食之患。开封府经过分析研究，认为原因是官府实行粮食限价，商人感到无利可图而不向京师运粮，有米之家也不愿意出售。限价取消后，民间贩运大增，出现了专门贩运粮食的米商队伍。米商们在利益的趋动下，自发负担起输粮的重任，解决了京师民众的日食所需。

　　按照惯例，长袍老板这批粮食应该首先充实国库，送到附近的元丰仓或顺成仓。可是当时金兵不断侵扰，朝廷朝不保夕，百姓惶恐不安，粮商们便趁机抬高粮价，屯集余粮。长袍老板利益至上，一心想把米送到深巷中的私仓，但又不想让官府的人发现，所以显得有些焦躁不安。

十二　炊饼飘香

　　临河新店的斜对面是一家面食铺，蒸好的三笼屉炊饼热气腾腾、香味扑鼻。铺里伙计正在为客人拿新出笼的炊饼，炊饼烫手，他小心翼翼地拿着向

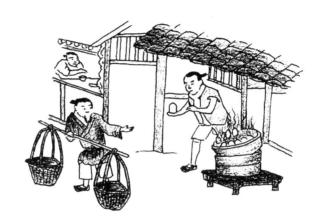

外递。那时候的商家已经懂得顾客至上的道理，往往要躬下身子双手捧与客人，以示谦恭。屋外的客人面对热腾腾的炊饼，劳顿似乎一扫而光，口水不停地往肚子里咽，急不可待地放下担子伸手去接。

　　炊饼是古代以白面为食材蒸制的一种面食，类似现代的馒头或蒸饼。团起来为馒头，擀扁为蒸饼，俱无馅。因"蒸"与"祯"音近，为避宋仁宗赵祯的名讳，遂把蒸饼唤作"炊饼"，这种叫法很快在民间传开。

　　炊饼的做法与现代差异不大。首先要用温水和面，可以拿一双筷子搅动干面粉，边搅边徐徐加水，这样和成的面才比较松软。当搅得没有干面的时候，再用手揉成面团。和面时也可加入酵面和少许碱面，这样做成的炊饼口感宣软。面和好后，放到温暖处饧一段时间，最后整形，放入笼屉蒸熟。刚蒸熟的炊饼有一股清淡的麦香味，对饥人饿汉具有很强的吸引力。距面食铺不远处的

一名挑夫，果然经不住炊饼的诱惑，加快脚步，急匆匆向炊饼铺走来。

在宋代，炊饼作为一种主食，是百姓餐桌上不可缺少的。《东京梦华录》记载，清明节出游，汴京市民都带上枣锢、炊饼和鸭蛋等，谓之"门外土仪"。《水浒传》中，神行太保戴宗捉弄李逵用的道具是炊饼；郓哥向武大报信，武大要送他十个炊饼，他嫌炊饼"不济事"，非要吃肉喝酒；燕青与李逵让刘太公"煮下干肉，做下蒸饼，各把料袋装了，拴在身边"：这都说明炊饼在宋代是很平常的一种食品。因为社会消费量大，所以武大郎凭借着卖炊饼就可以租住起阳谷县城内的二层小楼。

十三　新店开业

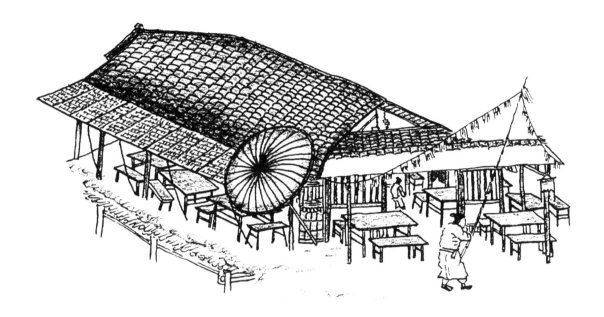

　　沿着进城大道一路走来，前面被一条大河挡住了去路，这就是北宋有名的漕运大动脉——汴河。大道向西北方向转去，两旁的店铺开始密集起来，一家挨着一家，屋顶连成一片，大道变成了大街。市面逐渐繁华，人烟渐趋稠密，为将进入画面的虹桥高潮作了铺垫。

　　大街的转弯处新开了一家茶馆，两面临街，一面靠水，占尽了区位优势。凉棚就搭在了河岸的斜坡上，一人在里面整理桌凳，另一人用竹竿挑起长串小旗，使之呈"人"字形，看来要举行一个开业庆典。茶馆的柱子上挂着一条布幅，上面写着茶馆的名号，暂时向里面扣着，待庆典时再将其翻过来。

宋时茶馆的名号千奇百怪，从记载中能查到的就有朱骷髅茶坊、张七相干茶坊、黄尖嘴蹴球茶坊、大街车儿茶肆、蒋检阅茶肆等。这家茶馆的名号又会是什么呢？时人说话风趣，善于使用比喻、借用等手法取名，可见《水浒传》中一百单八将的绰号也是时代特色，是在一定社会背景下的特定产物。

人们饮茶为什么非要到茶馆去呢？因为当时茶饮的制作有套复杂的程序，既区别于唐朝的煮茶，又不同于现代的泡茶，而是点茶。宋代为了方便运输，茶叶都是做成茶饼。点茶时，首先将茶饼放到微火上烘烤，以达到香浓、色艳、味醇的效果，叫"炙茶"。再将干茶块放在茶碾上碾成细末，用茶罗将粉碎的茶叶过筛。将茶盏用火烤或用沸水冲洗，使得茶盏温热。将筛好的适量茶叶末放在茶盏中，用到了适度温度的水将茶末调至膏状。将煎好的水点注到盏中，同时击拂，即用竹筅按一定的力度和方向搅动茶汤，使之泛起汤花。其难度在于：一要掌握好水和茶的比例；二要注意击拂的技巧；三是茶汤泡好后，水面颜色要鲜白（有细小密集的气泡），着盏要无水痕。达到标准，点茶才算成功。喝杯茶就这么麻烦，只好花点钱去茶馆里了。

十四 王家纸马

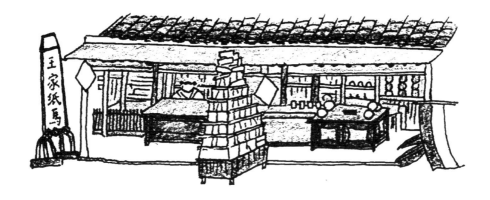

以饮食铺为主的斜街上，有一家专卖祭祀用品的店铺，店铺西侧竖着一块牌子，上面写着"王家纸马"四个大字。店门前摆放着一个塔状物体，正是《东京梦华录》中所述的清明节日"诸门纸马铺皆于当街用纸衮迭成"的"楼阁"，即清明这一天，卖纸马的店铺都要用纸折叠成楼阁的形状摆放在当街。纸马既包括木刻的神像版画，也包括各种祭祀神祇时使用的物品。

祭祀是中国礼仪的重要组成部分。古人认为"礼有五经，莫重于祭"（《礼记·祭统》），"国之大事，在祀在戎"（《左传·成公十三年》）。古代祭祀有严格的等级制度和规范的礼仪程序。祭祀的对象主要有三类：天神，地祇，人鬼。天神和地祇只能由天子祭祀，大的诸侯只能祭祀当地的一些山川，平民百姓则只能祭祀自己的祖先（人鬼）。分工虽然明确，但是老百姓在上坟扫墓时，还是要先祭拜皇天后土。在古人朴素的观念里，不先祭拜神仙让

神仙先吃，自己的祖先也不敢过来享用。

祭祀时奉献的贡品经历了漫长的演变过程。在周朝之前，采取比较血腥的人祭方式，要把活生生的人弄死当作祭品。周朝时取消人祭，确立了人陶和牺牲的祭祀方式。秦汉时以猪羊取代牛马。汉高祖刘邦拜谒孔墓时，就是献上全牛全猪全羊。到了唐代玄宗时，开始用纸马代替猪羊。纸马为人工所绘，想供什么就画什么，这启发了人们用纸取代实物的观念。于是，纸人、纸马、纸轿子、纸车，凡是人间有的都能用纸糊出来；就是金山、银山、摇钱树和聚宝盆这些人间没有的，也能凭想象糊出来。同时，制作和专营祭祀用品的纸马铺也应运而生，王家纸马铺就是其中之一。

十五　相邀小酌

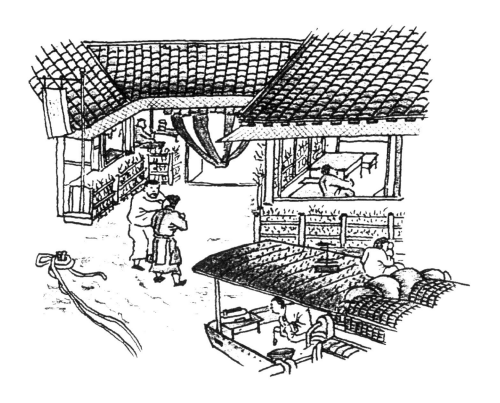

河岸边有一家颇具规模的酒店，南面临河，西面临街，有瓦房数十间。西边开着店门，门前搭着彩楼欢门，斜插着形似"川"字的旗招。临河的南面是酒店正门，门旁竖着一旗杆，上面悬挂的旗幡上画着个曲曲扭扭的标识，应该是篆书"酒"字。由于挂得高，行船的人在远处便可以看到，若有需要便可及早采取措施减速，正好到店门口可以停下。

虽然汴河横贯全城，但由于水门狭窄，很多客船不能进入城中，只能在城郊找个酒店靠岸。这一天，这一片水面来了许多客船，触舻相接，船帮相贴，很难数清究竟有几艘。但画家却一丝不苟，一钉一铆都画得清清楚楚，使人叹服。

在这众多的船舶中，有一艘客船抢到了最佳的位置，船身正好停靠在酒店门口，缆绳拴在岸边的木桩上，船体得以稳固。船头是生活舱，舱中摆放着各种生活用具。一人半蹲半跪，正在照看炉火。眼看饭就要熟了，船前忽然走来一位白衣男子，船主连忙上前施礼。原来两人是同乡好友，自小一起长大。这白衣男子勤奋好学，虽未取得功名，却也在城里找了份不错的差事。清明时节，官府放假，白衣先生闲得无聊，约了位朋友到酒店饮酒。才落座，便闻得一股肉香从窗外飘来，循着香味望去，只见船头上站着一个人，莫不是多年未见的同乡好友？赶忙走去相认，真是"久旱逢甘雨，他乡遇故知"，两人不知有多少话要倾诉。白衣先生便邀船主一同去酒店小酌，二人开怀畅饮，自在情理之中。

十六　船上祭祀

经过长途航行，船终于靠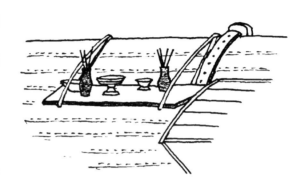
岸了。装卸工忙着卸货，船主
则在船板外侧搭了一块木板，
上面摆放了瓶、盘、碗等供器，
瓶中插着长香,已经香烟缭绕。
他们正在进行简单的祭祀活动，答谢神灵保佑一路平安，顺利到达目的地。

古人外出，对旅途多有畏惧。水路的风险更大，因此古人对行船安全的担忧尤甚于车马。为了祈求旅途顺利，船主在开船前后都要进行祭祀活动。

不同地区的人供奉的神灵也不尽相同。江苏地区来的船供奉的是大禹。大禹治理洪水有功，曾"三过家门而不入"，为夏后氏首领。福建地区来的船供奉的是妈祖。妈祖，本名林默，出生于福建莆田湄洲湾的一个小岛上，从小生活在海边，是渔民之女，水性极好，常常帮助遇难的商旅渔民脱险。相传她二十七岁不幸去世后，还常常显灵庇护来往客船。由于宋代海运发达，加上客家文化的影响，林默被尊称为妈祖。

客船亦普遍供奉水神和船神。传说中的水神很多，他们分别管理不同的水域，如奇相管长江，河伯管黄河，龙王掌管四海。各地也都有自己的水神，如江西祭祀萧公，广东祭祀龙母，连那些小江小河也都有不同级别的司水之

神管理着。船神被呼为"孟公""孟姥"，喜欢吃肉，特别爱吃鸡肉，所以船家除夕或发船之时都要杀鸡择骨以卜吉凶，以鸡肉祀船神。

　　为保旅途顺利，行船还有许多忌讳。如日常说话时，"翻""沉""破""住""离""散""倒""火"等字样是最为船家所忌讳的。船上吃鱼，不能吃完一边后说将鱼"翻"过来，而要说"顺"过来。吃饭常用的筷子，古代称"箸"，因忌讳船久住，用与其反义词同音的"筷子"。这些忌讳影响着人们生活的方方面面，直到现在有些地区仍保留着类似的习俗，但更多的只有象征意义。

十七　被黜还乡

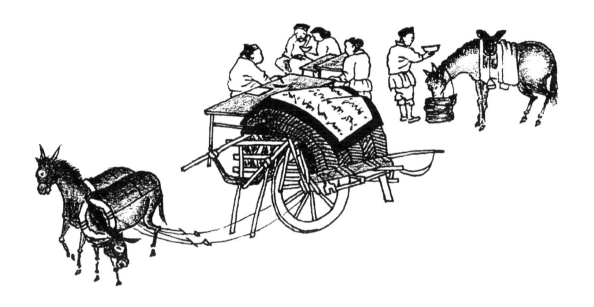

　　路边停着一辆独轮车（时人称"串车"），车上满载货物，并用有文字的苫布盖着。行走时，两名车夫前驾后推，还要两头毛驴在前面拉着。车的旁边是一家酒店。在一张长方形的桌子上，两名车夫对坐就餐已毕，其中一人已起身退席。酒店的另一张桌子上坐着一位老者，看起来年事已高，连吃饭都要身边的妻子喂。同行的还有一名马夫，正在为马饮水，水桶是用皮革之类制成的，撑开来可以盛水，收起来可以折叠，便于旅途中携带。

　　从车行的方向看，他们是从城里而来，到码头准备转乘客船去往更远的地方。大家都在做着乘船前的准备，只是老人总是吃不下饭，人们都担心他

的身体。也许来的时候，老者坐在马鞍上就晃晃悠悠。坐在后面草袋上的妻子扶着他的后腰，生怕他栽下马来。眼看着又要在客船上度过好几天，两车夫也暗暗着急，担心老人的身体承受不了。

老人也许在前朝（宋哲宗时）是一名不大不小的官员，一辈子勤政廉洁、任劳任怨，可是在宋徽宗即位后，还是没有逃脱奸党的迫害。宋徽宗是一位文艺天才，但在政治上却是昏庸无能，用人忠奸不分、忽信忽疑。朝政长期由奸佞之辈把持，前有蔡京乱政，后有童贯、高俅等误国，国势日渐衰微，民怨四起。一些持不同意见的忠正贤良之士受到打击迫害。宋朝有不杀文人的规定，这些人赖以保全性命，然而轻则被贬谪外放，重则削职为民直至流放边疆。画中老人本来早已致仕归家，不料想好好家中坐，祸从天上来，也被指控与元祐党人有瓜葛。朝廷诏令削其俸禄、没其家财，限期离京还乡。老人有口难辩，百思无解，心中愤懑，引发旧病，一时难以痊愈。眼看限期将至，老人只好收拾行囊，遣散下人，雇了辆独轮车子，装了些生活用品，在妻子的陪护下，骑上自己心爱的马儿，一路来到码头。将要告别多年工作、生活过的京城，回望远去的城楼，不禁潸然泪下，一阵酸楚填胸，怎能咽得下饭菜？

老人走得有点悲伤，但是也很幸运。若再过些时日，待金人铁蹄踏破京城，那时再举家南逃，不知会有多凄惨！

十八　船舶卸货

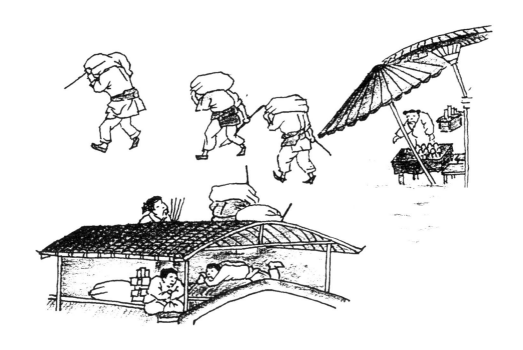

　　河面上停满了船舶，显得十分拥挤。紧靠岸边的一艘船正在卸货，五名劳工从船舱中扛出货包穿过大街。这些货包中装的可能是粮食，要送往对面的酒店饭馆；也可能是南方运来的丝绸、茶叶等，要送往某个集散地进行交易。

　　在画家笔下，劳工们扛包的姿势十分专业，行走步伐轻盈，前脚可以翘起脚尖，后脚可以踮起脚跟，应该是专业的码头装卸工。一名监工站在船旁，手里拿着数根竹签，劳工每扛一包就发给一根，收工后以竹签的多少计算报酬，这是自古流传下来的计数取酬方法。劳工们早已饥肠辘辘，遮阳伞下卖

炊饼的不停地向他们招手，无奈手中的竹签还没有换成铜板，只能望饼兴叹。

"船到码头车到站"，船主顿感轻松，正跷着脚趴在船板上缓解旅途的疲劳。在他对面，一伙计盘腿坐在一旁默默发呆，可能遇到了什么不如意的事情，平静中充斥着焦虑，安宁中浸透着忧伤。

北宋的经济中心南移。南方的丝织工业空前发展，丝绸品的生产从实用化走向细腻化、精密化，织出的成品细密轻薄。北宋张咏《筵上赠小英》赞曰："维扬软縠如云英，亳郡轻纱若蝉翼。"北宋的瓷器生产高度发达，烧出的瓷器既是精美艺术和精确工艺完美的结合，也是高雅文化与大众文化的巧妙融合与和谐统一。北宋时景德镇兴起，浙江哥窑烧制的冰裂纹瓷器享誉世界。各地名窑瓷器大量地生产，不仅供皇家贵族使用，还为平民百姓所珍爱。

北宋在发展国内经济的同时，还积极开展国际贸易。政府在广州、明州杭州、泉州等地设立市舶司，专门管理海外贸易。当时与北宋通商的有占城、真腊、三佛齐等亚欧地区五十多个国家。北宋出口的货物主要有丝绸、瓷器、茶叶、纺织品等，进口的货物有象牙、珊瑚、玛瑙、琉璃、玳瑁等几百种。经济如此繁荣的南方，与作为政治中心的北方之间的商品流通离不开京杭大运河，汴河上的航运也就显得异常繁忙。码头上的装卸工们整日里不是装船就是卸货，忙个不停，汴京城的繁荣也有他们的一份功劳。

十九　游商独步

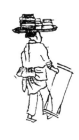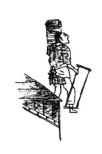

汴河的每个码头都对应着一条大街，临街店铺林立，屋顶层叠。这里离虹桥已经很近了，大街受图幅所限将很快移出画面，与画卷外的进京大道汇合，一起跨过虹桥，通过外城门进入繁华的汴京城。

宽敞的大街上有一人正在独步单行，很不引人注目（图中右起第一人）。他头顶货盘（不是帽子），以右手相扶，盘中放着零售的商品，左手提着一个长方形木架（不是锯子）。这是一种便携式的折叠交脚架，两脚左右交叉，展开以后，可以支撑货盘。这种交脚架起源于马扎，或者说就是按比例放大了的马扎。它携带方便，支放自如，非常适于流动商贩使用，一直流传至今。图中的四人都是如此，只是游走在不同的街巷中。

马扎，也称"马机"，源自北方游牧民族的胡床，最晚东汉时传入中原。宋人高承在《事物纪原》中引用《风俗通》的话说："汉灵帝好胡服，景师作胡床，此盖起始也，今交椅是也。"我国汉以前的坐具都属低坐具，人们

席地而坐，只有案具而无桌子。胡床传入后，人们习惯高坐具，"床"就有了坐具的含义。

古时的胡床由八根木棍组成，座面由棕绳连接。有的还手工编织出各种图案，中间用黄铜轴支撑，外形美观，结实耐用，备受人们钟爱。隋代，为避"胡"字之讳，胡床改名为"交床"。宋代根据胡床原理发明了交椅。由于交椅可折叠，搬运方便，故在古代常为野外郊游、围猎、行军作战所用，后逐渐演变成厅堂家具，而且是上场面的坐具，成为身份象征。《水浒传》中的好汉们要排所坐交椅次序，即源于此。

交脚原理不仅用于坐具。人们用八根木棍制作一个交脚架，就能解决货盘的支撑问题。小贩们可以根据人流量的多少随时挪移，以争取更多的顾客。

二十　客船起航

　　一艘客船离开码头正式起航。高高的桅杆矗立在船顶中央，约二十条绳索从四面八方将其牢牢地固定。桅杆顶端系着一条长长的纤绳，远处岸边有五名纤夫正拉着客船逆流而上。旁近喧嚣的闹市，听不到纤夫们是不是在吼着号子，但见桅杆已略略向前倾斜，二十条绳索前松后紧，说明纤夫们的拉力已经传导到船体。

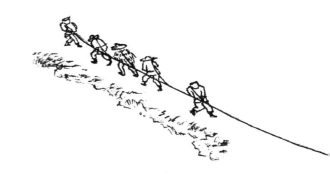

如果客船一直顺着纤绳的方向驶下去，就会冲向右岸搁浅。为了确保客船在航道中正常行驶，众多船员走向船头右侧，通过用力撑篙，给船行的方向增加了一个侧向的阻力。再加上船尾舵楼上舵手的正确操控，客船顺利地避开了停靠在右岸边的船只。

　　客船的船头微微上翘，敞篷下是船员的工作场所，相当于现代的

驾驶舱。往后都是客舱，窗户一个接着一个，都由木质窗板盖着。窗板可以向内或向外开启，有的旅客正打开窗户观赏外景。船舱顶上全是船工们的用具。船头有一把大茶壶，里面装着船工们的饮用水，太阳晒得暖烘烘的，渴了就倒上喝一碗。舱顶中央摆着一张小桌子，这是船工们吃饭的地方，桌子上的碗筷还没来得及收拾。后舱顶上则晾晒着雨伞、斗笠、蓑衣等防雨设备。他们把最好的空间都留给旅客，自己一路上却风餐露宿，说不尽的艰辛。

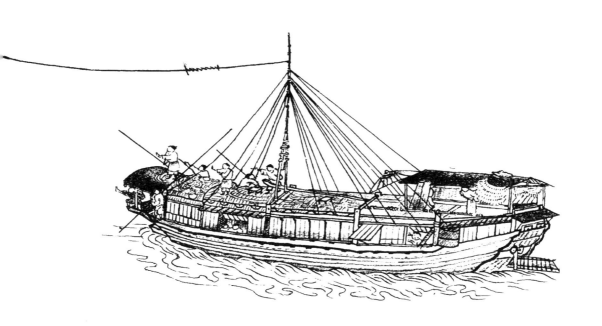

　　船的尾部可以清楚地看到船舵半露于水面之上。船舵是用来操纵船舶航行方向的，古人称之为"凌波至宝"。

　　中国古代造船技术的三大发明——舵、水密隔舱和龙骨装置，于宋代均已出现。

　　宋代以前的船舶大多使用长方形门舵，为了转舵省力，宋人发明了开孔舵，以减小水的阻力。画卷中的这种是平衡舵，它将一小部分舵面移到了舵杆前面，以此来缩小舵面的摆动力矩，使操纵更加灵活轻便。此外，在海船上还出现了可以随水的深浅而升降的升降舵。

　　宋代船舶普遍采用了水密隔舱结构。用隔舱板将船舱分割成几个独立的舱区，壁板嵌隔坚密，水不能透。舱区的多少由船只大小而定。泉州后诸港出土的宋船，就用十二道舱板隔成了十三个舱区。水密隔舱不但改变了船舶的结构，还提高了船的安全性能。有了水密隔舱，就可以把不同类型的货物，如固体货物和液体货物分舱装船。且假如某一隔舱有水浸入，水手们可以将浸水舱中的货物迅速徙于邻舱，待修复后，再将徙出之物搬回原舱。

　　宋代船的龙骨结构技术已相当成熟。龙骨装置诞生于福建，故装有龙骨的船多称为"福船"。龙骨位于船体底部，是船体的基底中央连接船首柱与船尾柱的一个纵向构件，用来支撑船身，使船只更加坚固，同时船也吃水更深，抵御风浪能力十分强。欧洲十九世纪初才开始使用龙骨结构，比我国晚了数百年。

　　宋代已经跨入了航海时代，远洋的大型船舶通常都由一个复杂的多桅帆装置来提供动力。有的海船有六层桅杆、四层甲板、十二张大帆，可以装载一千多人，航行于世界各地，令世界人民惊叹不已。徐兢出使高丽，随行的

客船"长十余丈,深三丈,阔二丈五尺","大樯高十丈,头樯高八丈",已堪称"巨船"。然犹有比之大三倍的"神舟"。(宋徐兢《宣和奉使高丽图经》卷三十四)不过进入汴河,由于接近城市,船只拥挤,航行速度不可以太快,所以《清明上河图》中的船都卸下布帆,放倒张帆的桅杆,改用拉纤或者用橹。尽管如此,险情还是常常发生。说话间,对面树荫下突然窜出一只货船,水急船快,像一支流矢迎面而来,客船已来不及避让,船工们只能站在船头拼命呐喊。究竟两船会不会相撞,只能看来船的水手的操控技术了。

二十一　众人摇柂

　　客船前方驶来一条货船，船体前抑后仰，疾行如箭。眼看两船相撞就在瞬间，船工似乎也听到了对面的呐喊声，急忙摇动长柂，紧急避让。货船让客船、小船让大船、空船让重船、下行（顺水）船让上行（逆水）船，宋代就已经是这个规矩。这种装在船前和船尾摇划的柂，主要是替代舵控制船行方向的，也发挥与橹、桨近似的作用，适宜于水面狭窄或船只拥挤的河道，可避免在两侧划桨或摇橹时与邻船碰撞。

　　船头摇柂的八名船工可谓齐心合力，这边左脚抬起，上身后仰，那边俯身前推，动作一致。他们仰面张嘴，似乎正喊着有节奏的号子。船头装有一个三角支架，将柂的支点向前延伸，力距增加。根据杠杆原理，这样可以节省不少力气，但摆动幅度加大，又需要船工们大跨度推拉。船尾仅露三人局部，

但也是长柂在手，应该也是做着同样的操作，只是摆划的方向正好相反。

树冠遮蔽了船身大部，增加了画面的多样性，更突出了摇柂的船工。这大树、船身和船尾，或藏或露，既避免雷同，又互相呼应，同时告诉人们这段河水是多么湍急、行船是多么艰难，为后面展现撞桥事件埋好了伏笔。

其实，这样的布局也是无奈之举，一条简易的木质货船，连同前后长柂，光在画面上的长度就有三十多厘米，如果全部裸画在画面上也实在呆板。因此，画家想到了用树冠半遮船身来丰富画面，又着重突出船头上船工们拼命摇柂的场景来增强画面的故事性。

二十二　豪华游船

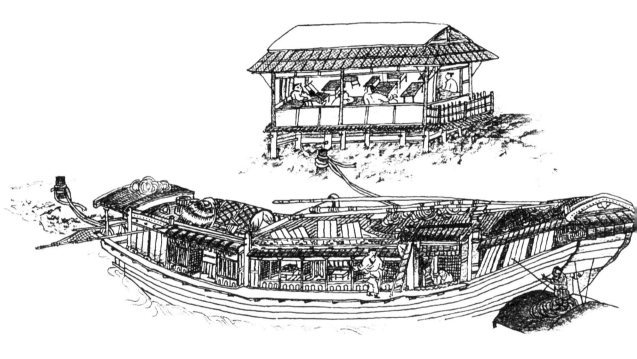

汴河右岸停泊着一艘豪华游船，两条手腕粗的缆绳将船牢牢地固定在岸边的木桩上。船的桅杆已经放倒，牵拉的绳索一盘一盘地堆在舱顶上，这艘船显然使用了可眠杆技术。所谓"可眠杆"，即在桅杆底座上装有转轴，可以随时将桅杆竖起或放倒。桅杆由上下两节组成，连接处也有转轴，放倒时可以从中间反向折回。

画卷中可以明显看出此船前锚后舵的典型构造。前舱顶部，收放锚绳的

装置——绞盘船锚已经放入河底。宋代的船锚既有石锚（矴石），也有铁锚。徐兢在《宣和奉使高丽图经》中记载："若风涛紧急，则加游矴，其用如大矴，而在其两旁。遇行则卷其轮而收之。"船的尾部是舵楼，是舵工使舵的工作室。明宋应星《天工开物》记载，操控船舵的舵柄叫"关门棒"，"欲船北，则南向掀转；欲船南，则北向掀转"。画中的船舵被另一船遮挡，但半截"关门棒"清晰可见。

得益于画家对这艘船的细致描摹，让我们有机会真切地观察到宋代船舶的细部构造。船头用细苇席搭成凉棚，船工和旅客可以在此瞭望观景。木杠绑成的梯形架子向两侧虚架出去，称为"虚梢"，会船时能与邻船保持安全距离，靠岸时则可避免船体与岸基直接碰撞。船舷两侧装有披水板，又称"副舵"。侧风、前侧风和逆风航行会使船发生横漂，干扰航行方向，而安装了披水板就可以防止船的横向移动，起到平衡船身的作用，同时也有利于船员在船上前后平稳行走。

从船的造型看，游船显得狭长而轻盈秀逸，装饰似乎也更为华丽。船舷上是一个接一个的窗户，方便游客浏览风光。窗户上沿装有瓦楞式出檐，窗户的下沿装着花式栏杆。窗户分内外两层，外层是实木窗板，可向外摘下置于舱顶，内窗是小方格窗棂，可向内开启。《清明上河图》中共有两种窗棂样式，即竖条式和方格式，都属传统常见样式。小方格在观感上肃静淡雅，结构上稳固耐用。换一种思维观看，它又是由许多小十字组成，所以又称"十字窗棂"，象征大地经线纬线，寓意天地宽广。现存的明清古建筑的窗棂中，更是在十字格的基础上又演绎出十字如意、十字海棠等多种图案。船舱的入

口处，也被装饰成仿宅院门口的门楼状，实用价值不是很大，但是所起的装饰效应则颇为可观。

为了展示舱内设施，船员们有意打开几扇窗户，让人一看究竟。原来里面不是一排一排的座位，而是一间间的套房。宋时的高级客船设有一间一间的舱室，"四壁施窗户，如房屋之制，上施栏楯，彩绘华焕，而用帘幕增饰"（《宣和奉使高丽图经》卷三十四），还设有桌椅床铺，备有茶水饮食，十分舒适。

从画卷中展现的信息看，汴河上像这样的游船并不多见，毕竟汴河是水上交通要道，并不是风景游览区。宋代词人周邦彦的《尉迟杯·离恨》这样写道："隋堤路。渐日晚、密霭生深树。阴阴淡月笼沙，还宿河桥深处。无情画舸，都不管、烟波隔南浦。等行人、醉拥重衾，载将离恨归去。"词中的"隋堤"即指汴河的堤岸。汴河是隋炀帝时开通的运河，故其河堤便称"隋堤"。词中的"画舸"皆指游船。时值暮春，景色明媚，正是王孙公子、文人墨客醉心春光之时，怎能虚度？即使是普通百姓，也要带妻携子，竟日嬉游，不醉不归。

游船已经停靠，船上游人似乎不多，可是船老板还是那样淡定。他坐在临河的阁楼里和朋友喝茶聊天，看起来是那样平和自然，仿佛无忧无虑。当然，也可能是因为他懂得营商最忌急躁，心急吃不了热豆腐，性躁钓不上大鱼来，只要保持游船的良好状态，就会有客人接连而至。

二十三　水上漂泊

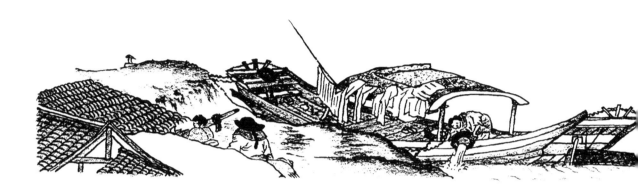

　　汴河向上延伸形成一个河湾，水面逐渐开阔，汴河左岸渐渐进入画面。

首先看到的是一只抵岸的小船，两条缆绳将船牢牢地固定在岸边的木桩上。

这里不是码头，但好像是这条船经常停靠的地方。船上有一位勤劳的妇人，

她利用清澈的河水浆洗衣物，将洗好的苇席、床单、直裰、裆裤等晾晒在篷

顶上，正在把用过的脏水直接倾倒在河中。古代洗衣多用皂荚，不会对河水

造成太大污染。船上洗衣，取水容易，倒水方便，这些都是江南地区船户"以

船为家"的生活方式所致。

　　早在汉代，吴越一带就有不少人过着"以船为家，以鱼为食"（《汉书·五

行志》）、"以船为车，以楫为马"（《吴越春秋·勾践伐吴外传第十》）

的水上漂泊生活。唐代在内河上也有了以船为家的商人，如白居易《琵琶行》

中描写的"浮梁买茶去"的茶商。到了宋代，人口大增，城市经济和商业贸

易较之以前大为繁荣，船舶与民众的生计关系更为密切，以船为家的水居群众向内地迁移。南宋高翥的《船户》诗描述了全家老幼皆以船为家者的生活："尽将家具载轻舟，来往长江春复秋。三世儿孙居柁尾，四方知识会沙头。老翁晓起占风信，少妇晨妆照水流。自笑此生漂泊甚，爱渠生理付浮悠。"

也许几年前，这艘船的船主也是扬子江中的一名渔夫，以舟为居，以渔为生，"鸡犬渔翁共一船，生涯都在箬篷间"（宋杨万里《晓过丹阳县五首》其四）。不曾想江南出了个不堪忍受官府压迫而聚众起义的方腊，很快成势，竟然占领了润州等八州二十五县。扬子江对岸便是润州城，方腊手下吕师囊带领十二个统制官把守住江岸，整日里和官兵鏖战。战乱中，船主人再也无法生存，听人传言京师水事繁荣、极易谋生，于是举家北上，顺运河来到虹桥附近。这里茫茫水道，大小船舶川流不息，哪里能撒网捕鱼？没奈何，只得收起渔具，凭着自家的船和一身的水上功夫，做起了河上短途运输的生意。船儿虽小，但两岸间的摆渡离不开它，大船上卸了货物要分拨出去也离不开它。宋代漕船除了运输官粮还经常挟带私货。这些私货也要通过小船分送出去，直接穿越水门进入城内，远比陆路转运方便。几年下来，船主手里积攒了些钱，也许就可以在靠岸的土坡上买上两间房。昨夜船主又去送货，妻子在家提心吊胆，一夜未眠。天明盼得夫君归，一块石头落了地，又勤劳地抱了一堆衣物到船上浆洗去了。

二十四　一桥飞架

　　画中的汴河水面开阔，蜿蜒曲折，给汴京带来了几许水乡气息；而众多的桥梁星罗棋布于京城内外，又为这座北方城市增添了几许灵动、几许华彩。其中，有一座木制拱桥，正如《东京梦华录》所说，"其桥无柱，皆以巨木虚架，饰以丹臒，宛如飞虹"。这是一座单孔木拱桥，桥长约十七丈，宽四丈，采用无支架施工法建成。主拱由纵骨和横骨组成，每个节间以若干并列的纵骨与架在纵骨中部的横骨交错叠搭，逐节伸展，组成桥的主体框架。（欧阳洪《京杭运河工程考史》）桥的坡度较平坦，不施台阶，与路直接相通，车马可直接过桥。拱梁的两端，似分别雕刻狮虎像，为木桥增色不少。这座桥反映了中国桥梁的建筑特色和民族美学风格——这就是著名的汴河虹桥。

拱桥首创于山东青州。宋仁宗明道年间，青州水道上的有柱桥常被夏洪冲毁，一名当过狱卒的智者发明了由木材构筑、大跨径、无桥柱的飞桥，数十年不毁。庆历年间，北宋著名造桥工匠师陈希亮仿照山东青州飞桥的形状，在汴河下游的宿州建了无柱飞桥。从此，这种桥在汴河上流行起来。由于桥的中间部分高高拱起，远远望去形如彩虹，因而称"虹桥"。虹桥设计技艺高超，与河北赵州的安济桥（赵州桥）、福建泉州的万安桥、广东潮州的广济桥并称中国历史上的"四大古桥"。后三座至今仍保存于世，而汴河虹桥却随着北宋灭亡，与干涸淤死的汴河河道一起，湮灭在了历史的尘埃中。

虹桥是北宋重要的交通枢纽。在画卷中，它把已经移出画面的通京大道再度引入画面中来。画面上既全面展现了桥上的人流状态，又反映了桥体的建筑结构。石条桥基、人行走廊、方木构件一览无余，观赏者无不感叹画家的巧妙构图和精准的透视技法。平日里，大桥非常忙碌，桥上人头攒动、车水马龙，桥下大小船只往来如梭。重要节日里，大桥更是热闹非凡。九月九日重阳节，京城盛行赏菊，有的商家用菊花扎成花门，还有的用青竹搭架，将松树、柏树的枝叶和各色花朵扎在上面。汴京城中翠色蓊郁，杂花遍插，虹桥也似仙桥一般。又如元宵节，北宋于元宵节前后，自元月十四至十八共张灯五日。这时，全城张灯结彩，晚上灯火辉煌，歌舞百戏，乐声喧天。人们扶老携幼，来往于虹桥，欢声笑语融入灯火的海洋，真可谓国泰民安、普天同庆。当然，这是太平年间的事了。

不得不提及的是，在虹桥的两端各有两根木杆，其高度远远超出桥面，木杆上方有个十字形木架，分别指向东南西北四个方向。木杆顶端站着一只"仙

鹤"，微展双翅，长颈高扬，可以随风转动，只要看它的头朝向哪儿，就能判断出当时的风向。这就是古代的测风仪，可为船家提供航行所必需的风向信息，给人们带来便利。

二十五 合力救援

一艘大型豪华客船逆流而上，欲从桥下穿过。但这里河道突然变得狭窄，水流异常湍急。此时，桥洞中已有一艘顺流而下的货船存在，穿越条件相当不好。客船吃水很深，说明载人很多。快进桥洞了，蓦然发现桅杆还高高地竖着，这可太要命了——眼看就要撞上桥栏，一场事故即将发生，稍有不慎，就会桥毁船翻，造成人员伤亡。

从画面上分析，造成事故的原因可能有多个。桥洞中的几名纤夫可能是直接肇事者。作为客船前行的动力来源之一，纤绳的另一头系在桅杆顶部。从图上来看，纤夫在走进桥洞之前，会沿着河岸绕一个大大的弧形。临近桥时，纤夫们本应适时止步，招呼船工将桅杆放倒，但也许是一时疏忽，也许是航道上没有完善的提示标志，几个愣头青竟径直将船拉入桥洞中。众多的船工明明也有足够的反应时间，但也仿佛集体失察，竟然无一出来提醒并阻止纤夫的莽撞。当发现遇险时，情况已经很危急了。几个纤夫只好缩在桥洞之中，就像犯了错的孩子。

在众人的共同努力下，桅杆终于徐徐放倒，撞桥的危险暂时解除，但是险情依然存在。湍急的河水对逆流而上、瞬间失去动力的客船产生巨大的冲击，客船再也维持不住平衡，霎时来了个原地漂移，整个船体横在了河面上。前有下行的货船，后有靠岸停泊的客船，如果任其漂移下去，后果不堪设想。

为今之计，首先要拖住船体，不能让其继续向下自由漂移；然后再慢慢调整船身方向，使船头向前、船尾向后。这样，众船工就可以在两侧划桨撑篙，齐声发力，使客船安全通过。于是，一场紧张的救援行动就此展开。

这是画卷中继"惊马事件"之后又一个惊心动魄的场面。围绕"撞桥事件"，参与救援和围观的多达九十九人。其中遇险船上二十五人（船右侧第二与第三人之间有一只船工的手臂，易被忽略），桥洞中纤夫三名（走栏的台阶上还有一只纤夫的脚，易被忽略），桥上四十一人，南岸二十四人，北岸停靠的船上六人。如此多的人集中在一个焦点上，且看画家如何布局。

放桅杆的几名船工还在忙碌，桅杆即将被放倒置于支架上，因为过了桥洞还要再把它竖立起来，所以绳索也不需整理。就在这时候，一名妇人站在支架旁百般阻挠，她可能以为放倒桅杆船就不走了。但危急时刻，船工们哪有工夫给她解释，上来两人就把她拽在一旁。船头的左侧有五名船工正在奋力撑篙，死死地顶住，不让船头回旋；右侧一名船工举起挠钩，一举勾住大桥的横梁，企图稳定船身、调整方向，其他几名船工内心焦躁，却有力无处使，只能攘臂大呼，让对面来船紧急避让。船头的舱顶上也站着一名妇人，她不顾身旁小童的安危，也在对着来船挥臂大喊。一名船工紧急登梯上顶，欲劝其归舱。

在桥上，人们沿着护栏一字排开，围了个水泄不通。他们正为客船的安危而担忧，为排险救援想办法、出主意，还有的正向上作揖祈求老天保佑。更让人感动的是站在护栏外的五个人，不知他们从哪里弄来了绳索（后面会有交代），正使劲地抛向客船。第一条已经从桥上垂了下来，客船上的船工

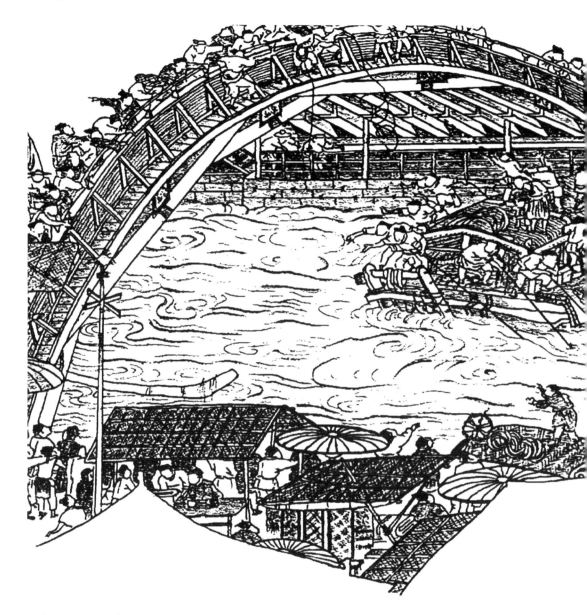

没接住；第二条正在空中盘旋，看起来要想接住也有难度；第三条还在左起

第一人手中，他正掂量着该用什么样的抛法。这些绳子一旦被船工接住，将

会对稳定船身起很大作用，也可对可能的落水人员实施救援。他们置身于狭

窄的桥沿上，在没有任何保护措施的情况下不顾安危、挥舞大绳，真正反映

了宋代百姓济贫扶危、"该出手时就出手"的精神风貌。

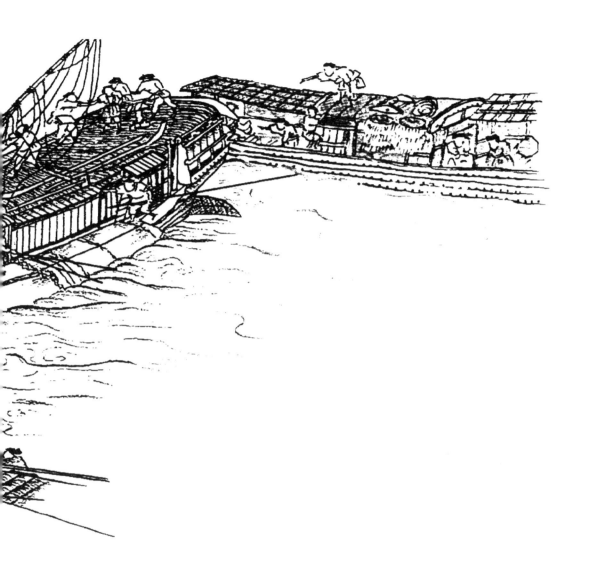

　　河流的南岸上站满了围观的人，他们都在为遇险客船担忧，或是伸出手臂指点着什么，或是仰着脖子喊着提醒什么，没有一个袖手旁观。更有一人站在自家的舱顶上，怀着对同行的同情和富有航行经验的自信，正在指挥，俨然将自己当成了救援行动的发令官。可是他的指挥未必有效，在这紧急时刻，在众人的嘈杂声中，船工们可能未必有精力也未必能听见他说了些什么。

河流的北岸被遇险客船遮挡。客船的船尾即将与其后停泊的一艘小船相撞，小船的舱顶上站着一个人正比画着什么，也许是在指挥两船紧急避让，以免自己的船只被遇险客船撞毁。

画面就这样定格在众人的合力救援中。但是读者都相信，在众人的通力合作下，这艘客船一定会化险为夷。

二十六　古树老店

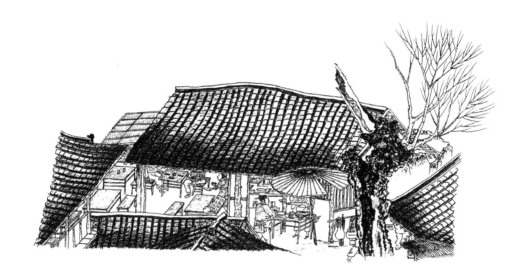

　　汴河南岸有一家老店，这里没有彩楼欢门，有的只是一棵苟延残喘的断头老树，更有半截脱了皮的树干刺向蓝天，好像不甘心自己的衰亡，正做着最后的挣扎。残老的柱子苦苦支撑着摇摇欲坠的屋顶，门前一把遮阳伞豁着大口子，好像在诉说以往的沧桑。屋后的残垣断壁也只是告诉人们这里曾经存在过院墙。这里卖下酒菜，如煎鱼、炖鸭、炒鸡兔、煎燠肉、血羹、粉羹之类，价格也不贵。说话间，已有三名食客来到老店就餐。其中一人手上戴着刑具，一条腿横搭在凳子上，表现出无比的愤怒与不满，大概是犯了重罪，经开封府判决，将要发配到渺无人烟的远方。两个解差忙着点茶要饭，如果又是"董超"和"薛霸"，一路上又会生出许多故事来吧。

发配是中国古代重要的刑罚之一。早在舜帝之时就有流刑，如将共工流放到幽州。到了隋代，流刑被列入五刑，之后代代相因。宋代，犯有轻死刑一等罪的重犯会被发配、流放至海南岛或沙门岛。海南岛和沙门岛孤悬海外，在当时都属化外之地、条件艰苦。但发配和流放之间尚有不同。如绍圣四年（1097 年），年已六十二岁的苏东坡被贬谪到海南儋州，在那里闲居，与当地平民交游，曾写下"沧海何曾断地脉"（《赠姜唐佐》）的名句。但这属于对文人贬谪式的流放，被贬者多仍有官职在身。而《水浒传》中的武松犯了重罪被发配，则不仅要面上刺字，还要被远流去服役或者充军。

二十七　狭路相逢

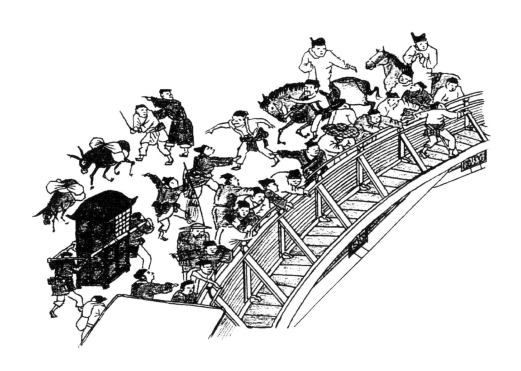

　　桥下客船欲撞桥，桥上文武欲争路。在摩肩接踵的人群中，坐轿的文官和骑马的武官不期而遇了。文官在轿中并未露面，武官骑在马上正在遥望桥下的客船，并没注意前面发生了什么，而双方的侍从已经剑拔弩张。只见二人一个猛虎扑食，一个大鹏展翅，都摆出了志在必得的格斗架势。旁边的一老一少见状，直吓得去赶毛驴避让。桥面本来很宽，足以容得下两支队伍，只要任何一方向一侧挪移两步，双方都可以顺利通过。但是那样一来，文官觉得没有面子，武官觉得丢了架子。究竟谁会最后做出让步，就不得而知了。

画家就利用桥面上一个小小的空间，反映了北宋王朝文武失衡的深层问题。

北宋的文武之争由来已久。五代的五十三年间，死于非命的皇帝数量众多，皇帝成了高危职业。960 年正月，后周禁军大将赵匡胤在陈桥驿发动兵变，建立大宋王朝。当上皇帝的赵匡胤十分忌惮皇位的频繁更替，更害怕有人复制他的经历，于是"杯酒释兵权"，巧妙地解除了几个大将的军权，随后又采取种种手段，剥夺了地方节度使的大部分权力，并逐步提高文官的地位，进一步降低武将的地位。北宋有位开国名将叫曹彬，他灭后蜀、收南唐、抗辽国、拒北汉，在许多重大战役中都立下了汗马功劳。就是这样一位身居枢密使高位的大将，他的车队走在大街上，看到文官的马车到了，都要选择避让。枢密使尚且如此，其他武官自不必说了。

客观上说，扬文抑武对北宋前期的政权稳定和社会安定确实起到了一定的作用。到了北宋中期，西北方的党项人崛起，宋朝在与西夏的长期战争中一败再败。这本是武将崛起的好机会，然而到了康定元年（1040 年），宋军在范仲淹、韩琦两位全能型文人的指挥下却稳住了阵脚。虽然这只是防御性的胜利，然而却证明了宋朝的文人也可以打仗，而且比武将打得还好。这就给了朝廷一个误导，从此带兵打仗的事也开始倚重文官，武将的地位就更低了。到了北宋后期，朝廷给了文官更大的权力，连前方驻边部队都派文人统领，武将出兵打仗都要由文人做监军。武不如文，兵不知将，军队战斗力越来越低下，带来了国势的日渐衰微，直至发生了"靖康之变"这样的惨祸，致使北宋灭亡。纵观北宋的历史，以文武制衡兴，亦以文武制衡亡。

二十八　桥上摊点

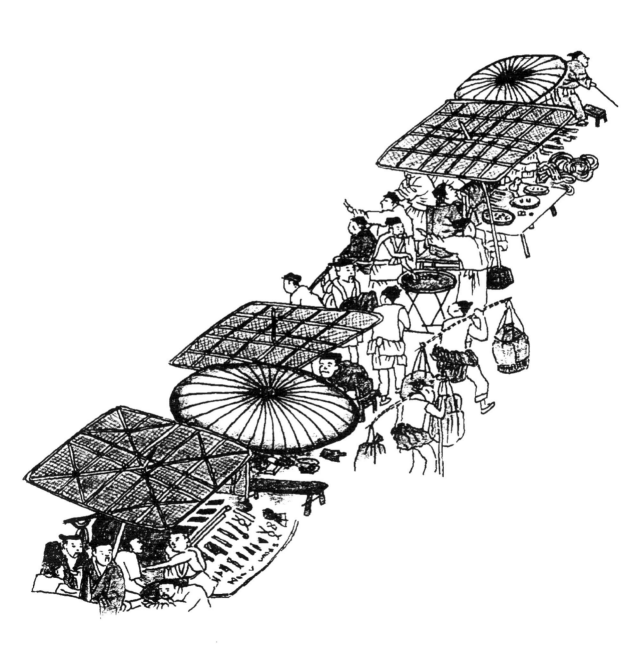

桥面西侧，五把遮阳伞下，各种经营摊点一字排开。大桥是交通线上的枢纽，不管是南来的还是北往的，都要从桥上经过。人们在路过时，也顺便在桥上买一些日常生活用品，桥上的这些摊点就为行人提供了方便。对于小商贩来说，人流量越大，能有更多的人看到自己的商品，就能增加销售量。而对于官府来说，小摊们虽然占了一点路面，可能会给交通带来影响，但是有利于民生，所以还是选择了宽容。

从上往下依次看去，这些摊点究竟卖的是什么商品呢？

第一家是麻绳摊，粗的长的盘成圈，细的短的扎成束，各类麻绳摆了一地。原来之前众人合力救援遇险客船时从桥上抛下的绳索就来源于此。麻绳是用各种麻类植物的纤维制作而成的。在当时人们的生活中，麻绳的用途非常广泛。物件的捆绑固定、牵引拉拽，无一不用麻绳，就连行军打仗也要带上麻绳。《水浒传》第六十回就说："两边都是挠钩手，早把两个搭将上来，便把麻绳绑缚了，解上山坡请功。"

第二家卖的是小商品，小到呈点状在圆盘中摆放，几个圆盘又置于桌子之上。方形遮阳伞就插在一个石砣上，可以跟着太阳的移动随时调整位置，确保商品不被阳光直接照射。摊主还带来一条板凳，正坐在旁边照看着商品。接过来是一个露天摊位。头顶货盘、手提便携式折叠交脚货架的游商早早来到桥上，占了个好位置。盘中的小食品很快卖了大半，游商情绪高昂，手指着小食品不停地高声叫卖。他的身边还有位游商，正双手托着一件成衣出售。古时人们不会把多余的旧衣服扔掉，而是卖给买不起新衣服的穷人。

再过来是一家鞋摊，各种鞋子摆了一地。棚下备有两条板凳，有位顾客

正在坐着试鞋。宋时的鞋按料取名，一般有草鞋、布鞋、麻鞋等。据说也曾经流行皮制鞋，但画面中很难分辨。

最后一家是铁器摊，地上摆着大小菜刀、钳子、剪子、犁铧、镢头等，都是人们日常生产、生活必需的器具。唐时即流行有"三十六行"的说法，有肉肆行、成衣行、皮革行等，也有铁器行。北宋的冶铁业又比唐代发达很多，生产和生活用的铁器更广泛地流通于民间。

二十九　桥头牙侩

两头毛驴正驮着袋子上桥，袋子很大，引起了旁边两个人的注意。这两人本来是挤在人群中看撞桥事故的，职业的敏感性让他们的后脑勺好像长了眼睛，一下就盯上了毛驴驮的

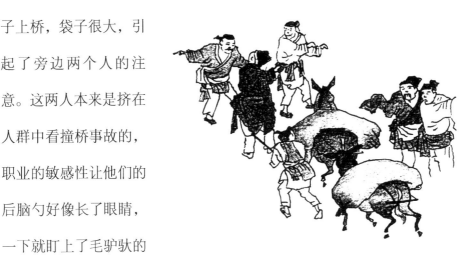

袋子。他们估计毛驴主人一定是有什么货物要出售，便急忙转过身来上前攀谈。其中一个正向毛驴主人示意。毛驴主人明白他们的用意，也知道此人就是虹桥桥头有名的牙侩，无奈他今天只是为人送货，并非有货自售，故对牙侩的频频甩袖未予理睬。

牙侩，或称"牙人""驵侩""市侩""牙郎""牙行"等，指为买卖双方进行说合的中介人。牙侩在我国很早就已产生，唐宋时由于商品经济繁荣，还形成了牙行组织。牙侩们以从买卖双方处赚取佣金或直接赚取差价取利。据元《通制条格》，古时"一切物货交易，其官私牙人，侥幸图利，不令买主卖主相见，先于物主处扑定价值，却于买主处高抬物价，多有克落"，

他们"皆不力稼穑，衣食于市，物价之低昂，惟在其口。而民间之贸易，必与之金，甚至一肩之草，一篮之鱼，皆分其值而售"。

画卷中的这两位牙侩看热闹而不忘本行，密切注视着过往货物，不放过任何赚钱的机会。牙侩们之所以要穿长袖衣服，是为了在议价时于袖筒中分别与买卖双方触摸手指讨价还价，并用手算法交流交易数目。交易完成后，牙侩从中赚了多少钱，买卖双方皆不知情。

自古以来，同一行当的总爱往一起扎堆，以形成"规模效应"。久而久之，汴京的人们都知道了"找牙侩，到桥头"。在画面中毛驴的另一侧，还站着一位黑衣男子，只见他一条长袖顺直垂下，想必也是一名牙侩。也许他铁嘴铜牙、能说会道，也许他重义轻利、精诚守信，竟有两名买主（或卖主）求其说合。白衣服的邀他往东，蓝衣服的邀他往西。经过斟酌，他选择了白衣男子，同时安抚蓝衣男子："客官少安毋躁，少时即给你办。"

牙侩离不开商家，商家也需要牙侩。在那个通讯、交通等各方面都不发达的时代，行商者要想了解当地的风土人情和商业行情，只能靠熟悉当地情况、相对有专业水平并掌握一定商业机密的牙侩。双方各取所需，也在情理之中。

三十　快车难刹

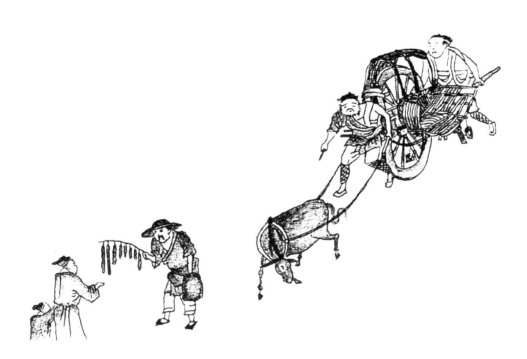

　　桥的下方，有一名头戴草帽的游商。他一手拎着个袋子，另一只手举着木杖，木杖上大大小小吊着七八个儿童玩具。

　　宋代，儿童的玩具已经很多，仅宋代画家李嵩的《市担婴戏图》中可以明确辨识者就有数十种之多，其中面具、不倒翁、拨浪鼓等一直流传至今。宋时的儿童还会自己制作玩具。苏汉臣《秋庭戏婴图》中的"推枣磨"游戏也一直延续到现在。

画卷中这位贩货郎挑着的叫"黄胖"，是用土做的泥偶。《东京梦华录》中提到的清明节的"门外土仪"中就有"黄胖"一项。宋叶绍翁《四朝闻见录》亦载："韩（侂胄）以春日燕族人于西湖，用土为偶，名曰黄胖。以线系其首，累至数十人。游人以为土宜，韩售之以悦诸婢。"黄胖又叫"游春黄胖""弄春黄胖"，大小不同，形状各异，有单个的，也有连成一串的，都用线牵着头，是宋朝清明节时家长们最爱给孩子买的玩具之一。

说话间，迎面走来了一位带着小童逛街的先生。孩童经不住黄胖的诱惑，嚷嚷着央求父亲给买一个。先生嫌价高，游商夸货好，两人你来我往争执不下，浑然不知身后将有险情发生。一辆串车正从桥上顺坡而下朝着三人驶来，两车夫前挫后拽，力图减缓车行速度，毛驴也带着惯性打个趔趄，急忙向左避让。画面上好像是险象环生，然而现实中却并不见得。首先是毛驴，它不但不会撞人，即使有人想去触碰，它也唯恐躲之不及，这是动物的本能。其次是小车，串车自身不重，又没装货物，单轮独行，转向灵活，几乎不要转弯半径，难以带来什么危险。再看驾车的那位大汉，豹头环眼，虬髯满腮，上身罗衫斜坦，下身腿绷护膝，莫不是"黑旋风"贩卖货物归来？惹恼时，双臂一较力，可以把车子举起来，哪里还能让车子撞了人？

画家喜欢在画面上制造冲突，前有驴马受惊，后有客船撞桥，这样布局有利于加强画卷中人与人、事与事之间的互相联系，从而增强画面的故事性和趣味性。在此处又虚晃一招，是这种手法的再次体现。

看到这里，不由想起，中国古代牛马驱动的车辆出现很早，但似乎一直没有出现保障行车安全最重要的刹车装置。从发掘出土的春秋战国时期的车

马坑到秦代的铜车马，乃至之后各个朝代关于车马的文献、雕塑、壁画以及画册中，都没有看到关于刹车装置的信息。我们走平路和上坡时一般用不着刹车，但在下坡特别是坡比较陡、路又比较长的时候，车子会在自重的作用下加速，这时想单纯靠拉车的牛马减速来使车子慢下来是很困难的。在这种条件下行车，没有刹车装置十分危险。不知秦始皇当年从咸阳到泰山封禅，历经千山万水，一路上是如何解决这个问题的。

仔细研究《清明上河图》中各种车辆的结构，有的也装有类似车闸的构件。其中有一种叫"轫"，它的作用是止车，是停车后阻止车轮转动的木头，车开动时则需将其抽去。在后文的"罢黜离京"小景中，车子前边有一种称为"撑"的构件，用于车子静止时撑起辕，让驾车的牛马卸去负重休息。但是，这些都起不到刹车的作用。在"太平车急"小景中，车的后面有一个腿样的构件，下坡时把辕略微抬高，那构件便与地面摩擦产生阻力，但这种摩擦的刹车效果有限，其主要功能还是在停车时起支撑作用。

直到近代橡胶轮胎的使用，才有了真正意义上的刹车装置：在两个车毂间横吊一根木杠，一般情况下木杠与是车毂分离的，下坡时拉紧系在木杠上的皮条，使木杠与车毂产生剧烈摩擦，从而收到良好的刹车效果。

三十一　饮子解渴

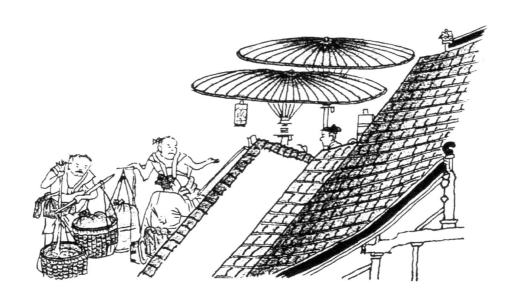

　　虹桥下一家店铺外，两把大伞挺立，伞下挂着长方形的招牌，上有醒目的"饮子"二字。这是一个临街的饮子摊点，两名过路的挑夫放下担子正伸手讨饮喝。一路上挑担辛苦，喝杯饮子，又提神，又解渴。还有一位左手提着个盆子缓缓而来，他要买盆饮子端回家待客，应该是这里的老顾客。

　　饮子即汤饮，始于唐，风行于宋，为当时酒、茶、饮三大饮料之一，上至皇帝、下至布衣都爱饮用，占据着饮品行业的重要位置。

　　饮子有养生保健功效。据宋陈元靓《事林广记》记载，宋仁宗曾专门命翰林院对天下所有汤饮进行评定，结果众人一致认定"紫苏熟水"为上，沉

香次之，麦门冬又次之。众人将紫苏饮评为最上，是认为紫苏能"下胸膈滞气，功效至大"。麦门冬饮则得到过苏轼的夸赞："一枕清风直万钱，无人肯买北窗眠。开心暖胃门冬饮，知是东坡手自煎。"（《睡起闻米元章冒热到东园送麦门冬饮子》）

饮子的品类很多，如木瓜汤、水芝汤、缩砂汤、无尘汤等。饮子中一般都含有两三味中药，又以各色香料、香花、香果作为配料。不同的品类不仅原料不同，制作方法也并不相同，十分讲究。例如水芝汤，需用带皮干莲子炒熟，加上微炒的粉草捣成细末，每钱加盐少许，沸汤点服。而被仁宗评定为第一的紫苏饮，时称"紫苏熟水"，其制作方法则是先将沸汤注入瓶中，再将隔着竹纸炙香的紫苏投入，最后密封瓶口以贮香气。

同一种饮子，其喝法也有所不同。如药木瓜饮子，原料配比完成后，碾成细末，每用半钱加盐，沸汤点服，当是热饮；加糖、凉水（一定是新汲的井水），则是冷饮；如果加冰，则更凉，堪称冰饮了。虹桥地处城外，饮子摊卖的自然不会是昂贵的饮子，而多是成本低廉、市井中最流行的汤饮，如用陈皮和陈年的半夏制作而成的二陈汤。早起一盏汤饮，有提神理气的效果，所以很受平民百姓的欢迎。这些汤饮不少后来被日本人学了过去，一直喝到现在。

三十二　欢楼美禄

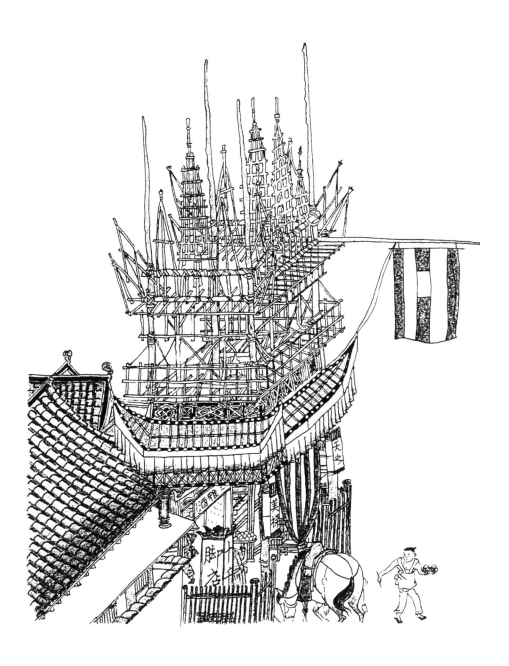

　　虹桥的桥头，一座大酒楼高高耸立。楼前扎缚着五彩迎宾楼门，楼顶用数百根枋木绑扎出各种造型，枋木皆用彩布缠裹，显得气势磅礴、五彩缤纷。高高的木架上挑出一面酒旗，酒旗由青白二色布料制成，用以招揽生意。据说酒旗上还会写明酒的品种和制作时间，比如新酒、老酒、小酒等。这面酒旗上的字已经残损，但依稀能辨认出，应是"新酒"二字，特指在中秋节前后开始售卖的酒。

　　酒楼门庭两侧由栏杆围定，正面挂彩条幕帘，左右门柱上各挂一个灯箱，灯箱上分别书写着"天之"和"美禄"。"天之美禄"出自《汉书·食货志》："酒者，天之美禄。"宋代词人王观的《减字木兰花》亦曰："天之美禄。会饮思量平生福。一硕刘伶，五斗将来且解醒。 百年长醉。三万六千能几日。劝君瑶觞，祝寿不如岁月长。""天之美禄"代指酒，酒家亦常以此自誉。酒楼正门挂着"□□雅酒"横额，应该是酒楼的名号。左侧摆放着一个长方形灯箱，灯箱两面分别书写着"十千"和"脚店"字样。到了夜间，灯箱中要点燃蜡烛，彻夜不熄。"十千"，其实就是指酒，也就是酒馆的意思。唐代诗人多用"十千"来形容酒的名贵，如李白的《将进酒》："陈王昔时宴平乐，斗酒十千恣欢谑。""脚店"，是说明酒馆的档次。据《东京梦华录》，当时京城里有高档次酒店七十二家，叫"正店"，此外的酒店都叫"脚店"。

　　酒楼的门柱上拴着一匹矫健的骏马，从马的膘情和鞍辔看，一定是位有身份的人进去消费了。客人进店以后，酒店会按客人的要求安排座位。客人入座以后，就会有一个堂倌走过来，拿着"箸纸"（据《东京梦华录》，应指食单），询问客人要用些什么。京城里的人生活奢侈，酒楼里的各种菜肴

也应有尽有，凉菜、汤锅、整鸡整鱼、用精肉臊子或肥肉臊子打卤的面等，人人点的饭菜各不相同。堂倌记下客人点的菜后，就走到里面的操作间，把客人点的饭菜名称一一唱念一遍，报告操作间里的厨师知道。操作间里的头儿叫作"铛头"，又叫作"着案"。不大一会儿，饭菜准备妥当。传菜的堂倌左手"杈"三个菜碗，右臂从手至肩可依次叠放大约二十个碗，到座位边发给客人。画内门庭中两名堂倌用右手托着菜盘正往包厢送去，所送饭菜和客人所点的要一一相符，不容出一点差错——如果出现差错，食客告诉酒店的老板，老板一定会对堂倌进行责骂甚至解雇。

马的后面有一酒店伙计，正一手拿着筷子，一手托着两碗菜，看上去是要去"送外卖"。宋代京都的餐饮业发达，饭店的饭菜，可"逐时旋行索唤"，也可提供外送业务。因此，足不出户的人们也能享受到酒楼的美食。

京都的民风淳朴疏放，商家也很豁达大度。《东京梦华录》载："其正酒店户，见脚店三两次打酒，便敢借与二五百两银器。以至贫下人家，就店呼酒，亦用银器供送。有连夜饮者，次日取之。"

三十三　美禄瑶觞

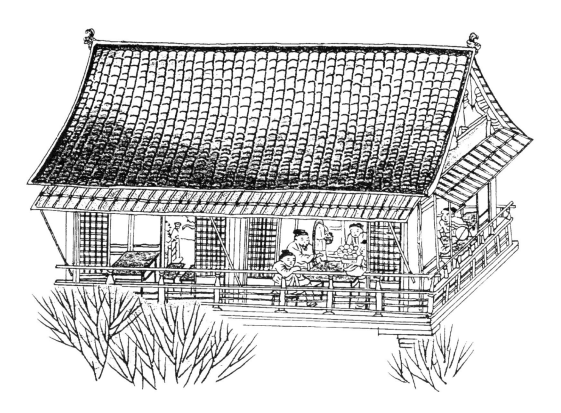

　　有身份的骑马人把马拴在门柱上（见"欢楼美禄"），携友进入酒店，到楼上选定包厢落座。堂倌过来点菜已毕，在备菜的空闲时间，几人正在闲聊。但见一人坐在临窗的座位上，右臂搭在围栏上观赏外面的风景，悠然闲适。这时候，有一妇人手托一盘果子走在客人面前，想让客人买点果子，之前进来的另一位妇人则连忙走出（图中只有背影）。她们都是城里的平民百姓，借着酒店做点小本生意，乘客人等菜之机，推销一些干鲜果子食品，时称"饮

食果子"。据《东京梦华录》，仅当时京城杂卖的干果、蜜饯，就有如下诸

多品目：

旋炒银杏	栗子	河北鹅梨
梨条	梨干	梨肉
胶枣	枣圈	梨圈
桃圈	核桃	肉牙枣
海红	嘉庆子	林檎旋
乌李	李子旋	樱桃煎
西京雪梨	夫梨	甘棠梨
凤栖梨	镇府浊梨	河阴石榴
河阳查子	查条	沙苑榅桲
回马孛萄	西川乳糖	狮子糖
霜蜂儿	橄榄	温柑
绵柣金橘	龙眼	荔枝
召白藕	甘蔗	漉梨
林檎干	枝头干	芭蕉干
人面子	巴览	榛子
榧子	虾具	蜜煎香药
果子罐子	党梅	柿膏儿
小元儿	小腊茶	鹏沙元
香药		

名称多为当时的俗称，有些具体是什么都已无从可考，但从中可见当时京城小食的种类之多。

一千年前的北宋，酒店里又会有什么饭菜呢?《东京梦华录》中记载的酒店菜肴如下:

百味羹	头羹	新法鹌子羹
三脆羹	二色腰子羹	虾蕈羹
鸡蕈羹	混炮羹	旋索粉
群仙羹	假河鲀	玉棋子
货鳜鱼	假元鱼	白渫齑
决明汤齑	肉醋托胎衬肠	决明兜子
沙鱼两熟	紫苏鱼	假蛤蜊
白肉	胡饼	汤骨头
夹面子茸割肉	脏羊	闹厅羊
乳炊羊	鹅鸭排蒸	荔枝腰子
角炙腰子	烧臆子	入炉细项莲花鸭签
还元腰子	虚汁垂丝羊头	鹅鸭签
酒炙肚胘	羊头签	炒兔
入炉羊	盘兔	金丝肚羹
鸡签	假野狐	煎鹌子
葱泼兔	假炙獐	炒蟹
石肚羹	炒蛤蜊	生炒肺

炸蟹　　　　洗手蟹

这些菜肴都是各大酒店常备的，可以随时呼唤点取。另还有在酒店中托卖的炙鸡、燠鸭、羊脚子、点头羊、姜虾、酒蟹等。"舌尖上的汴京"让人看得流口水，也让人体会到宋代饮食文化的博大精深。

三十四　万贯钱车

酒店生意兴
隆，每天获利很
多。这么多钱如
何处理呢？答案
就在此图中。

酒店门口停
着一辆独轮车，
相当于现在的运

钞车。车上已摆满了钱串，车旁两人正在进行交接，细心地清点钱数。还有
一人正从店内往外搬钱，铜钱（亦有部分铁钱）很重，所以显得有点吃力。
铜钱没有包装，又无专人监管，他们就在大街上搬来搬去，可见当时的社会秩
序尚十分良好。

《水浒传》中货物交易都用银两结算，到酒店喝几碗酒，丢下一块银子
就走，从未看到如何称重和找零，这是作者为了表现英雄好汉的豪爽气质所
作的夸张。北宋时期通过开采和对外贸易等获取了很多的金银，但金银贵重，
主要用作财富象征，难以大量流通，民间流通的主要还是铜钱和铁钱。

当时，京城的集市上进行货币交易十分麻烦，计量时以一百钱为一陌（通

"佰"），以十陌（一千钱）为一贯，中间以绳穿之。但实际使用时，官府以七十七钱为陌，街市通用以七十五钱为陌，买卖鱼肉蔬菜时以七十二钱为陌，买卖金银以七十四钱为陌，买卖珠玉、雇用女使、虫蚁等以六十八钱为陌，文字类交易以五十六钱为陌。（《东京梦华录》）更为麻烦的是，宋朝时铜钱铁钱同时流通，一般一枚铜钱抵十枚铁钱，不同地区、不同领域有不同的折算方法，每次贸易用钱的计数问题，简直就是一道复杂的数学题。

画卷中的这些钱将运往何处？这还得从世界上最早的纸币——"交子"说起。关于交子的起源或出现时间，有多种说法，如源于唐代的"飞钱"、出现于宋淳化年间李顺起事之后、出现于张咏第二次镇守四川并铸景德大铁钱时等。这里我们不去细论。仅从货币流通的角度来看，北宋中期之后，每年的铸币量都要超过唐朝几十年的铸币量之和，尽管如此，钱币仍然跟不上商品流通的速度。四川地区铜少铁多，历来铁钱铸量较多。铁钱虽轻于铜钱，但由于价值低，用量大，使用中反而比铜钱更加笨重，对商品交易极为不便。于是，在成都地区率先出现为不方便携带巨款的商人经营钱币保管业务的"交子铺户"是有现实根源的。存款人把钱币交付给铺户，铺户把存款数额填写在纸券上再交还存款人，并收取一定保管费，这种纸券就是交子。随着时间的推移，这种保管现金的方式也传到汴京。酒店的这些铜钱很可能就是要送到交子铺户的。

交子起初只是一种存款和取款的信用票据，经过逐步发展，渐渐具备了货币的特性，成为真正的纸币。天圣元年（1023 年），政府在成都设立益州交子务，由政府主持交子发行工作，这种官交子即是世界上最早由政府发行的

纸币。交子之所以稳定，和它采用铜钱作本位有直接关系，有多少准备金就发行多少交子。但到了宋徽宗时期，由蔡京主持朝政，不用铜钱铁钱作准备金，一味地大量发行交子，把交子作为一种敛财的手段，进一步加重了政府财政的腐败。

三十五　船行有道

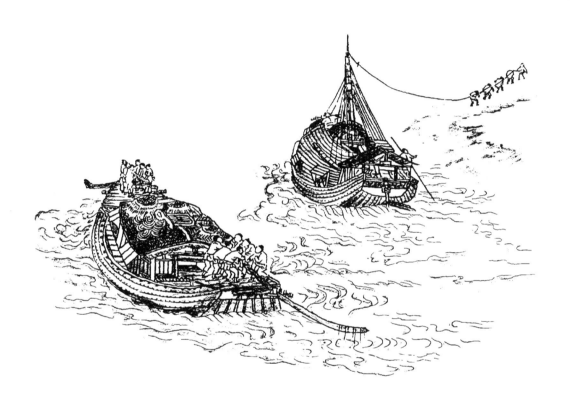

　　穿过虹桥，汴河向北转了个超过九十度的弯，河面豁然开阔。岸边停了六七艘大型船舶，但丝毫不影响河中两条船的相向而行。一条船前后摇桅，顺流而下；另一条船由五名纤夫拉着，逆水而上。水上也讲究靠右行走，两船各行其道，从容行驶，与虹桥前的紧张气氛大不相同。此处的河岸上也有不少勾栏瓦舍和行人，但形象渐小，着色渐淡。船舶渐行渐远，随着五名纤夫的脚印，汴河平静地移出画面。全长五米多的《清明上河图》，汴河占据了两米多，

近四成。可见汴河对于汴京乃至北宋社会，实在是太重要了。

汴京历经五代时期后梁、后晋、后汉、后周四个政权的悉心经营，到北宋时已经成为全国乃至全世界最繁华的都市，人口达到一百多万。汴河、蔡河、五丈河、金水河贯穿整个都城，又经护城河相互沟通，交通运输非常便利，各地的物资通过水路源源不断输入城内。其中尤以汴河最为重要，它南与淮河、长江相沟通，仅每年从江淮湖浙经汴河运来的米就达数百万石，东南一带的地方特产、奇珍异宝也经由汴河运进京城。臭名昭著的"花石纲"，也是如此。在当时，汴河不但是南北交通的大动脉，而且还是国家经济的纽带，是赵宋王朝的生命线。

汴河即原来的浚仪渠，源出荥阳市大周山，往东汇合京、索、须、郑四条支流，又称"莨荡渠"或"通济渠"。隋炀帝大业年间修大运河，汴河水通过通济渠汇入大运河，唐时称"汴河"或"汴水"。北宋时，汴河从洛阳东边的洛口分水，东流至东水门进入城内，横穿汴京城，经西水门而出。

此段汴河上有桥十四座。第一座便是东水门外七里处的虹桥，这座桥没有桥柱，都是用大木料凌空架设，宛如飞虹（详见"一桥飞架"）。往后依次有顺成仓桥，进入东水门里有便桥、下土桥、上土桥，往西进入内城的角子门有相国寺桥、州桥（天汉桥）、浚仪桥、兴国寺桥（马军衙桥）、太师府桥（太师蔡京的府门前）、金梁桥、西浮桥、西水门便桥，以及西水门外的横桥。其中以州桥最为壮观，桥柱都用青石砌成，用石梁、石笋结构建成桥栏杆。近桥的河两岸都砌成石壁，雕刻着海马、水兽、飞云等图案，桥下密排石柱。这是皇帝车驾所经过的御路，壮丽无比，不过不见于《清明上河图》中。

三十六　街头书摊

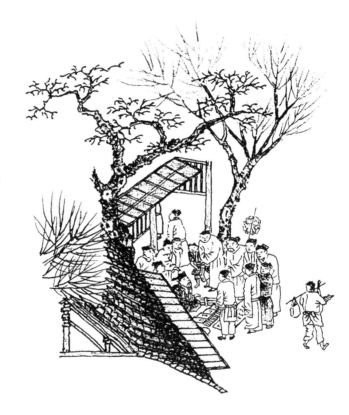

大路边，树荫下，一位长髯老人席地而坐，面前摆满了书籍，还有一条横幅书法。周围站了一圈围观群众，大部分是长袍大袖的文人打扮，其中有两人勾肩搭背，神态自然，好像还在买与不买之间举棋不定。站在老人对面的那个短衣人似在和老人说着什么，看衣着不像读书人，他是在讨价还价？还是在找老人麻烦？只见老人的右手自然伸出，仿佛在与其争辩。如果确在争辩，那么双方言辞一定十分激烈，引得那位过路的挑担行人放慢了脚步侧耳倾听。

宋代图书十分珍贵。在中国国家图书馆的古籍馆里，藏有古籍善本近三百万册，其中最为珍贵的当属刻印精美的宋版书。因为传世量稀少，宋版书自明清以来就大为藏书家所珍爱，至有"一页宋版一两金"的说法。宋版书

多用皮纸和麻纸,纹理坚致而有韧性,版式疏朗雅洁,版心下方往往标有刻版工人的姓名和每版的字数,刻版和用墨都极为讲究,具有鲜明的特征。从这些流传至今的宋版书中,人们不仅可以看到宋代成熟的雕版印刷技术,还可以通过上面的文字还原出千年前那个文化繁荣、科技发达的宋朝。

北宋时期,在上层文人士大夫中,收藏、品评绘画和书法作品蔚然成风。长髯老人地摊上摆的那条横幅,也许便是出自当时小有名气的书法家之手。可见,宋朝的文雅之习已浸润到普通百姓身上。

与此同时,宋代私人和民间藏书之风也极为盛行。宋代雕版印刷的高度发达,使官方和民间的出版事业得到了迅猛发展,除汴京外,尚在今浙江、四川、福建、江西形成了几处刻书中心。书籍流布的便利,为私人收藏提供了有利条件。在漫长的收藏链条中,长髯老人这样的书商起到了重要的连接作用。正是经由各地的大小书商,这些珍贵的图书,从无兴趣者手中转移到爱好者手中,从无意收藏者手中转移到有意收藏者手中,从无条件收藏的人手中转移到有条件收藏的人手中。他们既是文化产品的经营者,更是文化的传播者。

三十七　茶坊清谈

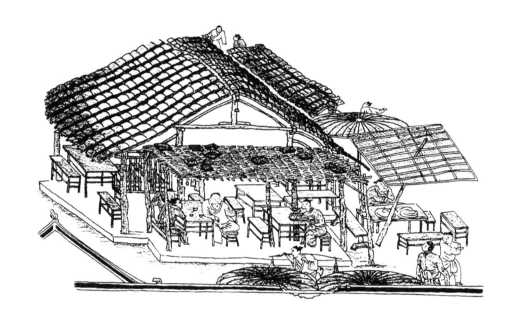

　　十字街头还有一家茶坊，屋宇陈旧，设施简陋，只摆着六七张方桌和几条长凳，里面已坐了几位"清客"。这些人通常没有固定的职业，往往是这里打一天工、那里帮一天忙。他们喜欢清谈、聊天，东家长西家短，侃八卦说是非。今日又相聚于茶坊，一盅茶还未饮下便又开聊了。中间那位老者是今日闲谈的主角，他既要说给对面的两人听，又要兼顾后面的那位。于是，他斜过身子，把左腿横担在板凳上，把右肘支在桌面上，左手自然伸出，侃侃而谈。对面两位频频点头称是，后面那位也听得入神。一位蓝衣过路人也被老者的谈话声吸引，尽管有同伴不断催促，还是迟迟不愿离去。

　　这些闲谈者的"高谈阔论"，在通讯不发达的古代，往往起着传递信息的作用。这些人往往会在街坊邻里中拥有不错的人缘。京城的人重视人情，如果看见外地人被当地人欺负，这些闲谈客立刻就会变成见义勇为的"义士"，主动出面救护。若有人刚从外地来到京城居住，这些人也会主动帮助他安顿下来。若遇上值勤禁军处理民事纠纷，也会有人挺身上前劝解和救援，甚至有遇到需陪酒食官方才肯做主来进行解救的，也在所不惜。《水浒传》中，清河县的小郓哥，冒着生命危险帮助武大郎捉奸，还陪着武松对簿公堂，这些都是宋代民风的真实写照。

三十八　匠人修车

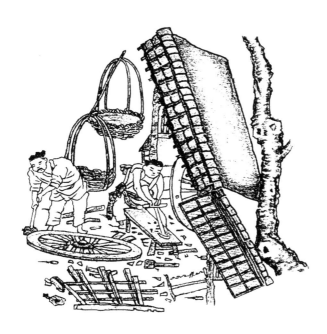

路边有一家车行，像是在修车，又像是在造车。老工匠正在弯腰整修车轮，这是技术性很强的活，一定要由师傅来做。年轻人正用刨子加工木件，应该是徒弟。由于地方狭小，修车的工具和大小部件散落一地。手工匠人中，木匠的工具最多，常见的如锯子、刨子、锛子、斧子、凿子、墨斗等，据说都是鲁班发明的，大部分工具在图中依稀可见。

宋朝的手工业高度发展，行业分工越来越细，其种类之齐全、工艺之精良远胜前代。修车工匠外，还有钉铰工匠、箍桶匠、掌鞋匠、刷腰带匠、修幞头帽子匠、补角冠匠、牲畜钉掌匠、金银饰品匠等手工艺人。另外，为养马人家供应饲草的、为养狗人家供应饧糟(狗粮)的、为养猫人家供应猫食小鱼的、扛着大斧为人家劈柴的、夏季为人洗毡淘井的，还有那些换扇子柄的、修雨伞的、修整路面的、掏挖淤泥的等，应有尽有，数不胜数。

这时的手工业分官营和私营，其中官营手工业作坊分布比较集中，私营手工业作坊则遍布全城，前店后作、亦工亦商的经营模式普遍盛行。还有的私营手工业主并没有固定的店铺，他们走街串巷，提供上门服务。同行间往往还有划定的服务地段和街巷。

北宋时期，经过王安石变法以后，土地对农民的束缚有所减弱。很多农民不再是地主的私属，而是租佃契约关系，契约期满有退佃起移的自由。与此同时，手工业也由原来带有强制性的指派和劳役制被招募制取代。店主和工匠的关系是雇佣和被雇佣的关系，工匠所受的人身束缚已经大大松弛，报酬按照生产产品的数量和质量来计算。这些工匠中自然有相当一部分是处于农闲期的农民。农业生产力的提高，使他们有剩余时间参与手工业和商业，部分农民干脆离开农村来到城市谋生。

画卷中的修车师傅原来在城里当学徒多年，学成出徒后，自己在路边开了个修车铺，近年还收了个新徒弟。这几日车铺的生意不错，徒弟趁着农闲来店中干活，虽吃苦受累，倒也乐在其中。

三十九　茶肆兴隆

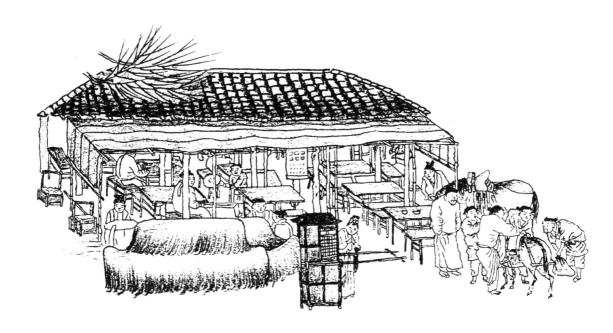

　　十字街头又是一家茶肆。这家茶肆装修简单、设施一般，和众多茶肆一样，店内无非是些方桌子、长板凳，只有凉棚中央挂的一幅小帘让人好奇。有人说它是中国最早的菜单，但实际上应该就是一个广告式招牌，上面密密麻麻写着的不少字，应该是介绍这家店所卖茶饮的名称。

　　茶馆里已经坐了不少茶客，更有一家人已经喝罢茶饮准备启程。这里展示的一个完整的家庭，乘马的是官人，坐轿的是娘子，骑驴的是管家，还有女佣、男仆、轿夫等多人。老管家左脚刚要认镫上驴，忽然又想起什么事来，连忙吩咐仆从好生料理。女佣站在轿前双手合十，唱一声"阿弥陀佛"，嘱

咐娘子留神，就要起轿了。原来这娘子虔诚信佛，在家已经斋戒了三日。这一天，她要去岳庙焚香还愿，一大早没吃早饭，路过茶肆也只喝了点茶饮便又要上路了。

茶肆，时人也称"茶坊""茶馆""茶房""茶屋""茗坊"等。茶饮业盛于宋。北宋时期，由于大量农民、手工业者及商贩等如潮水般涌入城市，加上还有不少落第举子、小官吏，汴京人口猛增。都市巨大的流动人口为饮食业提供了很大的市场，就连普通市民也习惯于在饮食店购买食品。茶肆的需求量也相应大增。凡是有人聚处，皆有茶坊。从《清明上河图》来看，汴京城的大街小巷也确实是茶馆林立。这家茶肆地处十字路口，凭借着交通、环境优势，招徕大量的行人与过往商贾来此歇脚，生意十分兴隆。

宋代茶馆的经营机制已比较完善，大多数实行雇工工作制。唐时高档茶馆已经出现了"茶博士"，即倒茶的伙计。宋时酒店内还有"酒博士"。他们敲打响盏，高唱叫卖，服务极其周到细致。高档茶馆都开在城内的繁华地段。由于宵禁渐弛，很多茶馆往往前一天晚上经营到半夜，第二天早上不到五更就又开始营业了。讲究的茶馆都要做专门的装饰布置，有的还要插花挂画，创造和谐雅静的环境。苏东坡就有"尝茶看画亦不恶"（《龟山辩才师》）的诗句。茶客与知己二三相会于此，一边品茗，一边赏画，倒也颇有情趣。

四十　牛车进城

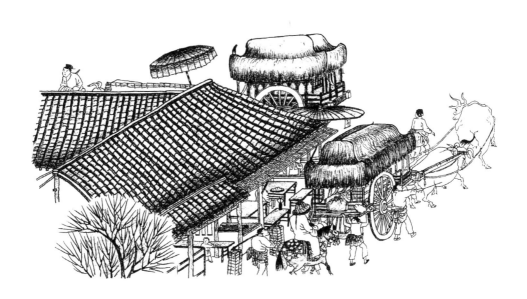

打南边来了两辆牛车，正在十字街头向西转向行驶。仔细看去，转弯处还有一个饮子摊，为此后面的牛车不得不绕出一个更大的弯来。这种牛车是专门为女眷设计制造的，车厢像小房间一样，上面有帽型棕榈盖顶，称为"棕顶车"，前后有"构栏门"那样的车门，门上挂着幕帘。从车底盘往前突出两根长木作为车辕，前边固定一根横木，把一头牛套在辕内，牛肩负着横木，另一头牛则在前面拉套。夜间行车时，则在车上悬挂一个铁铃，车子行走时"叮当"作响，提醒过往车辆和路人及时避让。车的后梁两端还装有"尾灯"，夜间行车时将灯里的蜡烛点燃，可避免后面的车辆"追尾"。这群人车辆豪华，

前呼后拥，阵容庞大。

为车队打前哨的小伙，身背一把雨伞或其他的什么棍状物，座下一匹快马，虽然被屋顶遮去半身，但仍能看出其英俊潇洒、矫健干练。主人亲自押后，他头戴深色风帽，身着白缎长袍，座下一匹杂毛五花马。古时候人们认为杂毛马不良，尤其带有花斑妨主。此人偏不信这个邪，可见性格倔强，豪气逼人。他家中富饶，祖上可能曾在朝中做官，历经数代苦心经营，也算得上富贵之家。这一年新年刚过，喜事就来撞门，闺女就要出嫁了，女婿还是住在城里的一名官人，迎亲之日十分热闹。按照当时婚俗，新郎新娘结婚一个月，新郎家要置办酒席，再次招待感谢亲朋好友，岳父母也要带着礼物来参加，这叫"贺满月会亲"。女儿结婚了，男主人心里高兴。会亲日到了，一来不能失了礼，二来不能让男方家看低了自家进而让闺女受委屈，好在家里不缺钱财，于是特地备了厚礼往女婿家去。用了两辆车，第一辆由侍女陪夫人坐着，第二辆中装载了礼物，也有侍女照看（画中正微挑帘幕向外看）。一些怕磕碰的礼品还专门让一名下人挑着。一行人浩浩荡荡、喜气洋洋奔着城里而去。

四十一　卦肆算命

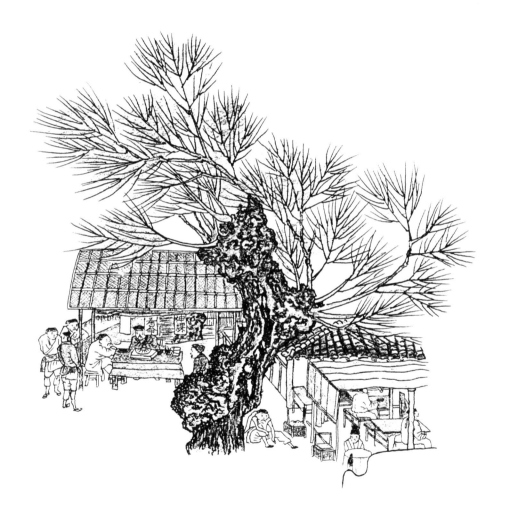

路边一棵歪斜的老树下，蜷缩着一位疲惫的老人，他是城市中的临时工。

因为没有钱，所以做不了买卖，甚至摆不起小地摊；因为没有手艺，做不了

长期工比如厨师、修理工等，所以只能做脚夫一类临时受雇佣的活。他每天

首先要到"行老"（专门向人引荐受雇杂役人员的中介人）那里去找活。老人今天运气不错，身旁的担子里装满了货物，说明找到了活计，有了赚钱的希望。面前就是茶肆，他虽然饥渴难耐，但无钱讨茶喝，因为像这样的杂役人员，一般计件、计量或计时论工价，只能在雇佣完成后才能得到工钱。老人的面部颧骨高耸，两腮干瘪无肉，看来像这样忍饥挨饿的日子已经不是一天两天了。看着大街对面过往的棕盖豪车，他深感自己命运之悲惨，欲去身后的卦肆中算上一卦，无奈囊中空空如也，也只好作罢。

卦肆中的算命先生也不甚富裕，四根木棍撑起一个席棚，棚中悬挂着"神课""看命""决疑"三条字幅。卦肆中央放一长桌，桌上摆着罗盘、卦签、课钱等卜卦器具。算命先生旁边坐着一位白衣男子，正俯身询问，身后站着的三个人似在窃窃私语，也许正怀疑先生的卦术是否灵验。

打卦算命可谓由来已久。早在三千多年前的商朝末期，纣王帝辛疑周文王姬昌图谋不轨，乘其觐见之机将其扣留，囚禁在羑里城（今河南省安阳市汤阴县北）。文王平日勤于政事，突然失去了人身自由，心中感到非常痛苦。传说有一天他发现身边有许多蓍草，于是想起伏羲氏就是用它画出了八卦，便采了一些草茎，寂寞的时候就用它来演绎八卦。他越演绎越觉得有意思，便没日没夜地研究，最终结合天道、地道、人道的思想，将伏羲氏的先天八卦推演成六十四卦。后人对每一卦的六爻分别配以吉凶利否的卦辞和爻辞，编成一部博大精深的奇书，这就是被称为"群经之首"的《周易》。这部传世之作被后人争相传阅，但真正学懂弄通者并不多见。倒是常有一些粗通文墨、穷困潦倒的落第秀才，背得几句爻辞便在路边摆个卦摊，赚得几文卦钱来养

家糊口。此风在宋时特别盛行，专业从事卖卜行业的人可能有上万人，仅在《清明上河图》中就有三处占卜场景。今天，随着人们认识水平的提高，占卦之风已渐绝迹。

四十二　武职衙门

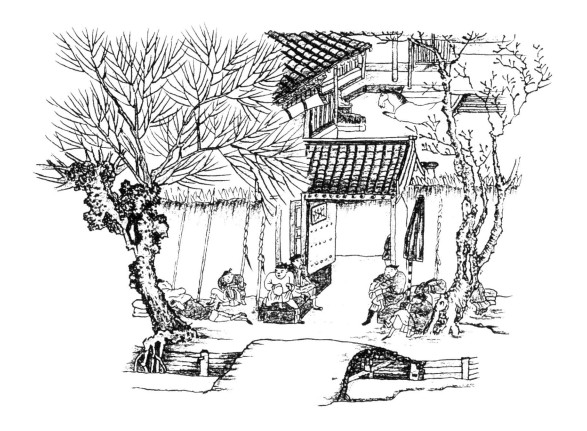

　　卦肆左边是一所颇具威严的武职衙门。衙门的前面和左侧引入护城河水，为方便出入，还在衙门正面架了木桥。大门已经敞开，门上的"告示"早已过时，始终没人揭去，而是在上面画了一个大大的"×"。门两侧的墙头上交叉插着刀形竹片，显然不仅仅是装饰，而是为了防御。墙外斜靠着一把收拢伞盖的大伞、两条花枪以及三面卷扎起来的旗帜。三名年龄不同的军人跷腿而坐，

百般无聊。还有几位，或倚树，或靠墙，正蒙面大睡。其中左边两位一躺一趴睡得正酣，仔细看，趴着的那位竟然脱去长裤，露出红色短裤，实在有伤风化。进入院内，一匹白马膘肥体壮，卧地而歇。喂马人正靠着柱子打盹。衙门中这十几个人难道是集体犯困？其实更有可能是因为他们饮酒过量。

宋徽宗时期，外有金和西夏虎视眈眈，不断在边境袭扰，内有方腊、宋江等在江淮起义，军事形势十分紧张。但宋朝君臣麻木不仁，依然沉迷于花红酒绿、纸醉金迷之中。画家心存焦虑，但他只是翰林图画院的画工，无权干涉国政，只能有意地把军备松懈之状做一些夸张不动声色地放入画中，期望以此引起徽宗的重视。

从军事意义上讲，北宋的汴京无险可守，更无战略纵深，必须靠重兵拱卫。北宋有禁军八十万，其中镇守东京的也有八到十万。但是，宋代"兵符出于密院，而不得统其众；兵众隶于三衙，而不得专其制"（宋李纲《辞免知枢密院事札子》），军事指挥权和将帅分离，临阵对敌，不是靠将帅权衡敌我形势、制定作战方略，而是由朝廷甚至由皇帝远程指挥。将士无法灵活对敌，纵然数量众多，亦是无济于事。

画卷中的武职衙门地处城外，应与禁军无关，但它距离城门很近，或许与城墙守卫有关。汴京的外城周长近四十里，沿城墙每隔二百步设立一个管理城墙的"防城库"，里面储备着守城的器械和物资。外城城墙的维护工作由"有广固兵士二十指挥"（大约一万人）来负责，另设有"修治京城所"负责有关事务的管理工作。（《东京梦华录》）

这是一个具有一定级别的军事机构。想当初，将军骑着马气宇轩昂，马

前军旗招展，马后红罗伞盖乱颤，左右牙旗随风飘扬，后面二三十兵士各持刀枪随行，何等威武雄壮！而如今，城门不守了，城墙不修了，兵器锈蚀了，战马卧槽了。为了领到军饷，这些兵士还要每日应卯值班，但终究无所事事，只能酗酒打盹度日了。

四十三　媒人说亲

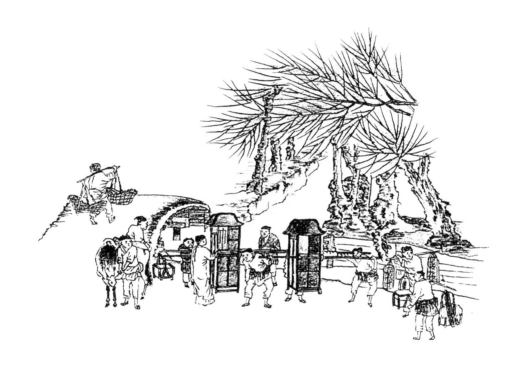

　　不宽的沟渠上有一座小桥，桥上一汉子挑担而行。他是为桥下的花摊送花苗的，正把腾出的空篮子挑回家。小桥旁有一家人正准备启程，两名轿夫抬起一乘轻纱小轿，踩着点儿原地踏步，轿子已随着轿夫的脚步上下颤悠。挑夫挑起担，踮起右脚欲行又止。男主人也急着要认镫上马。而此时，另一乘轿子却原地不动，大家都在等待着一名女子上轿。那女子身着长裙却戴着相公帽，站在轿前不急不慢，这是何故？

　　宋时，凡是要娶妻的，都要请一个媒人，经媒人交换庚帖，男家女家各一份。

下帖子共有两次，第一次写得较简略，叫"草帖子"；第二次写得较详细，叫"细帖子"，上面要写明自家三代的姓氏、官职及田产等。接着要备一担"许口酒"，用花络罩着酒瓶，再装饰大花八朵以及彩色罗绢或银白色的花胜八个，也要用花红缠系在担子上，给女方家送过去，这叫作"缴担红"。女方家要用水两瓶、活鱼三五个、筷子一双放进男方家送来的原酒瓶中，这叫作"回鱼箸"。然后再商议什么时候下小定、什么时候下大定，以及之后的下彩礼、过大礼、迎娶之类。这其中礼数比较讲究、程序十分复杂，因而两家的沟通少不了媒人的往返穿梭和巧言利舌。

宋时的媒人也分几等，上等媒人头戴盖头（面巾），身穿紫色褙子，专门为显宦人家以及与皇家沾亲带故的那些有地位的人家说亲。中等媒人戴帽子，或用黄巾包髻，身穿褙子，或者只系一条裙子，专为有钱人家或普通官员家庭说媒。画中迟迟不上轿的女子即属此类。这一天大约是要带领男方家的亲人去女方家相看，顺便下彩礼，确定成婚日子。双方大定之日，便是媒人得意之时。一路上她或许会给男方家出点不大不小的难题，这也是媒人们为讨赏钱常用的伎俩。

四十四　牛车过街

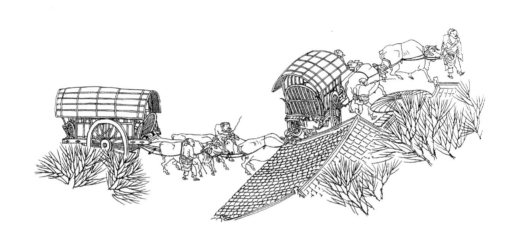

　　两辆牛车穿街而过，车厢四周有围栏，车顶装了弧形席篷。这种牛车常用于载货，也可以乘客，时人称之为"平头车"。两牛驾辕，一牛拉套，都有人小心导引，显然还不适应城区街市的繁华嘈杂。平日里，他们躬耕于郊外的田垄之间，春耕夏耘，秋收冬藏，少不了拉过来运过去。这一天，可能是受庄主指派往城里送两车粮食和薪炭，不敢在城内久留，急匆匆要赶回去复命。

　　马车是我国古代重要的交通工具。春秋战国时两国交兵，动辄数百乘战车，都是由马来驾驭。可是到了宋代，马车大多变成了牛车和驴车，其原因在于宋朝严重缺马。中国古代的马主要产于牧草丰茂的西北和北方地区，而北宋从立国起就一直没能收回燕云十六州，后来西夏又兴起在西北，两个最大的

马匹来源地没有了。宋朝的版图主要在中国的中南部，气候温暖湿润，不适合养马。朝廷虽也曾经在内地建过几个养马场，但由于条件所限和投入不足，始终培养不出多少良马。加上宋朝与周边政权摩擦不断，通过边境贸易换来的马又都消耗在战场上，仅剩的一部分留给了有资格的官员和驿站，导致民间基本无马可用。毛驴体格矮小，拉车可以，但驾车不行。无奈之下，牛成了最佳选择，虽然走得慢，但是拉得多，难怪画卷中多见牛而鲜见马。

宋朝不仅对马有严格的管控，就连牛也不是随便可以用的。每家每户有没有牛、是什么品种、多大年龄，都要登记在册，几乎比人口登记还要详细。而且，牛也不是说杀就可以杀的，必须要经过官府报备和审验，只有病牛和老牛等失去生产能力的才能宰杀，否则官府要追责。由于得到了人的善待和精心饲养，画卷中的牛一个个体形硕大，健壮有力，颇有神采。

四十五　一景三说

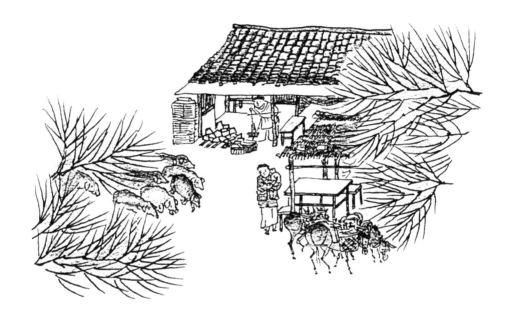

　　画面中央站着一位抱儿妇人，以她为中心，画面分为三个部分，便依此分说。

　　一说妇人身后：这是一家盐铺，里面堆满了盐块（当时食盐为块状结晶体），暂无顾客，主人正在称重分堆。

　　盐和铁一样，在古代都是稀缺物资，同时也是重要的战略物资。控制了盐铁不仅可以获得巨额垄断利润，也能起到稳定局势的作用，因此盐铁官营在我国由来已久。最早是在春秋时期，齐国管仲对盐铁实行专卖制度。汉武帝时，在中央于大司农之下设盐铁丞，总管全国盐铁经营；于地方各郡县专

设盐官，募民煮盐，政府提供牢盆（煮盐用的大铁锅）以间接控制其生产，所产之盐由政府收购、转运和销售。到了宋代徽宗时期，盐铁管控有所松动，只要给政府交钱，就可获得一张"盐引"（相当于经营许可），凭此可以在指定地点采购、售卖食盐，但在繁华地段是绝对禁止的。毋庸置疑，盐铺主人一定是有"盐引"在身的。北宋的物价受时局影响时有变动，但盐价还是受政府控制，基本稳定。崇宁年间，每斤食盐的价格也只有四十文。

二说妇人西面：一片树丛中走出五头肥猪，还有两头在树丛的间隙中依稀可见。

宋时养猪都是圈养。这些猪从小在圈中长大，可能是第一次见到这样繁华的街市，显得有些兴奋，但还是行走有序，一点也不乱来。它们将被主人驱赶到京城南面的一个所在，和其他的猪会合，然后一起进城。

在汴京的南外城上有一座南薰门，这里对进出城门有特殊的管制：普通士大夫和百姓家中有人去世要出城安葬，车马都不能经此门出城，因为此门与皇宫大内遥遥相对。进了城门便是一条二百余步宽的御街，向北直抵皇宫的正门宣德门。但是，民间送往城中宰杀的生猪却可以从南薰门进入。每天傍晚，进城的生猪一群可多达万头，只有十几个人驱赶着，却没有乱跑乱窜的现象。

三说妇人和她的前面：三头货筐未卸的小驴垂首小憩，客人在茶肆中打尖，店主安排妇人在外面照看小驴。这妇人衣着朴素，平日里在店内打杂活，为行动方便，穿一条半长不短的裙子，倒把两只脚裸露在外。

宋代中期以后，女子不仅讲究双足要深藏不露，而且要从四五岁就开始缠足。通过人为的强力压迫，野蛮地使女性两足的跖骨脱位或骨折，并将之

压在脚掌底，再用布一层一层裹紧，到成年时，即成为"三寸金莲"，将之视为"女性美"的一个重要特征。

有人认为，缠足始于南唐李煜在位期间。李后主的一个宫嫔窅娘别出心裁，用帛将脚缠成新月形状在金莲花上跳舞以取悦皇帝，后来这个做法流传到民间。其实，缠足之风早在战国时期就出现了，或许更早可追溯到商代。但真正成为一种社会风气在民间盛行不衰，却是北宋后期，而且这种风气的形成与宋朝的男人有很大关系。

宋朝在对外族的战争中屡屡受挫，这使得宋代的男性遭受了沉重的心理上的折磨。他们本对自己的强大有着与生俱来的自负，当这种自负被现实所重创时，必然从本能上去寻找出路以承载破碎的尊严。当时的男性潜意识地迫使女性走向更弱势的地位，从而为自己在战场上丢失的尊严寻找平衡。女性缠足之后，因行走不便，只得待在家里相夫教子，做娴静的"贤妻良母"。这与当时政权所期望的稳定秩序相符合，也暗暗迎合了当时男性普遍的心理需求。因此，缠足的恶习在宋朝走向泛滥。

四十六 胡饼飘香

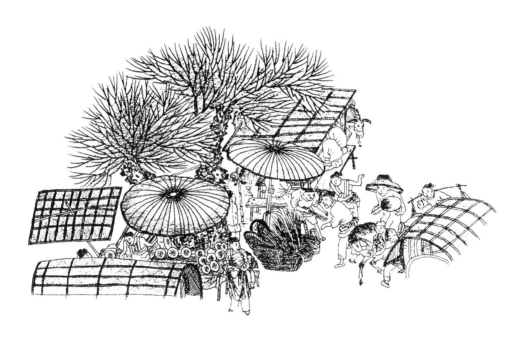

护城河桥头的老树下，一名青年不停地叫卖，两手还在熟练地制作胡饼。炉火很热，他不得不脱去上衣，裸露双臂。

这种饼在新疆已有两千多年历史，后来沿着丝绸之路进入中原，京师人称为"胡饼"，即早期的馕。馕以面粉为主要原料，面团发酵后不放碱，只放少许盐，揉好后擀成直径三十厘米左右的圆饼，外圈厚中间薄，用馕针扎出许多圆形图案，再撒满芝麻，用油刷轻轻一刷，烤熟后香味扑鼻，引人垂涎。

一位老者衣冠楚楚，相貌端庄，手里摇着团扇迈步走向饼摊，欲买胡饼回家。忽被身后吆喝声惊扰，急忙转身观瞧，原来是一人骑马而来。只见他

身材瘦长，弯腰驼背，头戴风帽，身着长袍，一把团扇捂在胸前，似有满腹经纶。仆人们不敢怠慢，前面开道的，后面挑担的，横冲直撞，招摇过市。老者看了不以为然：不过就是名小官员。他回过头去——还是买饼要紧，待到出城的驼队过来，他们会撸着底儿买走。因为胡饼耐保存，最适宜远途携带。

　　旁边是卖花苗的花摊，花篮里摆满了花枝。清明前后正是采买花苗、装点门院的季节。今天花苗卖得不错，第一拨花苗已经卖完（见"媒人说亲"中的挑担汉子）。花贩拿起一束花枝热情地向顾客介绍自己的花苗品种，身边还有一位"托儿"在为他帮腔造势。可是他俩的话顾客一句也没听进去，他正看着一位少年发呆。原来在购饼老者的身后有一位可怜的少年。他无钱买饼，饥饿难耐，坐在板凳上蜷缩成一团，只能闻着饼香解馋。顾客想到从小听到大的"幼吾幼以及人之幼"，觉得应该给少年买个饼吃，但钱又不够，买花还是买饼？他犹豫不决。

　　和花摊一样生意好的还有相邻的小吃摊，凳子上坐满了就餐的客人，其中就有旅途中的小商贩，他的毛驴就拴在旁边。小摊点的价格比店铺便宜，一张面饼外加一个包子也就几文钱。另外，小摊点经营方式灵活多变，常常随着时节供应不同的商品。正值清明时节，京城人讲究吃稠汤、麦糕、乳酪、乳饼等。小摊上也许正卖这类小吃，生意自然兴隆。

四十七　清冷寺院

　　画面远处，护城河畔有一座寺院，屋顶瓦楞齐整，檐下斗拱清晰，正中大门紧闭，两侧金刚耸立。边门敞开着，一名身着袈裟的僧人正朝门里张望，除此再无人烟。西边的几间瓦舍原本属寺院所有，因长期闲置，便租给了商家。商家大概准备做酒店生意，此时门上已挂了彩条幕帘，屋内也摆了几张桌凳，但还没有开业，屋内外空无一人，和寺院一样显得格外冷清。

　　北宋时，汴京城有大小寺院七十余处（一说九十余处），寺院内殿阁楼台、粉墙朱门，辉煌瑰丽。崇宁以后，因宋徽宗崇信道教，排斥佛教，京城中的不少寺庙被毁弃。原来的乾明寺被改为五寺三监（太常寺、太府寺、司农寺、大理寺、宗正寺和将作监、军器监、国子监）的衙署。观音院原来是供奉菩萨的寺院，后来也成为朝廷官员罢官之后戴罪反省的地方。就连京城中最享盛誉的大相国寺，也成了最大的商业贸易中心，每月有五次开放的日

子，老百姓可以来这里进行商品交易。据《东京梦华录》，相国寺的大三门（宋太宗至道二年即 996 年重建的相国寺大门）前售卖珍禽奇兽；二、三道门前售卖玩具杂物、日常用品等；佛殿前售卖纸墨笔砚等文具；佛殿后售卖书画古玩等；两廊售卖饰品等手工艺品；后廊则是占卜市场：商品种类齐全，应有尽有。据宋王栐《燕翼贻谋录》，相国寺"乃瓦市也。僧房散处，而中庭两庑可容万人，凡商旅交易，皆萃其中；四方趋京师以货物求售转售他物者，必由于此"。

在这种喧哗的叫卖声中，寺院中的出家人怎么能修心养性、参悟佛法呢？于是不少人弃佛从商，完全融入滚滚红尘，去充分享受人间烟火。有的甚至在相国寺内开设饭店，经营猪肉生意。相国寺内有一名和尚叫惠明，他厨艺高超，尤其擅长烧猪肉，以致得了一个"烧猪院"的花名。至此，不能不佩服五台山的智真长老，确实只有大相国寺，才能容得下荤腥不忌的鲁智深。僧人们忙个不停，尼姑们也不闲着。她们没日没夜地做着绣作、领抹、花朵、珠翠、幞头、帽子等手工制品，每逢初一、十五和逢八的日子，都带到大相国寺去售卖，寺内的两廊有她们固定的摊位。

佛事荒废了，僧尼世俗了，寺院没被拆除已属幸运，也难怪画面中的寺院如此冷清了。

四十八　凭栏观鱼

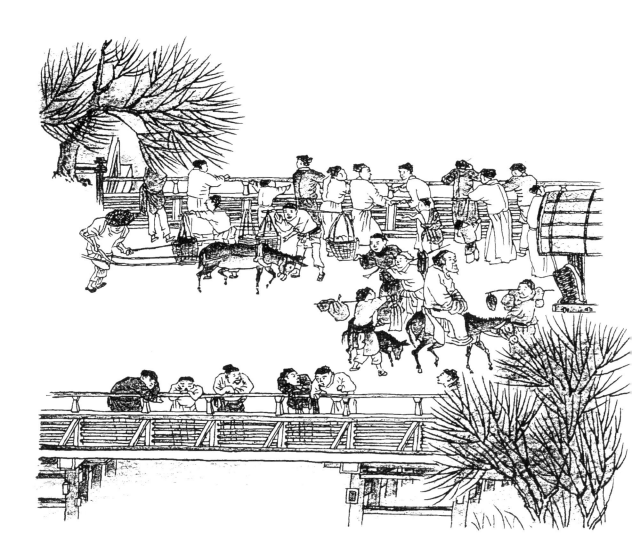

城外的护城河上是一座木架构平桥，桥面平坦宽阔，两侧设有桥栏，有十几个人正在凭栏观鱼。他们一个个长袍宽袖、帻巾束带，看来不是衣食无忧的富家子弟，便是游手好闲的市井游民。

仔细看去，同是凭栏观鱼，观众却各具形态，无一雷同。这显然是出于画家的匠心独运。北边的两位白衣书生本想在桥上消消停停看鱼儿游戏，或许正在重复着庄子与惠施"子非鱼，安知鱼之乐"的论辩，却被一乞丐缠住不放。其中一位不胜其烦，扭身给了一点小钱以求脱身。乞丐不依不饶，非要逼着另一位也给钱。旁边更有一小乞丐抱住游人的腿不放，表示不给钱就别想脱身。

画面中看不到鱼，但东京的护城河中确实有鱼，这是由它的环境条件所决定的。古代城池都有护城河，但是像汴京的护城河这样水量充沛的在北方地区却不多见。《东京梦华录》曰：东京"城壕曰护龙河，阔十余丈，壕之内外，皆植杨柳"。蔡河、汴河、五丈河、金水河穿城而过，并与护城河互通，河水常年清澈见底。水流经过平桥时，受桥桩阻拦，形成大大小小的许多漩涡，有利于鱼儿滞留。鱼也是很有灵性的动物，桥上游客投放一些食物，它们也乐得坐享其成。此外，宋时的城市建设高度发达，有一套科学而完善的排污系统，城内居民生活不会对河水造成严重污染。这些都是鱼类生存的必要条件。

有点历史常识的人都知道，在冷兵器时代，护城河上都应该是吊桥。北宋王朝经过一百四十余年的稳定发展，到宋徽宗即位时，已是繁荣富庶的太平盛世，人口超过一亿。宽阔的平桥给百姓带来了极大的方便，在军事防御上却是大忌。到了宣和四年（1122 年），由于宋徽宗决策失误，金兵很快占

领了辽燕京等地。之后，北宋用重金赎回几座空城，宋朝君臣不但没有吸取教训，加强战备，包括把平桥改作吊桥，反而沉迷于虚幻的胜利中，以为从此又可以高枕无忧了。汴梁的人们还在平桥上观鱼，好像什么事都没有发生一样。姜夔《扬州慢》"自胡马窥江去后，废池乔木，犹厌言兵"，可以说是对宋朝君臣麻木不仁的沉痛抨击。到靖康元年（1126 年），金兵包围京师，康王赵构、肃王赵枢相继踏上平桥、步入金营做了人质。此时，宋朝对局势已无可奈何了。第二年二月七日，徽宗、钦宗和后妃宗室臣僚三百余人又一个个踏上平桥被迫前往金营，北宋从此灭亡。平桥上洒满了北宋人的血和泪，昔日的"太平桥"，变成了"断魂桥"。

四十九 罢黜离京

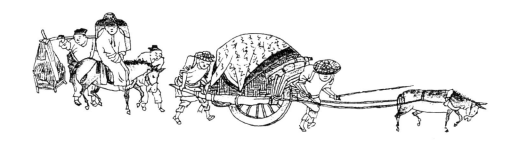

　　画卷中，又一位官员被罢黜离京，看相貌还很年轻。他头戴一顶风帽，帽檐上挂着垂纱，坐着一头骡子。两个仆人跟随，一人牵骡，一人挑担。担子里除了随身物品，还特意带了一把大雨伞，看来是准备长途跋涉。前面是一辆串车，毛驴正低着头使劲地拉。前后两人弯着腰拼命地用力，拉的走直线，推的走"八"字。姿态如此逼真，不经过细心观察和写生是画不出来的。桥面虽然很平，但车子行得十分艰难，可见车子负载之重。也许车上装了不少书籍，正准备运往虹桥旁的码头，和书的主人一起转乘客船南归。车上苫盖着宽边字幅，与"贬官还乡"场景中的一模一样，许是租赁于同一车行。

　　终于在画面中见到骡子了。我国早在春秋时代就已经出现了骡子。骡子是马和驴杂交的后代，体质强壮，生命力和抗病能力强，具有很好的役用价值，但是没有繁殖能力。《东京梦华录》中多见"驴""骡"字样。靖康元年（1126年）宋金签订的和约中，也有每岁向金输入马驼驴骡各一万匹的条款，说明宋代役

用骡子已十分普遍。画卷中多见驴马少见骡，这可能与作者的喜好有关。驴和马的形象可爱，又宜入画，即使到了现代，也是徐悲鸿的马、黄胄的驴更为著名，好像还没有哪位画家专门喜欢画骡。

宋徽宗其实是个聪明人，在即位之初，为了取得各政治派别的支持，稳固自己的地位，他一度采取了调和新旧两派的政策。然而随着党争的加剧，新旧派之间早已不仅仅是要不要及如何改革的政见分歧，而是演变为你死我活的官场较量，宋徽宗不得不在新旧之间作出抉择。于是他改元崇宁，取崇尚熙宁之意，正式打出了延续神宗时期王安石变法路线的招牌。在这种背景下，宋徽宗和蔡京等人走到了一起，名义上继承新法，实则把新法变成搜刮敛财的工具。除蔡京外，还有王黼、朱勔、李彦、童贯、梁师成等人，他们在朝堂内外呼朋引类，蠹国害民，无恶不作。于是，北宋王朝走向了政治黑暗、危机四伏的末年。崇宁三年（1104 年），宋徽宗和蔡京掀起了北宋历史上规模最大的打击元祐党人的政治迫害运动。宋徽宗御笔指令，蔡京等人制定了一份"元祐奸党"的名单，将其逐个罢官免职，逐出京城。画卷中前面出现的旧党老人在劫难逃，而骑骡子的这位可能也被打上了元祐党人的标签，同样被赶出京城。张择端对此也忧心忡忡，便在画卷中多次展现官员被贬出行的场景，想以此隐谏徽宗。

五十　胡乐叫卖

城门前的这组人物十分引人注意，人物形象很具故事性，历来无数的观画之人也为他们编绎出许多有趣故事。

多数人认为是半跪于地的乞丐在向骑骡子的士人乞讨，士人冷漠而吝啬，受到路人指斥。另一种说法则颇有新意，认为是一小伙半跪于地，正当街杀羊祭道。身后的主人手持祷文，祈祷道神保佑骑骡子的士人一路平安。这位士人曾下榻在他家养病，现已痊愈，要告别还乡，于是主人给予最高级别的告别礼仪。故事说得有鼻子有眼，但可能还是失之于实。

笔者经过临摹发现，道旁的那人不是半跪，而是双膝弯曲深蹲于地，只是腿似有残疾。他是来自西域的胡人，带来了西域特产来售卖。他面前平铺着一张兽皮，兽皮上摆着类似"卡龙"或箜篌的乐器。这是一种古老的弹拨乐器，形状类梯形。售琴人扬起右手轻轻一拨，乐器顿时发出清脆悦耳、类似古筝的声音，但比古筝的音色更加清亮。优美的声音让骡子的主人回首倾耳，一时忘记了自己被贬出京的烦恼。

北宋时，北有辽、金，西北有西夏，西域人能来吗？事实上不仅能来，而且来的很多。北宋经过数代人的苦心经营，到宋仁宗时，京城人口已经发展到一百多万，无疑是当时世界上最大的都市，吸引了当时世界的目光，四夷朝贡，曾无虚岁。各地的外交使节、客商源源不断地来到这里，甚至有上百名犹太人迁徙而来，融入东京的市井生活。汴京又是一座包容度很高的城市，在世界文化史上，唯有宋代来此的这支犹太人被同化。汴京的居民来自四面八方、世界各地，其中也少不了西域人。宋徽宗时，西域正处于分裂战乱时期：喀喇汗国分裂为东西两部；高昌回鹘王国日渐衰微；被金灭后，辽国大将耶律大石率兵西行千余里，东拼西杀，最终建立西辽王国。不少西域人为避战乱，千辛万苦来到汴京。虽有西夏阻隔，但在宋徽宗时期，北宋与西夏正处于短暂的交好阶段，丝绸之路几乎畅通无阻。画家在城门前连续用"胡饼飘香""胡乐叫卖"和"胡驼出城"三个小景，集中反映了北宋与西域的紧密关系和互利共赢的经贸往来。

三人携带的珍稀兽皮历来是达官贵人的至爱，自然很容易售出。但是，胡乐也能卖出吗？事实上，经由丝绸之路，中原与西域很早就有音乐文化上的交流。至迟至汉代，西域已有不少乐器传入中原，并得到广泛欢迎，如唢呐、琵琶、箜篌等。卡龙传入中原的正式记载是在元代，而箜篌则在汉代即已出现，图中的这种乐器应也是一种类似的拨弦乐器。汴京的繁华促进了商品经济的繁荣，经济的繁荣也丰富了城市的文化娱乐生活。当时的汴京城里，每个区都有专供平民娱乐休闲的瓦舍，娱乐业已经发展成为东京的支柱产业之一。每个瓦舍都有数量不等的专供表演的勾栏，内设戏台、后台、观众席等，表演

的内容包括说书、杂技、小唱、皮影、散乐、舞蹈、角抵等。东京的东角楼一带是勾栏瓦舍最集中的地方，其中大小勾栏五十多座，最大的可容数千人。这些地方既是娱乐场所，又是商业中心。在这样的文化气息和商业氛围下，中外文化的交流是频繁的，几件西域乐器自不难卖，说不定还会成为抢手货。

五十一　胡驼出城

　　洞开的城门无人把守，几头骆驼穿城而过。它们背上驮着从京城买来的缎匹、绣彩、金锦、茶叶、瓷器、药材等货物，将沿着丝绸之路运往遥远的西方。一个胡人面孔、穿着汉服的胡商，牵着为首的一头骆驼。这头骆驼的半身已经显露于城外一侧，另有三头骆驼还在城里，加上城门洞中遮蔽的部分，驼队的骆驼至少有七八头之多。它们一字排开，似断还连，以行走的动态有力地打破了建筑物的单调构图，更有穿针引线的作用，把城里城外连为一体。

　　汴京不仅航运发达，陆路运输也同样繁忙。与唐朝相比，北宋的版图大幅

缩减，特别是未能控制河西走廊，导致丝绸之路上大规模的商品贸易受到阻隔。但是，民间小规模的商业往来不会完全停摆，它会随着与邻国关系的起伏变化，呈现时断时续、时好时坏的状态。宋徽宗即位后，曾对西夏有过小规模用兵，并取得了一些小胜，中断的丝绸之路又得以短暂畅通。

在城门两侧，画家特意描绘了一段城墙。城门依然高大巍峨，城墙却早已不成为"墙"：墙顶高低不平、宽窄无定，难找立脚之处，女墙、垛口早已不见踪影，墙体上长满了树木和灌丛，有的已长成了约有十几年树龄的大树。这段城墙可能从景德元年（1004 年）澶渊之盟后就再也没有进行过维修。难怪后来临危受命、负责城防的李纲，也只是登上宣德门楼巡视，原来外城的城墙上根本不能站人。宋徽宗如果看到城墙如此破败，肯定会惊出一身冷汗，可能也想过赶快维修——这也是张择端画给宋徽宗看的目的。但是，维修城墙工繁耗巨，谈何容易？宣和四年（1122 年），宋军又一次战败，除了每年要把原先给辽的五十万岁币如数给金，还得加纳一百万贯燕京代税钱。国库早已空虚，京城里诸色人等的金银钱财也被搜括殆尽，哪里有钱维修城墙？

历史不断向更坏的方向发展。靖康元年（1126 年）正月，金兵围城，姚平仲偷袭金营失败，宋钦宗答应了苛刻的条件，乞求金人退兵。同年八月，金人又率兵包围京城，北宋朝廷却只派了个叫郭京的骗子带领"六甲神兵"出城迎敌，不战而溃。金兵就像进自家的后花园一样，不费吹灰之力就将五代以来经营了近二百年的世界级大都市汴京洗劫一空。开国皇帝赵匡胤早在建国初期就认为汴京地处平原，无险可守，预言一百年后会有麻烦——不幸被他言中。但是，他的后人连城墙都不整修，想必也是他始料未及的。

五十二　城楼巍峨

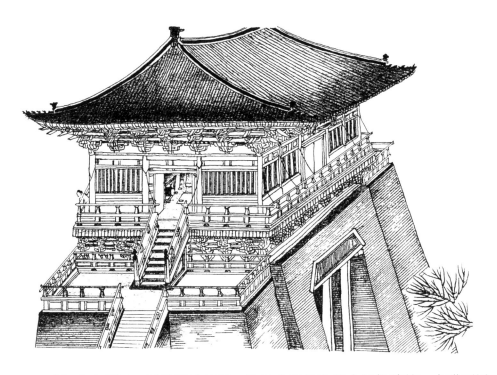

　　城门高大浑厚，城楼巍峨壮丽。这是典型的宋代木架构建筑，充满了民族特色：歇山顶飞檐高翘，宏大的斗拱层层相叠，梁枋上丹青彩绘、沥粉贴金，极具古典之美。 城楼的主色调为朱红，在太阳的照耀下，与粉白色的墙体相互映照，显得格外耀眼。城楼面阔五间，进深三间，全是木质榫卯结构，造型洗练，雄泽苍古。四周的十六根明柱上都斜拉着一条绳索，逢年过节或举行庆典时，绳索上会挂满彩色小旗，清风吹来，十六条串旗随风飘扬，飒飒作响。城楼四周有花式围栏，质朴雅致，凭栏而望，京师内外尽收眼底。

今人于画卷中观之，亦能感受到城楼的巍峨壮观，在当时想必更是汴京的标志性建筑之一。

从敞开的楼门可以看到，楼内没有军械和守城器具，只有一个鼓架，上面悬挂着一面大鼓。楼上也没有军人，只有一名更夫负责晨起鸣钟，日落击鼓，地上有席子和枕头供他休息。此时不在时辰正点，他自觉无聊，正凭栏俯视楼下的"税务所"验税——偌大的城楼，其作用也仅此而已。城楼本来是供将领登临瞭望、察看敌情和指挥守城之用，如今却成了打更报时的鼓楼，毫无军备设施和防备功能。只要敌人一支火箭（带火的箭）射来，就会迅速燃起大火，将城楼化为灰烬。

城楼是画卷中最大的建筑，它的地位也最高，因为它是皇权的象征。要读懂《清明上河图》，必须搞清楚这是哪座城门，如此，就要从汴京的城墙说起。

北宋时的汴京有三重城，从内到外分别是皇城、内城和外城。皇城周长五里，是皇宫大内所在，自不必说。内城（旧城）原来是唐朝时的汴州城，又叫"里城"，也称"阙城"，周长约二十里，有城门十二座（《宋史·地理志》记载有十座，《东京梦华录》记载有十二座。二书所载城门名称亦有不同，《宋史》所载为正名、《东京梦华录》所载为民间俗称。本书从《东京梦华录》之说，以下论外城亦同），分别是：

南面：朱雀门、保康门、新门；

东面：角门（东角门）、旧宋门、旧曹门；

西面：旧郑门、西角门、梁门；

北面：旧封丘门、景龙门、金水门。

画面中的城楼外是一片城郊景象，再远处便是辽阔的原野，因而此城楼应该不在内城之上，与上述十二个城门无关。

汴京的外城是在后周世宗所筑旧城的基础上扩建而成的，又称"新城"，周长四十八里，共有旱门十二座（六座水门不计在内），分别是：

南面：南薰门、陈州门、戴楼门；

东面：新宋门、新曹门；

西面：新郑门、万胜门、固子门；

北面：陈桥门、封丘门、新酸枣门、卫州门。

画中的城门当在这十二座之中。《东京梦华录》载："从东水门外七里曰虹桥，其桥无柱，皆以巨木虚架，饰以丹雘，宛如飞虹。"东水门是东城墙的水门，七里处是虹桥，证明了画中城门坐落在东城墙上，那便不是新宋门便是新曹门了。《东京梦华录》又载，东京外城"城门皆瓮城三层，屈曲开门，唯南薰门、新郑门、新宋门、封丘门皆直门两重，盖此系四正门，皆留御路故也"。意思是说，外城的城门都建瓮城三层，拐弯开门，唯有南薰门、新郑门、新宋门和封丘门是直门两重，因为这是四道正门是留给皇帝出行的御道。画中城门没有瓮城，正门直道，可以确认不是新曹门，而是新宋门了。画中没有画出两重城门，可能是出于画面布局的考虑，毕竟绘画与摄影不同，是可以进行适当取舍的。

五十三　验货收税

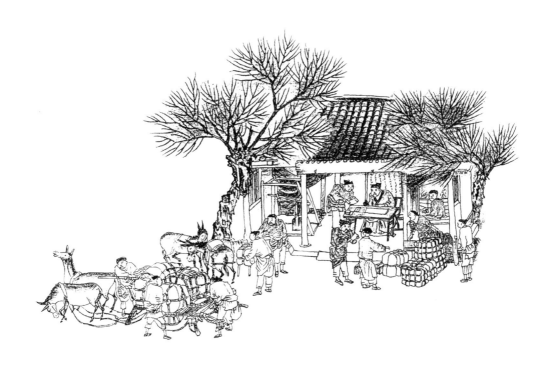

　　进入新宋门，坐落道路右侧的第一个门面便是"税务所"，专门负责出入城门的货物查验和税收工作，还兼掌违禁物品如违反政令携带的兵器、倒卖的私盐等的缉查和处置。税务所的房间不大，正中坐着的是税官。他坐的是一把折叠椅，支起来和普通座椅一般，累了可以放下去供人躺着休息。税官面前的桌案上摆放着各种办公用品，身后挂着的幕帘上写着密密麻麻的文字，大概是税法的相关告示。左边是一个小隔间，里面端坐着一位先生，应该是税官的秘书兼财务，负责书写文书、收费和记账。右边房间内支着一个

木架，架子上吊着一杆大秤，看上去秤砣足有几十斤重。有些货物要按重量计税，这杆大秤就是专门用来称重的。税官手下还有四名下属，都穿着一样的深色衣服，可能是官府统一配备的制服。为了叙述方便，暂且称他们为"税员"吧。他们有的验货，有的计税，有的在货主与税官之间沟通，都忙个不停。

此时验税的有三批货物。第一批是从两头毛驴背上卸下来的驮子，货已验罢，税已交讫。一名税员左手拿着单子，回首对货主说着什么，示意放行。第二批是堆放在地上的几个货包，捆扎得严严实实。看来货主对税官的计税数额有些异议，一名税员手执税单正耐心地向他解释，另一名则走到桌案旁和税官商量，请示解决的办法。他们争执的声音很大，时间也较长，惹得城楼上的更夫也好奇地向下张望。货物旁边没有驴骡，也没有车子，上面苫盖着黑色苫布。也许这批货昨日已经送到，但因为税务问题暂被税官扣留了。货物旁边还有一名税员，他一手拽开黑色苫单，嘴巴大张，似乎正在大声嚷嚷。第三批货还在毛驴拉的车子上，货主正准备卸货，等待验税。

和之前的历代相比，北宋的赋税是比较重的。宋代官吏数量与唐代相比增加了十倍之多，政府机构错综复杂，冗官严重，大大加重了普通百姓的负担。欧阳修在至和二年（1055 年）就曾说："自古滥官未有如此之多也……只自皇祐二年终至今，实四年半之内，自借职以上增添二千八十五员。于中近日增添并多，只自皇祐五年终至今年六月，一年半之内增四百九员，殿侍犹不在数。盖由曲恩滥赏，临时无节，以日计月，所积遂多。率计一岁常增四百五十员，若不塞其滥源，则更三五年后，不胜其弊矣。于今裁损已为太晚，若更增添，则四海之广不能容滥官，天下物力不能给俸禄矣。"（《论使臣

差遣札子》）但这个问题直至宋末也没有得到解决。不仅如此，冗官之外还有冗兵。宋代统治者采取养兵政策，每当一个地方矛盾激化时，政府就大量募兵，本着"每募一人，朝廷就多一兵，而山野就少一贼"的想法，把社会上的流亡人员收揽进军队。蔡襄说："今天下大患者在兵。禁军约七十万，厢军约五十万，积兵之多，仰天子衣食。五代而上，上至秦汉无有也，祖宗以来无有也。真宗与北虏通和以后，近六十年，河北禁军至今十五万。陕西自元昊叛，增兵最多，至今十九万。天下诸路置兵不少。臣约一岁总计，天下之入不过缗钱六千余万，而养兵之费约及五千。是天下六分之物，五分养兵，一分给郊庙之奉，国家之费，国何得不穷？民何得不困？"（《国论要目十二事疏·强兵》）庞大的官禄和军饷开支，使宋朝的财政早已不堪重负。

宋徽宗即位后，情况更加恶化。统治者穷奢极欲，光"花石纲"一项耗费的钱财就令世人咋舌。无休止的加赋增税激起民众反抗。为了镇压各地农民起义，又要耗费大量钱财。再加上金和西夏频频进犯，大宋积贫积弱，屡战屡败，屡败屡赔，江河日下。

总之，冗官冗兵冗费，正是文化巅峰背后那个脆弱帝国的另一面目。这难以计数的庞大开支都来源于包括画卷中这三个货主在内的平民百姓。货主的抗争是正义的，然而也是无效的，正是他们的脊梁支撑着即将崩塌的北宋大厦，他们的血汗维系着汴京城的短暂繁荣，从而也成就了张择端的这幅传世之作——《清明上河图》。

五十四　刮脸净面

在城门旁边、城墙根下，有一个楼门半掩半开。进入楼门是高高的台阶，拾级而上便可登上城楼。只可惜阶梯上空空荡荡，没有一个军人上城守卫——他们正沉迷于酗酒消遣。

紧靠楼门支着一顶席棚，棚下一位老者正手拿一深色器具在一男子脸上刮蹭。画面实在太小，不能确认老者手中究竟是什么工具。从画面猜测，有两种可能。

第一种可能是削刀，老者正在用它为男子剃须。古代人蓄发留须，认为"身

体发肤，受之父母，不敢毁伤"（《孝经）》。到了宋代，随着都市文化的
发展和与外来文化的交流，一些轻薄少年或胡须不美观的男子便开始剃须或
修整胡须。当时还没有肥皂，洗涤全用皂荚泡水，去污能力差。画中的男子
可能胡须还没有浸软，刮上去有疼痛感。他侧脸坐着，似有躲避刀锋之意。
在男子对面竖着一根杆子，顶端立着一面铜镜，高度正好与男子的面部相当，
这是净面的必备设施。但是，如果是剃须，棚下应该挂一条荡刀布，剃须人
要不断地在布上荡刀，以保持剃刀的锋利；棚下还应该有一个装水的盆，以
便洁面。如果不是画家遗忘，那就说明老者手中的可能不是剃刀。

第二种可能是刮脸板，也就是刮痧板，一般用牛角制成，是一种传统的
用于疏通人体经络的器具。刮痧疗法的出现可以追溯到《黄帝内经》所记载
的时代。到宋代，医书《指迷方·瘴疟论》记载："……然有挑草子法，乃
以针刺头额及上下唇，仍以楮叶擦舌，皆令出血，徐以草药解其内热，应手
而愈，安得谓之久而死耶。"此"挑草子法"即刮痧法。刮痧作为最为方便
简洁的中医疗法之一，一直在民间流传。因此，虽然这里只支了一张席棚盖顶，
四面透风，条件十分简陋，男子还是乐于一试。

五十五　酒坊试弓

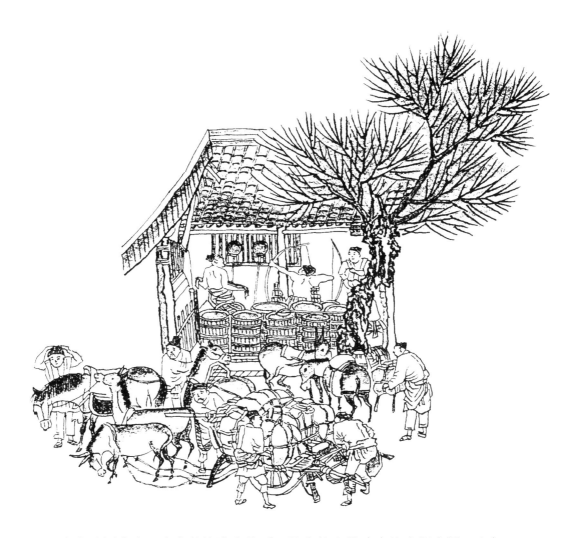

　　汴京城原本有一套完善的防火体系，除在较高处建有许多望火楼，在每条街巷，隔三百多步就有一处消防士兵的值班房，配有士兵五人。他们夜间要进行巡逻，负责应对各处所报的火情。遇到有地方失火，就有骑兵飞马报告，

于是军厢主、马步兵殿前三衙、开封府等部门各自带领兵士汲水将火扑灭，不需要动用百姓之力。

隔壁是家百年老店，画中的这间房本来是老店的产业。出于公共安全考虑，官府征用了这间房，成为消防兵值班的场所。宋徽宗在位期间对外军事形势紧张，但国内军备弛废，消防系统也逐渐由瘫痪走向消亡。于是，这个消防值班所也被老店收回，如今变成了酒坊。原来的麻搭、火叉、梯子、铁猫儿等灭火器材早已无影无踪，留下的大大小小贮水用的木桶现在都变成了酒桶，还有三个舀水用的长把勺则留着正好用来舀酒。

北宋的酿酒业在唐朝的基础上进一步普及和发展。一方面，手工业和商业的发展，使得汴京等大都市空前繁荣，人们对酒的消费量大增；另一方面，粮食的丰足、酿酒技术的成熟，使酒类品种增多，酒的质量提高，酒的生产范围也扩大。宋代的酿酒作坊星罗星布，数量之多、分布之广都是空前的。由于酒业竞争激烈，酒的质量往往成了立足之本。在京城，除了宫廷的酒，七十二家正店的酒自然名列前茅，每个店都有自己的"品牌"，如和乐楼的"琼浆"、遇仙楼的"玉液"、高阳楼的"流霞"、中山园子正店的"千日春"、忻乐楼的"仙醪"、会仙楼的"玉醑"等。

旁边的百年老店名孙羊正店，也是当时官府的定点供酒单位之一。这一天，两名军人奉命前来提酒，他们马快先到，运酒车将随后而至。两人进门，酒家慌忙迎接。军人过去曾在此消防站供职，今日故地重游，武兴大发，撇去直裰，要来小试身手。酒家连忙奉上兵器，军人活动了几下筋骨，左手托弓，右手拉弦，喊一声："哇呀呀呀——开！"他用尽全身之力，将弓箭开了个"半

月"，但这一声呐喊却使外边的战马吃了一惊。另一名军人手托兵刃，也许还准备走一趟刀。坊外看马的两个军汉也没闲着，一个紧勒马的缰绳，防止马惊伤人，另一个却手持哨棒"多管闲事"（见"孙羊正店"）。不过，这一切很快都会结束——运酒车正急驰而来。

五十六 孙羊正店

城内的大酒楼果然气宇不凡。临街三层木架构楼房，层层围栏下，彩绸随风飘动，彩楼欢门层层叠架、气势逼人。彩楼欢门是招徕顾客用的，先用枋木绑扎成骨架，再用彩绸缠裹，编制出各种图案，无非是仙鹤祥云、梅兰荷菊之类，花团锦簇，让人眼花缭乱。

京城里的酒店"正店"有七十二家，据称是依附于官营酒库之下的大店，其余的均称"脚店"。画中的店前摆放三个灯箱作为店招。一侧有两个：第一个上书"正店"二字，一看便知其官营本色；第二个显露半个"孙"字，另一字则难以辨认，似为"记"字。"正店"灯箱后斜挑出一杆旗幡，上书"孙羊店"三字，应即该店的名称了。另一侧只有一个灯箱，书"香□"两字，第二个字被遮去多半。正是这个云遮雾绕的字，给人留下了许多猜测和想象空间。如果是"香汤"二字，则告诉人们店内有洗浴设施，而且已经有了专门为顾客服务的揩背人（搓背工）；如果是"香醪"二字，则告诉人们这里有驰名京师的美酒；如果是"香饮"二字，则表示这里有"香饮子"。联系到"正店"二字，这个"香"字后多半为表示酒的"醋""酥""醪"等字之一。

酒楼前还摆放着四盏红色栀子灯，如栀子果形，分列楼门两侧，暗示顾客可以到楼内买欢。耐得翁《都城纪胜》记载："庵酒店，谓有娼妓在内，可以就欢，而于酒阁内暗藏卧床也。门首红栀子灯上，不以晴雨，必用是箬

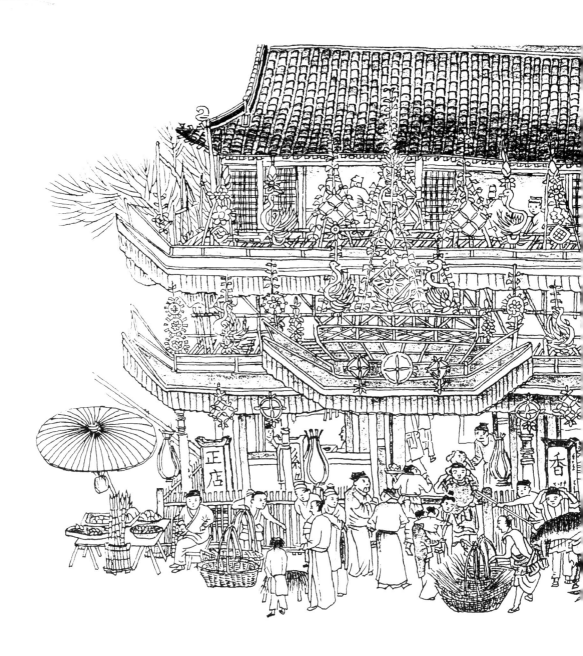

盖之，以为记认。其他大酒店，娼妓只伴坐而已。"进入楼门，有一条走廊，

长百余步。南北天井院中的两边走廊有很多个"阁子"（包间）。到了晚上，

楼内外灯烛辉煌，上下照耀，显得更加喧嚷热闹。孙羊店内珍珠门帘、锦绣门楣，

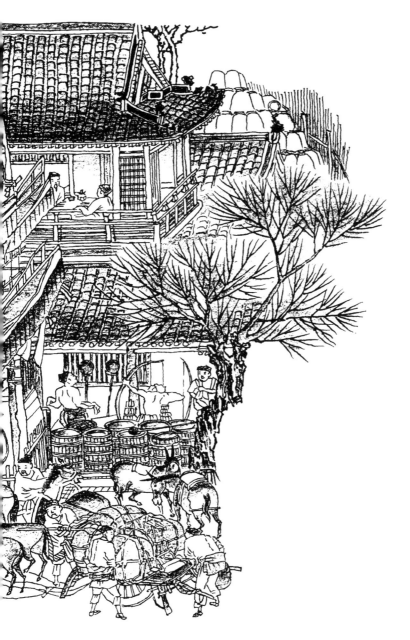

各类设施一应俱全，十分奢华。楼内所用厨师都是京城一顶一的高手，所卖菜肴都是珍馐精品，所来客人都是有钱的士绅，甚至还包括宫中出来的达官贵人。欧阳修《归田录》卷一云："仁宗在东宫，鲁肃简公（宗道）为谕德，其居在宋门外，俗谓之浴堂巷。有酒肆在其侧，号仁和酒，有名于京师。公往往易服微行，饮于其中。"仁和正店是这样的，同为正店的孙羊店想必也是如此了。大抵是因为京城里人们的尚奢侈，消费需求旺盛。凡是来酒楼就餐的，不论是什么人，只要有两个人对面落座饮酒，就必须有箸碗一副、盘盏两副、果菜碟子各五个、水菜碗三五个，花费自然不可小觑。即使是一个人来这里独自饮酒，碗碟也必须用银制的。除

了所点的果品菜肴，如果客人还想另外吃一些店外的小食，也可以立即派堂倌到外边的有关店铺里去买，一点也不敢怠慢。这些小食品种多样，有软羊、龟背、大小骨、各种馅的包子、玉板鲊、生削巴子、瓜姜之类。酒楼门庭中，两个堂倌正准备上楼（画面中只显后半身），还有一左手托着菜盘，右手分开众人正准备进楼。楼上阁子里已坐满了食客，正等着下酒菜呢。

酒楼后院，在一排栅栏围定的圈子里堆满了大缸，缸口朝下，缸底朝上，足足叠了四层有余。这是店主为酿酒而准备的，店里前面卖酒，后面酿酒。在一定的空间内，酒缸如何放得最多、最为安全，还要存取方便，都是经过精心思考和多次实践的，从中可见宋人的生活智慧。

再看酒楼门前，一个卖花枝的小贩看中了商机，知道出入酒店的都是有钱人，便把篮筐摆在了酒楼门口。果然，一位妇人马上过来搭讪，女仆抱着婴儿也帮助讨价还价。还有一位男子，脖子上骑坐了个小孩，也围上来观看。如此一来，把酒楼的大门堵了个严严实实。有两位先生相邀欲进酒楼饮酒，也被他们挡在了身后。店里的人见状，急忙出来驱散人群，以让出进店通道。但卖花人定力十足，好像什么也没有听见，继续在那里卖花。这惹恼了旁边一位赤膊汉子，他抢起一根哨棒向卖花人砸来。这一下，估计卖花人待不下去了。究竟哨棒会不会砸下来，砸下来又会发生什么，那是画面以外的事了，留给人们自由想象。其实，那汉子也不是多管闲事。他本是前来为官府取酒的军汉，因为马快先到，上官在里面试弓，他在外面看马，眼见得运酒车就要来到，这卖花人不仅堵了酒楼大门，同时也挡了他们的取酒通道，心头一急，便动手了。

这一边火星相撞，那一边却温情脉脉。同样是一位卖花枝的小贩，可能是来得早或者是花枝好，两篮筐花枝已经全部售完，准备回家了。旁边却有位男子迟迟未离去，不见得男子对花有多喜好，而是他身旁有位红衣女子在恋恋不舍。她头戴男冠，身着长裙，左手搭在男子肩上，还回头观望。北宋盛行以妓售酒，且有官府推波助澜，售酒妓多如牛毛。杨时就曾直言："朝廷设法卖酒，所在官吏遂张乐集妓女以来民。"（《龟山集·语录》）《都城纪胜》："天府诸酒库，每遇寒食节前开沽煮酒，中秋节前后开沽新酒。各用妓弟，乘骑作三等装束：一等特髻大衣者；二等冠子裙背者；三等冠子衫子裆裤者。前有小女童等，及诸社会，动大乐迎酒样赴府治，呈作乐，呈伎艺杂剧，三盏退出，于大待诸处迎引归库。""妓弟"，即宋代人对风尘女子的称呼。画卷中的这位男冠女子，想必就是这一类人了。

五十七　肉铺说书

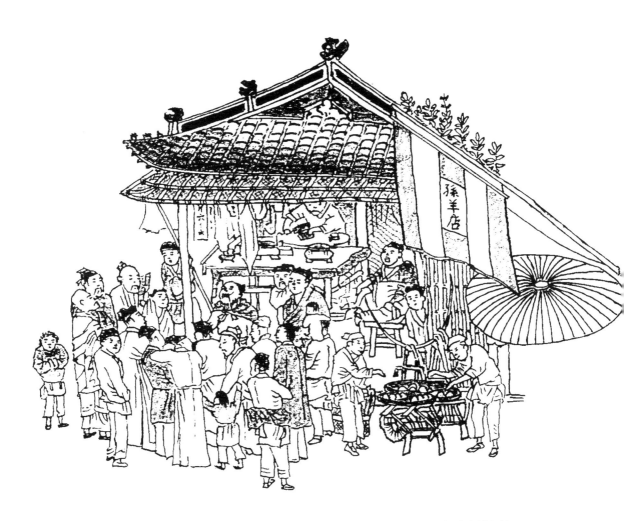

　　孙羊店的西边是一家肉铺，恰在酒店飘扬的店招之下。店内悬挂着三五

条肉，还有几条小型布幅，其中一条上可见"六十"字样，大概是各种肉品

的价格牌，中间摆着两副肉案。一名伙计两袖高挽，手持剔骨尖刀正在处理

肉。肥头大耳的老板掇条凳子靠门柱盘腿而坐，直像《水浒传》上郑屠的模样，单等顾客前来购买。

肉铺与酒楼比邻，且酒楼的店招斜掩着肉铺，二者是何关系？是否同属"孙"家？我们无从得知，但至少可以看出他们的关系非同一般。从店面的建筑看，其结构和风格与孙羊店浑然一体。所以，这肉铺即使不是孙羊店的下设机构，至少也与其有密切的租赁关系。

店主讲究公平守信，童叟无欺，肥肉精肉随意挑选，可以割肉片，也可以阔切、片批、细抹、顿刀之类，切好以后用荷叶包了，双手递与顾客。如有需要，还可以送肉到家。服务如此周到，加之背着靠孙羊店这棵"大树"，生意自然兴隆。因此，即使说书人堵了店面，老板也不与之计较。

说书人确实不大讲究，不仔细择个合适场地，也不顾肉铺老板的感受，站在店面前就开讲了。他满脸胡须，身着披肩，与众不同。只见他神态激昂，面部上仰，正说得精彩。周围围了不少人，有男有女、有老有少，有贫有富、有僧有道。这样的场景最易画得人物形态单一、表情呆板。但在张择端笔下，依据每个人身份和年龄的不同，一个个被描绘得形态各异、生动逼真。西边的儒释道三人，可能都是学问深厚、才华横溢的文人雅士，常以文会友、品茶谈道。今日闲游，偶遇自己感兴趣的段子，三人都听得聚精会神、津津有味。两对年轻人一南一北，勾肩搭背，站无定式，显然是衣食无忧，正以听书取乐。人群外围站着一位青年，好像也在听书，但他对内容根本没有兴趣。他两手叉在腰间，东张西望，似乎另有企图（疑似小偷）。

画家还在人群中画了三个不同的儿童。第一个是坐在父亲肩头上的小童，

他听不懂说书人说了些什么，但居高临下、俯视众人，心里有说不出的高兴。第二个是被挤在人群外的小童，虽然有爷爷的帮助，但还是无法扒开人群挤到前面，十分焦急。第三个是人群外的那个小童，没有大人陪护，他紧抱着双臂，似乎又冷又饿。他哪有心思听书？只是想到人多的地方寻找点温暖，他的心情又是多么悲怆！一个小小的书场，画出了当时的世态炎凉。

说书，在我国有悠久的历史。茶余饭后，古人常常围拢在一起闲侃一些来自四面八方、奇奇怪怪的见闻，久而久之便形成了口头讲述表演艺术形式。隋唐时期，佛教的变文、唱导流行，一些讲唱文学和音乐发展起来。到了宋代，融民间口述传统、小说、讲唱文化于一身的说书艺术开始流行，体裁有讲史、讲公案等，多是通过叙述情节、描写景象、模拟人物、评议事理等艺术手段敷演历史。宋徽宗在位期间，说书十分兴盛，讲史的孙宽、高恕等，讲小说的李慥、杨中立等，唱诸宫调的孔三传，说"三分"的霍四究，说"五代史"的尹常卖，都是名家。京城士民"不以风雨寒暑，诸棚看人，日日如是"。（《东京梦华录》）而像肉铺门前这位这样没有固定场地，没有桌案等道具，在街头站着"裸说"的也是随处可见。

五十八　名妓归来

　　一队轿马由西而来，牵马坠镫的，抬轿挑担的，一路走来，好不热闹。他们所为何事，将往何处？一名女子的行为露出了端倪。古代女子坐轿，不论是娘子还是小姐，一般都不能随意掀开轿帘向外张望，特别是男主人骑马跟随在后时。而图中第二乘轿中的女子不仅撩开轿帘，还和路边的男子搭讪，什么人敢如此大胆？最大的可能是风尘女子。

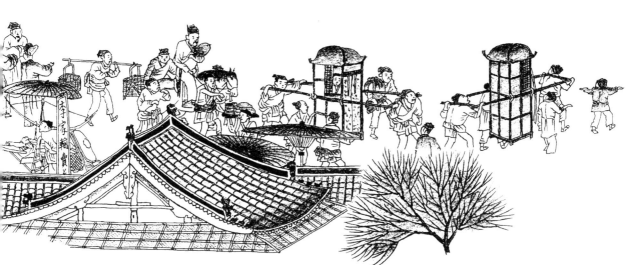

　　北宋虽然在地域和军事上比不上汉唐等大一统朝代，但在经济、商业、文化、体育、娱乐等方面却极其繁荣。在这种背景下，色情业也异常发达起来。不管是人口密集的大都市，还是偏远寂寥的小村镇，都是如此。文献中对宋代色情业的记载很多。宋刘斧《青琐高议》中说："京师之娼最繁盛于天下。"

《东京梦华录》记载了酒楼中歌妓满盈之状："向晚，灯烛荧煌，上下相照，浓妆妓女数百，聚于主廊槏面上，以待酒客呼唤，望之宛若神仙。"

宋代妓女主要活动于舞榭歌台、酒肆茶馆，从身份上说，可分为官妓、家妓、市井妓。其中官妓一般要接受歌舞、书画、诗赋等方面的专业训练，主要以艺立身。这部分人经常与宋代的文人士大夫有交游。宋代流行词，词需和曲而唱，由此，填词的文人便与唱词的歌妓产生了天然的联系，歌妓也就频频出现于宋代文人的诗词笔记中。苏轼有《赠黄州官妓》："东坡五载黄州住，何事无言及李宜。却似西川杜工部，海棠虽好不吟诗。"宋杨湜《古今词话》载柳永与妓事云："柳耆卿尝在江淮眷一官妓，临别以杜门为期。既来京师，日久未还，妓有异图，耆卿闻之怏怏。会朱儒林往江淮，柳因作《寄梧桐》以寄之……妓得此词，遂负愧竭产，泛舟来辇下，遂终身从耆卿焉。"至于京师名妓李师师与大词人周邦彦的故事，更是流传甚久。

受时风熏染，宋代一些达官贵人家里要举办什么庆典活动，也常请一些名妓助兴。宋周密《癸酉杂识》中便记载了张孝祥赏妓红罗一事："张于湖知京口，王宣子（佐）代之。多景楼落成。于湖为大书楼匾。公库送银二百两为润笔，于湖却之，但需红罗百匹。于是大宴合乐。酒酣，于湖赋，命妓合唱，甚欢，遂以红罗百匹犒之。"

这一天，京城的某位大人家中有喜事，便请了京中的名妓助兴，其鸨母也跟来接受丰厚的回报。宴会结束后，主人派人雇两乘轿子送名妓归店。路经孙羊正店，楼前却拥堵起来，多亏领路的小厮展开双臂开路，轿子才得以缓缓前进。名妓出行，不免引来路人驻足观看。队伍后面穿长袍的三位老人

也仿佛在对此议论纷纷。坐在马上的管家听了，摇着团扇，得意洋洋。此时，没有人理会京师危如累卵的局势，战事的紧张丝毫没有影响到京城有钱人的奢靡生活。

五十九　太平车急

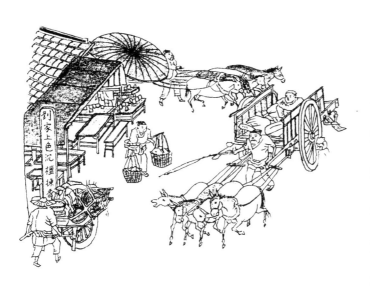

　　两辆车子由路口转弯急驰而来。凡是两辆车子同行的，画家都把它们安排在路口转弯处，方向不同，避免了画面的重复呆板，且一隐一显，又省了许多笔墨。拉车的四头毛驴膘肥体壮，竖耳昂头，高抬腿，大过步（后蹄超越前蹄印的距离大），在画卷的众多毛驴中最为生动。右边那头驴虽拴了缰绳，但似尚幼小，左顾右盼，仿佛街上的一切都让它感到新鲜，谁看都会觉得可爱。好在车夫驾车技术高超，左手紧握车辕，掌握着车子的平衡，右手擎着长鞭，控制着头驴的行动。另一车夫坐在车上，看起来轻松闲适，实际上他有意无意地减轻了车子对驾车人手臂的压力，因为他坐的位置恰在车轴稍后的地方。由此亦可见画家对事物的观察多么细致，下笔多么准确。

　　这种专门用于搬运货物的车子，时人称为"太平车"。据记载，汴京城里规范的太平车有车厢而无车盖，车厢的板壁前面突出两根直木，长约两三尺，

驾车人在中间，两手握着长鞭和缰绳。根据运载货物的多少，车子有大有小。大车如用驴或骡拉，需二十多头，前后分作两行；如用牛拉，则需五到七头。车后还要拴两头驴或骡，遇着下坡或险峻的桥路时，就挥鞭吓唬它们使它们因受惊而倒行，从而让车减速，起到刹车的作用。这样的大车可装载数十石粮食。因这种车重且大，行不能速，故谓之"太平车"。《水浒传》中，卢俊义受吴用煽惑，要去东南避祸，就曾吩咐管家李固："你与我觅十辆太平车子，装十辆山东货物。"可见太平车常用来拉重货。画中车子大小适中，种种迹象表明，它应是专门为官营的酒库搬运酒桶的车子，正奉命前去孙羊店取酒。他们的前哨人马早已到达，正等得无聊，在试弓耍刀。

宋朝是个喜酒的朝代，由酒演绎出无数精彩纷呈的故事，但这些都是小说家的妙笔所为。其实，北宋时还没有蒸馏酒，只有酿造酒，度数不会超过十五度，一般在六度以下。人们的酒量也未必比唐朝人大，尤其是文人，他们的酒量普遍不好，像王安石、司马光等都不嗜酒，苏轼、黄庭坚也不是很爱喝酒。欧阳修号称"醉翁"，但也说："醉翁之意不在酒，在乎山水之间也。"（《醉翁亭记》）苏轼说过："吾饮酒至少，常以把盏为乐，往往颓然坐睡。"（《和陶饮酒二十首》序）相比之下，武人比较嗜酒。《水浒传》中的武松，景阳冈前喝了十八碗，三拳打死猛虎；孟州道上喝了三十碗，一脚踢翻蒋门神，还说才七八分醉。按一碗四两计，两次喝的酒分别为六斤和十二斤。但武松喝的是村酿醪酒，酒精含量不高，之所以痛饮，一是因"透瓶香"之醇美，二是因为小说情节描写，人物塑造之需。如此说来，武松只能算酒量一般，水量不小。

六十 梢桶饮子

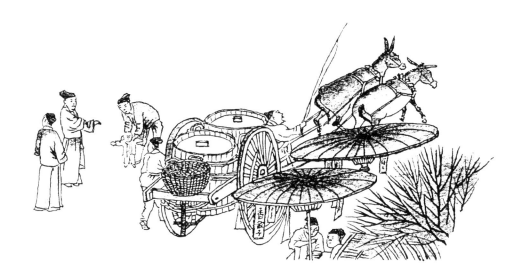

　　一辆车子由南而来，正向东转去，车上固定着两只大木桶，当时称"梢桶"，是专门用来拉酒的。车声隆隆，蹄声嘚嘚，车子急驰而过。街上人来人往，有老有幼，车夫不得不扬鞭吆喝，控制着驴子的行进方向。另一车夫则护着车子左右，谨防撞伤行人。路上行人自然也赶紧避让，有位男子连忙弯下腰去将小孩护住。旁边一位老者面露不满，或许正在指责赶车人莽撞。

　　车行得如此急促，原来是急着去酒楼灌酒。虽然有人马前行联系，但赶车人心中还是不踏实，这几天市面上对酒的需求量大，有点供不应求，走慢了难免空车而返。

　　这些酒车将把酒运往官府控制的酒库。北宋时期，酒税是政府重要的财源。

官府对酿酒的控制、对酒税的管理等都较为严格，这集中体现在酒库的设立和运营上。酒库是官府控制下的酿造酒和批发酒的市场。酒库的机构繁多，有内廷的酒库，有军队的酒库，还有地方上的酒库。不同的酒库有不同的运酒车，像这种固定着两只梢桶的是专门且只能用于拉酒的，运送一趟需要灌酒卸酒，比较费时费力。而上一幕中的太平车，则可以把酒桶预先放在酒楼，灌满后一次拉走。在酒车经过的"久住王员外家"门前，有一家饮子摊，撑两把遮阳伞。从悬挂的条招上看出，这家店卖香饮子。香饮子和饮子其实是同一种饮品，只不过前者中可能多加了一些香料。虹桥桥头那家脚店的对面也有一家饮子摊，同样上罩两把遮阳伞，伞下同样吊着小招牌，有三位挑担的客人正在买饮子。结合来看，饮子在北宋时十分盛行。

如前所述，饮子是宋时的饮品之一，时人又称之为"汤"或"汤饮"，是一种有药用价值的保健饮料，多用草药、香料、天然花果加工而成，口味甜美。宋时的三大传统饮料中，茶有禅意，酒带豪气，饮子则处于两者之间。它既有茶的清雅益性，又有酒的怡畅爽口。和茶、酒一样，汤饮也是宋人交际的重要媒介。客人进门落座要上茶，客人入席要倒酒，客人将走要点汤，这是宋人礼客的习惯。很多汤饮不仅能够醒酒，而且还有保健作用。临别时，主人奉上这种汤饮，本是对客人的关爱，后来反以点汤来喻指送客了。

六十一 殊途陌路

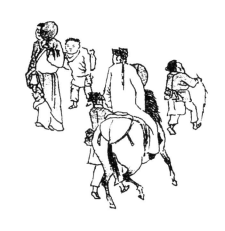

十字街中心有一骑马的白衣文士，前面有人开路，后面有人随行，风流潇洒，意气风发。此时，一位穿深色衣服的文人迎面走来，后面跟着书童。两人相距已近，白衣文人在马上侧脸欠身欲打招呼，深衣文人急忙举起团扇将脸遮住，唯恐避之不及。路遇友人，白衣文人本应下马施礼，却只在马上敷衍，确有傲慢不恭之嫌；而深衣文人，见了面打个招呼也未尝不可，似也没有必要遮面以拒之。他们之间有什么龃龉？这应该是宋朝朋党之争的现实反映。

北宋的文人处在皇帝"与士大夫治天下"的黄金时代，又大多兼有学者、诗人、书画家的身份，受儒家思想熏染，本应该以天下为己任，励精图治，奋发有为。但是，现实是其中也有不少人依仗重文抑武、言者无罪的政策，肆意挑起了朋党之争。朋党，起初指某一群人为了私利互相勾结，后来引申为士大夫各树党羽，互相倾轧，最后演变为同党之人不择手段、肆意诬陷非党之人，以致臧否失实、真伪相间，成为朝堂上一个越来越大的毒瘤。

早在宋太宗时，就有戊寅科进士胡旦等人利用同年关系结党营私而被贬

出京师。真宗朝时，因为对澶渊之盟和泰山封禅事存在不同看法，以朝中老臣为代表的"北方派"和以宰相王钦若、丁谓等为代表的"南方派"进行了激烈斗争。仁宗朝时，以范仲淹为代表的新进派与朝中的元老派纷争不已，后因仁宗废除郭皇后，范仲淹与宰相吕夷简对决，失败后被贬出京。神宗朝时，王安石实行变法，他的好友司马光等却竭力反对，两派形同水火，互不相让。

在北宋一百多年的时间里，党争从来没有停息过。但无论是王安石还是司马光，范仲淹还是吕夷简，他们的个人品质，用当时的道德标准来衡量，都是无可指摘的。他们为人正直，但走上政坛，以民生为己任，难免由于各自秉持的理念不同而致政见分歧乃至引发纷争。而离开政坛后，他们又可以是亲密无间的好朋友。例如苏轼因"乌台诗案"而身陷囹圄后，是与他政见不合的王安石尽力搭救。而在王安石去世后，身为旧党的司马光也建议朝廷厚加赠恤，还说王安石没有什么不好，就是有点执拗。苏轼也在他为朝廷拟写的制词中，对王安石作出了公允而极高的评价。

到了宋徽宗执政后，情况发生了根本性的转折。党争不再是不同政见间的争辩，而成了争权夺利的工具，满是你死我活的刀光剑影。即使这样，宋徽宗还觉得不够热闹。他特意令蔡京编造了一个"元祐奸党"名单，开始了北宋历史上规模最大的打击元祐党人的政治迫害运动。这样一来，不仅真正的新党人士在劫难逃，一些原本属于旧党的人也被打入元祐党籍，把朝政搞得乌烟瘴气。两派之间钩心斗角，形同陌路。这深衣文人与白衣文人恐怕也是如此，如何能笑脸相对？

六十二 解库卦摊

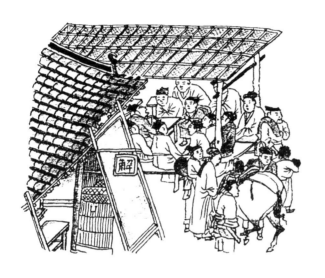

十字街头的西南角是一处瓦房，屋檐下伸出一根木杠，上面挂着一块正方形招牌，招牌上端端正正写着一个"解"字。"解"字有很多种释义，可以是释疑、解惑，可以是剖分、除去，但这里都不是。这里的"解"字是表明本店铺为"解库"。"解库"有两个意思：一指当铺，一指解缴国库。画卷中的解库字当指当铺。宋吴曾《能改斋漫录》云："江北人谓以物质钱为解库，江南人谓为质库，然自南朝已如此。"解库在当时既是当铺，也是钱庄。城门口"税务所"每天收缴的税款要存放在这里，虹桥桥头的十千足店多日营收的大量铜钱正在装车，也将运往这里。这时候，运钱的车子还未来到，解库里显得有些冷清，只有一张桌子静静地摆在那里。

屋外有一个固定的大席棚。棚下一位老先生端坐在桌前，正仰面侃侃而谈，四周凳子上坐满了儒生。这位老先生也是一位算命先生。除了精通《周易》八卦，能熟练地背诵六十四卦爻辞，他还有一项"独门绝学"：专于收集科

举考试的信息，善于分析科考的形势，精于揣测科考的命题方向。在这里，儒生们花不了多少钱就可算上一卦，说不定还能听到不少吉祥话，因此很乐于前来捧场。科举考试肇端于隋，大行于唐，完善于宋。宋代科举考试最基本的特点是：取士不问家世，世家与寒门竞进，严防考官营私、考生作弊，全凭经义、诗赋、策论取士。个人的知识才能取代了门第血统，在科举取士的原则中占了主导地位，因而宋代能广泛地选拔人才。这对宋代文化的发展、宋人文化素质的提高起到了巨大的推动作用。此外，北宋朝廷还严格考试程序，增加录取名额，提高被录取人的待遇，广泛地吸收文人士大夫参政，从而涌现出一大批优秀的政治家。

这一年又是三年一次的大考之年。去年冬季，全国各地通过解试的举子或贡生已经来到京城，先到礼部报了到，写明家状、年龄、籍贯及参加科举的次数，确定了考试资格。清明前后，恰逢春闱，考生们各怀心思：有的苦读多年，胸有成竹；有的临阵磨枪，心内忐忑。卦摊前这位纨绔子弟，平时不用功，这时慌了神。听说新宋门内有位先生能掐会算，他便带了两个家人，乘快马赶到卦摊，想要问卜一下前程。当然，这恐怕也只是徒劳而已。

六十三　方井汲水

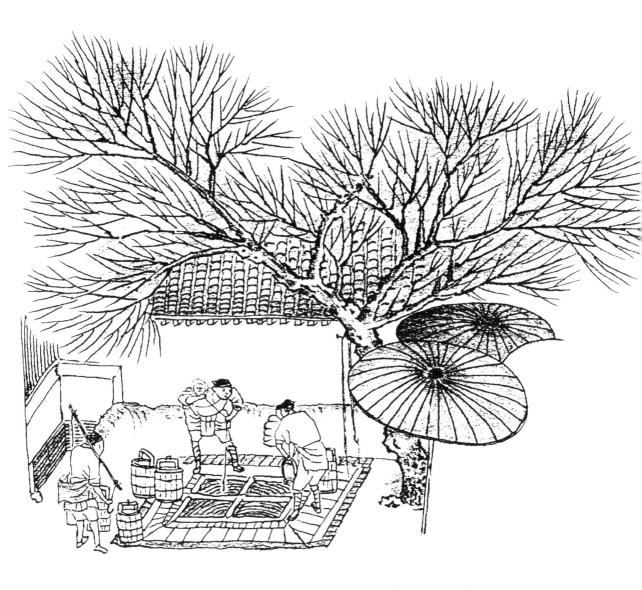

　　"赵太丞家"的旁边是一口水井。井口呈正方形，中间有梁将井口一分为四，

可供四个人同时汲水，提高汲水的效率。井口周围有石砌的外沿，石条都整

齐如新，没有丝毫损坏，说明水井得到了很好的维护。旁边大树上挂着两条扁担，应是两个正在汲水的人暂挂在这里的。井中水位很高，两名取水人在水桶上系短短一段绳子，就可以直接提上水来。左边一人挑着空桶刚刚来到井边，桶担还未放好，可见这时普通百姓是用担挑桶装的方式运水的。

城市居民日常生活离不开水，要解决拥有百万人口大城市的生活用水问题谈何容易？不仅要有丰沛的水资源，还要有方便的取水之法。

汴京城地处华北平原南部，北临黄河，且有五丈河、金水河、汴河和蔡河穿城而过，称得上是河流纵横。此外，城内外还有诸多的池沼湖泊。其中城内最著名的是金明池，初为教习水战之所，后来成为大型的水上娱乐场所。城中的水道主要用于漕运，而池沼或属城内景区，或被圈入官员宅院。穿城而过的四条河流中，金水河比较清澈，水质较好。真宗大中祥符二年（1009年），"命供备库使谢德权决金水河为渠，自天波门并皇城至乾元门，历天街东转，缭太庙，皆甃以砻甓，树之芳木，车马所度，又累石为梁。间作方井，宫寺民舍，皆得汲用。复东引，由城下水窦入于濠。京师便之。"（《续资治通鉴长编》卷七十二）但这仅仅解决了部分区域的问题。在相当长的一段时间里，饮用水一直是困扰古代城市居民生活的难题。

另外，随着黄河的多次决口泛滥，汴京城内的水道日渐淤塞，地表水渐渐枯竭。无奈之下，宋人的目光转向地下水资源。《宋史·仁宗纪》记载，庆历六年（1046年），"以久旱，民多暍死，命京城增凿井三百九十"。赖于遍布全城的水井，居民的用水紧张状况才得到了改善。

汴京的水井有方井和圆井两大类，城内以方井为多，城外则以圆井为主。

圆井多为王安石变法时开凿，大小深浅不一，都有辘轳。人们从田地里的水井取水，不仅可以用于农业灌溉，也可以用作生活用水。

六十四　文官武职

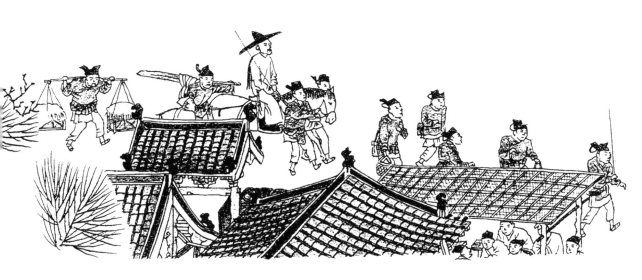

　　从西边走来一队人马。一匹大白马上坐着一位老者，身材修长，面目清瘦，头戴凉帽，身着长袍，俨然一位饱读诗书的文人雅士。两名兵士分左右紧紧攥着马的辔头，看来这位官员的骑术实在不能让人恭维。九个人组成的兵卫队，包括牵马的、挑担的、扛物的，都踏着同一个节奏、迈着整齐的步伐行走在大街上。画面正定格在他们同时迈开左腿时，足以说明他们是训练有素的现役军兵。能有这样的兵卫队，马上坐着的这位老者，应该不会是六品以下的校尉，至少也该是五品以上的将军。不过，他不是能征惯战的武将，而是连马也骑不稳的文官。

　　我国自古以来就有出将入相之说，文臣改为军职、武将转为文官的现象

不足为奇，文武之间没有不可逾越的鸿沟。如西汉的大将周勃以主管军事的太尉之职转任丞相，唐初宰相徐世勣也几度出任行兵大总管。在战争年代，特别是民族危亡之际，文人身上还会迸发出"投笔从戎"的豪情壮气。到了宋代，文武的均衡格局发生了转变，重文轻武之风日甚一日，文官的地位日益提高，武将在各方面都受到挤压，所扮演的角色、拥有的地位和发挥的作用日渐下降。作战前，皇帝将预先设计好的阵图交给武将。战场上，武将临阵只能按图布阵，不允许有半点改动。这就导致了北宋与外族的战争中，将领们不能随机应变，无法利用稍纵即逝的战机实施有效的军事行动。面对制度上的层层压制，将领们为了自身安全，要么采取谨小慎微的做人方式，要么放任自流。战场上的一败再败，使得武将们越来越多地失去朝廷的信任，人们对武将的印象也越来越差，陷入恶性循环。于是，朝廷便通过荐举、自请、荫补等方式，选用有才干的文官转任武职。如仁宗时期选用范仲淹、韩琦任陕西经略安抚招讨使，采取"屯田久守"策略，巩固了西北边防。

到了宋徽宗时期，也想以文易武，可是到哪里去找范仲淹这般人物？有几个有点才干的忠直文人，早已被蔡京打入元祐党籍削职为民了。剩下的都是看蔡京、高俅、童贯等眼色行事的奸佞小人，整日里托臀捧屁犹云手有余香。挑来挑去，徽宗选中了这位死读书、读死书的书呆子，给他当了将军。这样一个连马也骑不好的瘦弱老者，如何能与如狼似虎的金人铁骑对决？因此，北宋王朝的覆灭是必然的，是武官实际上的失位、朝廷战略眼光的短浅、政治的混乱和官场的腐败等诸多问题叠加的结果。

六十五　赵太丞家

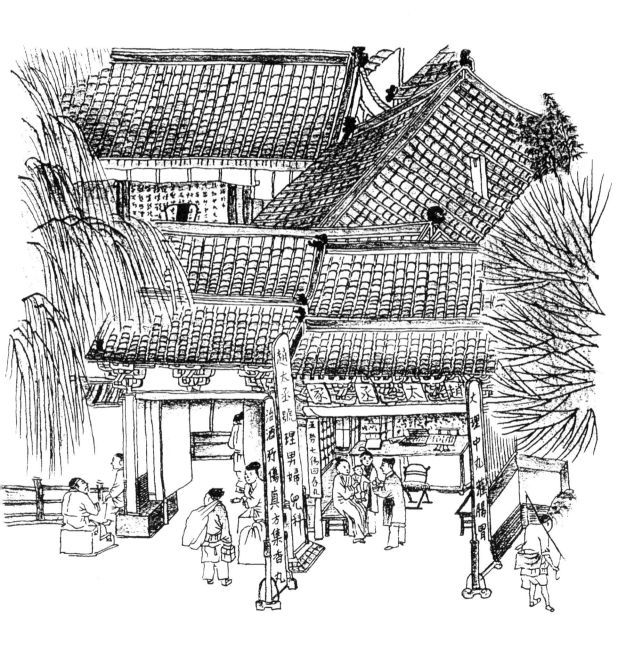

　　《清明上河图》画卷的终端、繁华大街的最西头，迎面可以看到一处临街的大宅，屋檐下挂着横匾，上书"赵太丞家"四个大字。

　　"太丞"是太医局的医官名，何以见于市井中？原来，在宋代，医官可以保有官衔而不在医署任职。《宋会要辑稿》载，宣和五年（1123 年），中书省言："近将指挥，禁止市井营利之家不得以官号揭榜门肆，其医药铺以所授官号职位称呼，自不合禁止。"看来医药铺名号冠以官衔，在北宋是由来已久的，且可能不限于医官。无怪乎《梦粱录》中有"楼太丞药铺""杨将领药铺""李官人双行解毒丸"，《东京梦华录》中有"仇防御家""石孩儿班防御家""银孩儿柏郎中家"诸医药馆名号了。这里的"赵太丞家"想必也是如此。

　　医馆两侧的门柱上挂着一副楹联，上联被遮挡，下联是"五劳七伤回春丸"。诊所门前竖着三块落地大招牌，左边两块书写着"赵太丞号理男妇儿科"和"治酒所伤真方集香丸"，右边一块书写着"大理中丸医肠胃□"，看来赵太丞是看病兼卖药的全科医生。宋代的药店都是由医馆兼营的，这样既方便了医生行医，又方便了病人看病买药。离"赵太丞家"不远处，几间屋顶的上面露出了两块高高的招牌，一个上面是"杨家应诊……"，另一块是"梅大夫……"，也都是医药馆。再向"赵太丞家"堂内望去，可以看见长凳上坐着一位中年妇人，怀中抱着一名小儿，女仆侍立一旁。妇人面前站着一位穿大褂的长者，大约五十多岁，这应该就是赵太丞了。他俯下身子仔细观察患儿的脸色，正与妇人交谈着什么，这是在执行古代中医"望、闻、问、切"的诊断程序。店铺内有柜台面街，台面上少不了文房四宝（开处方）、戥子（称药材）、

算盘（计价）等用具。柜台前正中放置一把交椅，供赵太丞休息时使用。宋代，交椅乃是身份和地位的象征，在《清明上河图》数百人物中，只有赵太丞和"验货收税"中的验税官坐交椅。

"赵太丞家"诊所是前铺后居式格局，以院落为主，临街的部分东边为店铺、西边为宅门。进入大门，转过影壁，迎面是三间五架的厅堂，厅内悬挂着巨幅字幅，上面书写着长篇古文。字幅前摆着一把圈椅，十分引人注目。交椅有许多优点，如折叠后便于搬动和携带，但并不牢固，坐着也不是很舒服，于是人们把它改成常规椅子的四条直足，这便成了圈椅。看来赵太丞是个十分讲究生活享受的人。厅堂的东面是住宅，转过住宅便是赵太丞家的后花园。园内遍种花草，曲径通幽处，翠竹成荫，好一个清静去处。

赵太丞的宅院在画卷中算得上是"豪宅"，其奢华之气主要体现在门楼和店面屋檐下的斗拱上。斗拱造型十分优美，可使屋檐较大程度外伸，但它又是礼制的重要体现，在使用上有严格的等级规定。从唐代起，朝廷便禁止民间使用斗拱。北宋颁布《营造法式》，更加明确了斗拱的使用范围。历朝历代对于建筑僭越者，都以重罪论处。赵太丞不会不知道这一点，他虽有"太丞"之衔，但此职在宋代品级不高，距离能使用斗拱的级别还很远。所以，这处宅院可能不是赵太丞所建，而是继承了祖上的遗产，或是购买、租借了别人的宅院。

《清明上河图》中数百间茅舍瓦房，屋顶大都光光荡荡，仅有几处竖有烟囱，而"赵太丞家"后面宅院的东屋就耸立着一个烟囱，这就要说到东京的燃料问题。

　　唐代之后，人口越来越多，出现了严重的柴荒。到了宋朝，问题更加严重。沈括就曾在《梦溪笔谈》中指出："今齐鲁间松林尽矣，渐至太行、京西、江南、松山太半皆童矣。"即北方的森林已经被过度砍伐，山林中剩下的过半是未长成的小树了。"柴尽煤出"，柴薪缺乏，汴京百姓转而使用煤炭。事实上，当时的汴京设有三四个煤炭场。百姓用的煤炭，有的来自官卖，也有的来自民间的私场。在民间煤炭价格过高时，官府还会出面平抑物价。元符元年（1098年）冬，市场上煤炭价格过高，"细民不给，诏专委吴居厚措置出卖在京石炭"。（《续资治通鉴长编》卷五〇四）东京百姓已经惯用煤炭，以至南宋初年的庄绰在《鸡肋编》中说："昔汴都数百万家，尽仰石炭，无一家燃薪者。"这自然是夸张之辞，但也足可说明东京百姓的燃料使用情况了。

　　煤炭虽耐烧，但产生的烟尘很大。沈括说煤炭烟大，能"墨人衣"。也正是因此，赵太丞在家中的屋顶上竖起了烟囱。除此之外，他还要储备一些烟尘少的薪炭。因此，他与在山中烧炭的老人有长期的"买卖合同"。这一天又是送炭的日子，赵太丞安排家人早早在门口等候，准备接待送炭的爷孙。

　　故事本来已经结束，宅门前却又走来一位乡下人。他身背麻袋，手提点心盒子，像是走亲访友。他本来要去旧宋门内的焦太丞家，却误走到新宋门内的赵太丞家，不得不向赵太丞的家人打听。赵太丞家人不慌不忙伸出右手，指向画面外的西方，告诉他如何从外城进入内城。问路人顺着手指的方向一眼望去，画卷到此戛然而止。

《清明上河图》的八个"为什么"

一、画卷中为什么要画一段那么长的汴河？

《清明上河图》描绘的是北宋徽宗时期汴京东郊和部分城内在清明时节的生活景象，但为什么要用三分之一多的画面来刻画汴河呢？

（一）这是由画卷的标题所决定的

清明，在画卷中仅仅是个时间概念。虽然画卷中也表现了扫墓祭祖的情景，但画家的本意不是反映人们如何扫墓、怎样祭祖，而是要表现清明时节里京城人们"上河"的活动情况。"上"在这里作动词用，应是当时汴京人的习惯用语，意思就是在清明时节到汴河去。

（二）汴河是京师的经济命脉

汴京地处黄淮大平原，地势平坦，无险可守。开国之初，宋太祖赵匡胤就有移都洛阳的想法，但被众大臣劝阻。为了巩固赵宋政权，必须在京师驻扎重兵，所谓"战马数十万匹，并萃京师"（《宋史·河渠志》），人粮马刍需求量极大。加之五代乱世刚刚结束，南方初定，亡国之民大批涌向东京，使京师的人口迅猛增长。如何解决众多人口的生活需求，成了摆在朝廷面前

的一大难题。当时，中原、关中经济凋敝，东京诸多供应，必须依靠富庶的东南六路；而把这些物资运到汴京，又必须依赖汴河水运。正如元人所总结的："汴河横亘中国，首承大河，漕引江湘，利尽南海。半天下之财赋，并山泽之百货，悉由此路而进。"（《宋史·河渠志》）

（三）汴河是街市万象之源

汴河的开通为京师带来了商业的繁荣和街市的繁华。货物的流通、客商的往返和人烟的汇聚，自然而然产生了庞大的餐饮、住宿、仓储、搬运、交易、脚力服务诸方面的市场需求。

内河航运的空前繁忙，产生了庞大的商人和船员群体。这些人的饮食起居，促成了沿河两岸茶肆酒店的兴旺发达。京城当水陆交通之会，人们的迎来送往、走亲访友，有了画面中诸多酒楼茶肆的兴旺。货物的装卸，解决了一批搬运工人的就业问题，他们奔波于沿河的大小码头，把一袋袋货物从船上搬到岸上，以签筹计算酬劳。码头附近还有以这些搬运工为主要客户群的小吃摊、餐饮店。货物的转运，伴随而来的是仓储业的兴旺。唐宋时期，储货的仓库称"塌房"，旅馆称"邸店"。汴河的两岸，便是一片繁忙的塌房区和邸店区。有河必有桥。因为有了汴河，便有了壮丽的虹桥，桥上人马车乘熙熙攘攘，摊铺鳞次栉比。汴河与漕运、漕运与街市、街市与行人，勾连出东京城的市井万象。

（四）构图的需要

画卷上，街市中虽然有行人车马在穿行，但以横平竖直的线条构成的房宇屋舍，以及无数房舍排列出的长街，仍是画面的主基调，看上去平稳、宁静，但也未免有平直近僵的感觉。汴河入画，使画面中增添了蜿蜒流畅的河岸线

和无数条水波涌动的短曲线，实现了直线与曲线的均衡，稳定而有韵律感。尤其是虹桥的彩虹状曲线，优美的弧度让世人倾心，以至凡是选取《清明上河图》局部的，无不首选虹桥一段。

从另一个角度来看，街市的各类建筑都属于绘画中的静物，给人以平静、安宁的感觉，而汴河入画后，其日夜不停流淌的河水和川流不息的船舶，使画面产生了极强的动感，从而达到了静和动的均衡。画面上水路和陆路的占比大体为三比七，基本符合黄金比例，而虹桥大约正处在黄金分割点上。在陆路中，城内和城外的占比也基本符合黄金比例，分割点的位置是雄伟的城门楼。由此，虹桥和城楼便成了画面的两个视觉中心。可见，画家对画面的布局进行了精心设计，对观赏者起到了视觉牵引效果。

二、画卷上的船为什么都没有张帆

《清明上河图》中有大小船舶二十六只（含"爷孙送炭"中的一叶小舟），有大有小，有动有静，但无论怎样，所有的船舶上都没有挂风帆，这其中有何缘故？

（一）古代船的动力来源

我国传统的船舶，其动力主要来源于四种：

一是篙、桨、橹等划船工具。篙是借助自身撑抵河床的反作用力推进船只的，产生的作用力大，但仅适用于较浅的河道。桨则通过桨叶击水的反作用力推进船只。橹比桨大且长，其作用原理与桨基本相同，其优势是桨叶不

出水面，不耗费划桨出水时的虚功，可以连续产生推力。河水不深，篙和橹就可以成为有效的推进工具，水稍深则可用桨、橹。

二是拉纤。在水浅的河道，如行重船，篙、桨、橹皆不足用，拉纤就成为最稳定最重要的航行方式之一。特别是在逆行和枯水季时，拉纤能提供最有效的动力。因为需要拉纤，船行在繁忙的河段时就必须约定俗成地各循一岸，有序航行。而且，沿河两岸都修筑有纤路，甚至着力经营的地方官府还铺设了砖石纤路，以免除纤夫泥泞之苦。除此之外，官府还制定了维护纤路和不许侵占纤路的政令。

三是"车轮"，即在船上安装的一种轮轴装置。这种船时称"车船"，每车轮由轴、轮、楫三部分组成，有四轮、八轮以至三四十轮。《梦梁录》载贾似道游西湖，所用船"棚上无人撑驾，但用车轮，脚踏而行，其速如飞"。车船的推进全靠踏车人的人力做功，通过车轴带动"车轮"，"车轮"击水，转化为推动力，推动力的大小取决于"车轮"击水的面积和转速。车船的行进速度快，在顺风逆风、顺水逆水条件下皆可使用，但需要大量人力，使用成本高，宋代多用为战船。

四是风帆，即借助自然风力推动船体前行。帆船有帆、桅杆、横杆、稳向板等装置，按桅数可分为单桅帆船、双桅帆船和多桅帆船。到宋代，帆船已能载五六百人，航线远及波斯湾和东非沿岸。帆船具有良好的速航性和耐波性。"云树看如画，风帆去似飞"（宋戚维《送何水部蒙出牧袁州》），顺风扬帆，速度极快。帆船主要用于宽阔的内河河道如长江和海上航行。

（二）汴河水情

京师有四条河流穿城而过，其中汴河是唯一可以全线通航的。北宋以前，汴河以黄河为主要水源，到了冬季，黄河结冰，汴河便停航。黄河水多泥沙，极易淤塞，朝廷每年要组织大量民夫进行清淤。元丰二年（1079 年），宋神宗实行导洛通汴，改以河水清澈的洛河为水源，从此，汴河便可以四季通航。日本僧人成寻在熙宁年间到汴京，他这样形容相国寺前的漕船盛况："汴河两岸著船不可胜计，一万斛、七八千斛，多多庄严。大船不知其数，两日见过三四重著船千万也。"（《参天台五台山记》卷四）通常情况下，汴河的水深有三到五尺，适航的漕船在六百料以下，一般为三四百料，千料船通航已有困难，万石船（料是船的容积单位，石是重量单位，一料理论上能装一石重的货物）则几无可能。从《清明上河图》中可以看出，汴河的水流相对平缓，总体上河水不深，所行船舶都为平底船，吃水浅，抗风浪能力弱，推进方式多为拉纤和使用篙、桨、橹等工具。

（三）汴河中帆船难行

帆船借助风力，绿色环保，航速极快，但只适用于大江大海。到了水面相对狭窄的内河河道，顺风张帆的机会就有所减少，仅能在顺风时间断续地用帆航行。也正是因此，诸葛亮巧借东风才成为千古佳话。当帆船进入汴河时，风之有无不定或时大时小，风向之变幻无常，航向变化之频繁，都限制了船帆的使用。当遇到偏向风时，由于河道狭窄、船舶拥挤，帆船也很难自如地作"之"字形航行，再加上平底船吃水浅，"之"字形做得过大很容易翻船，所以船入汴河，只好弃帆不用。

北宋朝廷对汴河的航运秩序十分重视。景德三年（1006年），朝廷规定，汴河上"每有船过，并令倒樯"（《宋会要辑稿·食货四二》），要求凡是进入汴河的船必须将桅杆放倒，这就从制度上限制了帆船进入汴河。因为这些高竖的桅杆阻挡了系于河中船只樯杆顶端的纤绳的通行，一船桅杆不倒，他船无法拉纤。从《清明上河图》中拉纤的图景可知，纤绳挽在行驶船只的樯杆顶端，船前行时，纤绳要越过河岸停靠的船只，故而这些停靠的船只都放倒了樯杆。不仅如此，其他在河岸停靠的船只也都放倒了樯杆，说明这条汴河"交通规则"得到了很好的贯彻执行。

三、画卷中的车子为什么都没有刹车装置

《清明上河图》中形象地描绘了十余辆不同式样的车子。刹车装置是车子的安全保障，无论在什么路上行驶，都是必要的装置。然而，看尽画卷上的所有车子，都没有发现它们有有效的刹车装置。这是什么缘故？宋时的人们又是如何控制车子速度的？

（一）车子的演进

我国在黄帝时已有舟车，故传说黄帝名轩辕。黄帝时期的车已经不可考，但应该还比较原始，可能以人力驱动。文献记载，"黄帝作车"之后，又有"奚仲作车"。如《左传·定公元年》记载："薛之皇祖奚仲，居薛以为夏车正。"《汉书·地理志》亦载："薛，夏车正奚仲之国也。"可知奚仲为夏车正，居于薛地，为以后薛国之始祖之一。至于奚仲所造之车，《管子·形势》说："奚

仲之为车也，方圆曲直，皆中规矩准绳，故机旋相得，用之牢利，成器坚固。"谯周《古史考》还认为奚仲始以马拉车。这些记载都说明，奚仲所"作"的已经是较为成熟的马车了。

殷商时代始有战车，而春秋盛行之。战斗时用以冲击追逐，行军时用以运载军械、粮秣，驻军时用以结阵扎营。而据考古资料和历史文献，这些车上均未发现有刹车装置。

1980 年在陕西秦岭出土的两辆铜马车，应该能代表秦始皇统一天下后车马的最高水平。铜马车上，包括满足乘坐时舒适性需求和驾驶时控制车马需求的构件一应俱全，唯独找不到刹车装置。人们不禁为秦始皇担忧：他不仅坐着这样的车子在陕西来回巡视，还要不远万里到泰山封禅，虽然修了"直道"和"驰道"，但路上一定既要上坡也要下坡，没有刹车装置岂不容易出事？但转念一想，秦始皇出行带着随从千万，前后簇拥，有没有刹车也就不重要了。可惜的是，不仅铜车马没有刹车装置，就是在秦以后各个朝代关于车马的文字描述、雕塑以及图画上，也都找不到有关刹车装置的痕迹。

（二）北宋的车子与刹车装置

宋人畏惧乘车之颠簸，醉心于坐轿的舒服。因此，宋代的造车业便主要以制造载货的运输车辆为主。《东京梦华录》记载，东京城里运送货物的车辆，大的叫作"太平车"，可以装载数十石的货物。车上有车厢而无车盖，车厢就像闹市里的勾栏那样。车厢板壁的前边突出两根直木，长约二三尺。行车时，驾车人在中间，两手握着长鞭和缰绳进行驾驶。车前套着驴或骡二十余头，前后分作两排。若不用驴骡，则可用五到七头牛。车的两个车轮和车厢一样

高，后面有两个倾斜的木脚拖。夜间行车时，木脚拖的中间悬挂一个铁铃，车子行驶时就会发出响声，使远处过来的车辆听见后及时躲避。有趣的是，时人还在车后拴着两头驴骡，遇着下坡或险峻一些的桥和路，就挥鞭吓唬它们，让它们往后倒退拽着重车以使车减速。这样的"刹车"，看了令人发笑，亏得宋人能想得出来。太平车的行车方式与以前的车不同，即由人驾辕、牲畜拉套，缰绳的一端缚在牲畜颈部的套包上，另一端缚在车轴上。显然，这样行车，速度是很慢的，但正适用于负载重而不求行车快的运输任务。

《清明上河图》中有两辆车与太平车极为相似（见"太平车急"），其形制和文献所记载的完全相符，不同之处在于拉车的牲畜没有那么多，车后也没有系着专事刹车的驴骡。画卷中的车也有一个像尾巴一样的木脚拖。有人认为它是刹车装置，其实它是车子上的"撑"。当车子停下时，驾车人可以用它把车辕略微抬高，将车支撑起来，使驾车人卸去负重得以休息。

《东京梦华录》中还记载了当时流行的其他几种车子，与《清明上河图》中的车子可一一对应。"其次有平头车，亦如太平车而小。两轮前出长木作辕，木梢横一木，以独牛在辕内，项负横木，人在一边，以手牵牛鼻绳驾之"——见"牛车过街"；"酒正店多以此（平头车）载酒梢桶"——见"梢桶饮子"；"又有宅眷坐车子，与平头车大抵相似，但棕作盖，及前后有构栏门、垂帘"——见"牛车进城"；"又有独轮车，前后两人把驾，两旁两人扶拐，前有驴拽，谓之串车"——见"快车难刹"和"罢黜离京"。这些车子虽然可能行程不长，但也免不了有上下坡路（如过虹桥），没有刹车装置如何保障行车安全呢？从画面的图景中揣度，平头车都采用"人海"战术，除一人驾驶外，另

有五七人护车，平路上随车漫步，下坡时一拥而上，你拉我拽帮助减速。独轮车负载轻，转向灵活，坡陡难刹时，可以快速转向让车子停下来，或者走"S"形路线，以长度换速度。

（三）刹车装置的产生

北宋人出行喜欢骑马坐轿。没有马的，毛驴也行，比上不足，比下有余。物资运输主要依赖航运，造船业空前繁荣。相对之下，对造车业却不甚重视。这种状况直到近代也没有很大的改变。

事实上，中国古代的车除在车舆的形制和装饰上有所变化外，并无大改进，造车技术长期处于停滞状态。而原先远远落后于中国的西方造车技术却逐步得到发展。当西方已出现转向自如、舆间装配有弹簧的豪华四轮马车之时，中国却还在沿用汉代以来就一直使用的没有刹车装置的双辕双轮车。

二十世纪的三四十年代，造车技术终于迎来了一次较大的改进和发展。轴承的应用，将车轮与车轴的直接摩擦变为间接的滚动摩擦，大幅降低了自身耗能，效率有了本质提高。橡胶轮胎的应用，减少了车身的颠簸，更重要的是，它使刹车由无到有成为可能。这时的刹车方法是：在车的下面安装一根直径十厘米左右的横木，长度几乎与车轴相当，横木上系一条耐用的皮条。当车需要减速时，人在车上紧拉皮条，横木便与车毂的内侧产生摩擦，车子就会发出"吱咕！吱咕！"的响声，慢慢减速。皮条拉得越紧，产生的摩擦力就越大，车子减速也就越有效。为了保证安全，往往要在车轴的前后分别安装两套这样的装置，叫"前闸"和"后闸"。同时拉紧时，可以让负载几千斤的车子在陡坡上轻松地减缓速度直至停下来。这时候，驾车人不再要求

马向后坐车，而是可以让它继续向前拉车，因为长时间向后坐车容易使马的腿部受伤。这就是我们现在还可以看到的马车。困扰中国几千年的刹车问题，至此才真正得以解决。

四、画卷中为什么有人摇扇子

《清明上河图》中有七八人手摇团扇。此时正是春夏之交的清明时节，云淡风轻，凉爽宜人，这些人为什么还要摇扇子呢？

（一）扇子由来已久

扇子的历史可以上溯到禹舜时代。晋崔豹《古今注》记载，舜广开视听，求贤人以自辅，故作五明扇。这说明至迟至舜时就已经有扇子了。殷商时，人们用鸟的羽毛制作扇子，故"扇"字里有"羽"字构件，此时的扇子也多称"羽扇"。扇子的种类很多，文献中出现较早的有障扇，或称"掌扇"，以野鸡尾羽制成，用作帝王外出时遮阳、挡风、避沙之用。春秋战国到两汉时，以用竹编制的扇子为主流，称"便面"。三国两晋时开始在扇子上题诗作画，有了杨修与曹操"画扇误点成蝇"的故事以及王羲之为老妇题扇的传说。这时的扇子有多种品式，除了原先的羽扇、竹扇，也出现了麈尾扇、比翼扇等。唐代以纨扇为主流，诗歌中多见"纨扇""团扇"之称。北宋时出现了携带极为方便的折扇，但多为素面。另外，在扇上绘画题诗虽始于宋代，但大兴则在明代，并由此而繁衍出另一种传统艺术形式——扇画。

（二）扇子用处多

扇子可用于天子仪仗。现存较早的文献所记载的扇子多是礼器，代表统治者的权威，如上面所提到的五明扇、障扇皆是。这种扇子，今天在《历代帝王图》和唐懿德太子墓壁画《阙楼图》中仍可看到。

扇子也用作歌舞时的道具。扇舞最早可以溯源至先秦，有礼乐性质。到唐代，则主要用于游宴享乐。唐诗中即有不少描写舞扇的诗句，如陈子良"明月临歌扇，行云接舞衣"（《赋得妓》），武元衡"秾李雪开歌扇掩，绿杨风动舞腰回"（《摩诃池宴》）。唐以后，扇子作为歌舞、戏曲的道具，就更为常见了。

扇子可用于装饰收藏。唐代时，仕女手中的纨扇多起装饰作用。如宋之问《花烛行》曰："常娥月中君未见，红粉盈盈隔团扇。"王建《调笑令》曰："团扇，团扇，美人并来遮面。"而自从扇面上可以绘画题诗，文人墨客则给扇子添加了很高的艺术附加值，扇子也成了人们用来把玩、收藏的佳品。

扇子还是智慧的象征。摇扇子可以稳定人的情绪，让激动的心情很快冷静下来，从而能使人客观地分析形势，想出正确的应对策略。《三国》中，诸葛亮喜欢手执鹅毛扇，往往扇子轻轻一摇，就有了好计谋。在古代众多的史书、传说、小说的"加持"下，扇子渐渐与沉着多智挂钩，成了智慧儒雅的象征。君不见，直到现代的聂卫平还是很喜欢摇折扇，轻轻一摇，便摇出了步步好棋。

当然，扇子主要是用来扇风祛热的。这种最基础的功能也是它从古至今一直在沿用的功能。心理学研究认为，人的情绪、心境和行为与季节变化有关。在炎热的夏季，许多人会出现情绪波动，特别是中老年人，容易出现情感障碍。

这时候，摇扇子既可以带来凉爽，又可以很有效地锻炼手臂，还能驱赶蚊虫。邀三二知己，荫凉处一坐，手摇扇子，谈天说地，精神上的郁闷就会一扫而光。

（三）宋人摇扇为哪般

冬至过后一百零五天是"大寒食"，再之后两日便是清明节。刚刚送走冰天雪地的冬天，离烈日炎炎的夏天又还有两个多月的时间。春风骀荡，东京城内外，杨柳垂烟，梨花满枝，都人争相出游。画卷中的这几个人这么早便摇起了扇子，实在有点不合时宜，显然是摇扇之意不在风，而在风度也。

自魏晋始，扇子在文人手中就不再只是扇风祛热的工具，而是具有多种功能。如《世说新语》记载，西晋时王敦畏惧周颛，见面即以扇遮面。刘孝标在为《世说新语》作注时引沈约《晋书》说："周颛，王敦素惮之，见辄面热。虽复腊月，亦扇面不休。"《世说新语》又载王导以扇拂尘之典。这些都说明，至少在魏晋时期，扇子已经四季都被文人握在手中。北宋晚期，朝政混乱，分属不同政治阵营的人往往交恶。得意文人常摇扇彰显得意之态，失意文人也常以摇扇子排解郁闷之情。两者恰巧相遇，便有了画面中有趣的"以扇遮面"一幕（见"殊途陌路"）。画面中，骑马文人遇见失意文人，不是下马相见，而是手摇团扇欠身招呼，得意之情溢于言表。失意文人早已窥透他的心理，不便理会他，便以扇遮面，侧身而过。这扇子像一面盾，挡住了得意文人的冷嘲热讽，又像一把剑，深深刺向了得意文人的虚情假意。

五、画卷中的屋顶为什么多没有烟囱

《清明上河图》用写实的手法，描绘了北宋都城汴京的城市面貌和居民生活情况。图上诸多酒肆、茶馆、民居一间连着一间，鳞次栉比，但只有几处房屋上画有烟囱，这是为什么呢？

（一）燃料的变革

汴京所处的中原地区原本有森林覆盖，但随着人类聚居于此和农业发展，森林被迅速破坏，而代之以人工栽培的作物。到战国时代，河南中部地区已经"无长木"（《战国策·宋策》），山东丘陵西麓的泗水流域已"无林泽之饶"（《史记·货殖列传》）。北宋初年营建汴京宫室时，因缺乏木材，不得不大规模开采渭河上游和山西吕梁地区的森林，"以春秋二时，联巨筏自渭达河，历砥柱以集于京，期岁之间，良材山积"（《续资治通鉴长编》卷二十八）。随着京师人口逐年增多，周边薪材也渐渐被砍伐殆尽，百姓们面临着无柴可烧的窘境。

天无绝人之路，人们很快想到了新的能源——石炭，即煤炭。在我国，煤炭早在两千多年前已被开发利用，但由于开采条件的限制，汉代时还只用于冶炼。北宋时，开始大量开采煤炭。河南省鹤壁市发现的北宋晚期煤矿遗址，竖井矿口的直径达两米五，井深四十六米，依煤层延伸方向开掘巷道，其中较长的四条巷道总长达五百多米，并有排水井和木制辘轳等排除地下积水的设备。

由此可以推断，《清明上河图》中多数酒肆、茶馆已经使用煤炭做燃料。

煤炭燃烧时，在提供热量的同时还会产生大量的有害气体，但会不会使用煤炭房屋就必然有烟囱呢？这又和房屋结构的改进有着密切关系。

（二）房屋的改进

北宋是我国古代建筑史上的重要阶段，《清明上河图》由东到西展示了东京城内民居房舍按主人富庶程度而由茅屋向砖瓦房过渡的全过程。

开卷的"谷场小院"中全部为茅屋，人们垒土墼为墙，上覆茅草。这种房子虽然造价低廉，但存在巨大安全隐患，特别容易导致火灾，且一旦发生火灾，火势蔓延极快，对百姓的生命财产威胁极大。因此，宋代官府大力提倡修建砖瓦房。砖瓦房更能经得起风雨侵蚀，也更结实耐用，但造价较高，因而只有相对富裕的大户才能建得起。在望火台下的一家茶肆，因买不起瓦，就在覆草的屋顶上抹了一层灰泥，成为"草改瓦"的过渡类型。从开业的新店（见"新店开业"）往西，离城越来越近，百姓经济状况越来越好，就再也见不到茅屋了。望火台下的那家茶肆里，地上盘着火炉，炉上坐着水壶正在烧水，炉膛口看不到柴薪，说明是在燃煤。宋代的房屋已有完善的木架构框架，墙体已从承重功能中解脱出来，所以画面中可以看到很多房屋没有墙体，也就不可能有排烟的火墙存在。煤炭燃烧时产生的有害气体就在通透的空间中散逸，排出屋外。居家做饭的伙房也是通过敞开的门窗尽快排走烟尘，北宋人烧火做饭的排烟方式大抵如此。

（三）汴京无火炕

汴京四季分明。冬季，由于当时的房屋尤其是民居保暖效果差，尤为寒冷。京城的人们怎么取暖呢？

我国北方传统的冬季取暖方式是火炕。火炕产生于寒冷的北方和东北地区，至少在金代时，已经在东北地区普遍使用。火炕是一种宽约一米七到两米二，长可随居室长度而定的砖石结构的建筑设施。炕内是用土砖建成的炕间墙，炕间墙中为烟道，上面覆盖比较平整的石板，石板上再覆以泥并抹平。泥干后，上铺炕席即可使用。炕都有灶口和烟口。灶口用来烧柴和烧炭，燃烧产生的烟和热气通过炕间墙时烘热上面的石板，通过火炕把热传递到房间。烟通过烟道再从竖立在屋顶的烟囱排出室外。北方火炕的灶口一般与灶台相连，这样就可以利用做饭时产生的热量顺便使火炕发热，不必再单独烧火热炕。

但这种盛行于金国的取暖设施，北宋时是否已传入黄河以南地区尚无确证。从《清明上河图》上寥寥无几的烟囱来看，当时的东京城应是不用火炕的。从史料来看，当时的宋人冬日主要还是以火炉或火盆取暖。一些达官贵人和大户人家，会在屋内用隔扇等隔出一个小阁，其内放置燃有木炭的火盆形成暖阁以居。

六、画卷中的柳树为什么多被去了头

《清明上河图》中除了人多就是树多，大大小小的柳树虽然还未长出叶子，但嫩枝已由黄转绿，映着初绿的春水，远望如烟笼。但仔细望去，这些柳树又多被做了"去头"处理，究竟是何缘故？

（一）河堤两岸皆植柳，陆路尽栽皂荚树

北宋大力提倡广植树木，这在画卷中得到鲜明体现。图中可以明显确认

的树木有二百二十九株，数量很多，但树种很少。其中柳树一百一十七株，皂荚树一百一十二株。

《东京梦华录》载，东都外城的护城河"阔十余丈，壕之内外，皆植杨柳"。是时，汴河担负着繁重的漕运任务，水不能太浅，但又要预防丰水季决口，所以朝廷坚持不懈地对汴河进行清淤工作，并种植柳树护岸。

柳树喜欢湿润的土壤，正常条件下是根深性的树种，侧根庞大发达，有利于河堤的加固。柳树生长很快，十年生树高可达十五米以上，约五十年衰老，若管理得当，寿命可达几百年。画卷中描绘了不少老树，有的满布瘿瘤，有的纵裂中空，树龄可能都在百年以上，甚至可能与北宋同年岁。宋太祖曾两次下诏鼓励民众多植榆柳。建隆三年（962 年），"诏黄、汴河两岸，每岁委所在长吏课民多栽榆柳，以防河决"。开宝五年（972 年），又令沿黄河、汴河等各河道从属州县栽种"榆柳及土地所宜之木"，并按户籍等第分配种植任务，对种植积极者予以奖励。（《续资治通鉴长编》卷三）太祖以后，北宋的历代皇帝也都十分重视汴河两岸榆柳的栽种，与上述诏令类似的政令多见，甚至将柳树的栽种情况列为相关官员的考课内容。正是由于朝廷、地方官和民众的共同努力，才有张择端笔下夹岸皆老柳、春来又青青的图景。

在画卷中，皂荚树主要分布在道路两旁和房前屋后，由于大多数处于远景之中，树形很小，所以看上去数量远不及柳树多。在一个十字路口的茶坊一侧，作者特意描绘了一株完整的皂荚树（见"茶坊清谈"），树型高大，少说也有二三十米，两三人难以合抱，树冠疏阔舒展，遮阴数十平方米。树梢上有一鸟巢，凭借着树高有刺而人无法上爬之优势，鸟儿们自由自在地在

这里欢跃，在这里安居。

（二）造林不易，管理更难

北宋对汴京的园林绿化可谓尽心尽力。京城内有大大小小的园林一百多个，朝廷设有四园苑提举官，以四大官办的园林（宜春苑、玉津园、琼林苑、瑞圣园）为中心，分别统领京城四个方向的园林管理和街道绿化事务。每个园林的提举官由三司判官、内侍都知、诸司使以上的官员兼任，下设监官二人。四园的管护人员，玉津园有二百六十多人，宜春苑有二百九十多人，瑞圣园有二百一十多人，琼林苑有二百三十多人。朝廷对园林管理提出严格要求。例如，针对一些管理人员随意把树木处理、将土地租赁他人等行为，朝廷下诏禁止和严惩，并要求所有花果树木都有历有籍，登记在册，毁损树木需及时补种，遇有取移或有枯死，需随时依本色添种。要求之严、管理之细，前所未有。

朝廷对林木的严格管护收到了很好的效果，这在《清明上河图》中得到鲜明印证："老树新枝"中的几株老树，如果不是精心保护和合理的修剪，早已枯竭而亡；"寒风迎蹇"中那株悬在老妪头上的"断头树"，树干已枯断，仅有一丝树皮相连，眼见得要对行人形成安全威胁，也没人敢对其动动手脚；"谷场小院"中的农夫想在屋后盖间瓦房，也学着城里人做点小本生意，竟然把一株老树盖在屋子里面，因为树是不能随便砍的。而且，整个画卷中，找不到一个树木砍伐后留下的树桩，这足以说明宋廷对林木保护的重视。

宋人深谙树木的生理特性，能合理选择当地适宜的树种，并对其进行科学的管理。柳树进入衰老期后，枝干就会慢慢枯死（见"枯树老店"）。为

了让柳树保持旺盛的生长能力，宋人充分利用其耐重剪的特性，每年（或每隔两三年）冬季进行一次截枝和去头处理，只留垂直主干，从而刺激主干顶端在翌年春天萌发新枝，实现了老树的更新复壮。老树新枝，别有风趣，在微风的作用下，又嫩又绿的柳条有节奏地飘荡，令人陶醉。

（三）绿树成荫，京师尽染

北宋时期的汴京不仅建设布局别具一格，而且城市的园林绿化独具特色。近五十里长的护城河两岸无疑是一个巨大的环形绿化带。横贯京城的四条河流及其支干沟渠，又给京城编织出一个密密麻麻的绿化网。在这些大大小小的网格中，还点缀着无数个精致秀美的园林景区。除金明池和上述四大名园外，京城内著名的人工园林还有一百多个，再加上寺庙道观、私人庭院中的园林，城外的湖沼原野，京城百姓有大量的游玩娱乐场所。《东京梦华录》记载：清明节时，汴京"四野如市，往往就芳树之下或园圃之间，罗列杯盘，互相劝酬。都城之歌妓舞女，遍满园亭，抵暮而归"。从《清明上河图》中也可看出，无论是瓦房还是草舍，无不掩映在树阴之下，有些墙根篱笆之下还有杂生的花草。许多人在临河的酒楼或茶肆中凭栏而望或谈笑风生，还有些在桥边、河岸悠闲散步。试想到了盛夏酷暑、家中闷热难耐时，人们一定会争先恐后地来到树下纳凉。鸟鸣蝉叫声中，人们铺上草席倒地而卧，孩子们玩闹嬉戏，尽得悠闲恬淡之乐。

汴京城杨柳成荫、绿草铺地，代表了当时城市绿化的最高水平。在这美丽图景的背后，鲜为人知的是它所蕴含的实用功能和经济价值。柳木质白，可作建筑、器具材料，但由于材质轻软易变形，并不为宋人所多用。他们将

每年生长的大量鲜嫩枝条用作编织材料。画卷中看到的卖花苗小贩所挑的篮筐，茶肆酒店屋檐前的凉棚，都是用柳条编织而成。望火台下的许多店铺，四周没有围墙，但店铺一侧都立着柳条编成的围栏，白天移开营业，晚上圈起来权作围挡。不能用于编织的废材还可当作燃料，聊纾薪炭短缺之困。

画卷中的另一树种皂荚树，除了具有绿化、观赏和提供木材功能外，还有其他树种不具备的特殊用途。皂荚树的荚果富含胰皂质，用于洗发洁面不伤皮肤，用于洗绸缎而不损光泽，在人工合成的肥皂、洗衣粉、洗发液产生之前，一直是深受我国人民青睐的洗涤剂。皂荚可以通窍、祛风，可入药。皂荚树的树枝和叶都长有质地坚硬的刺，有祛毒破风之功效，亦可入药。皂荚树浑身是宝，经济价值很高。

汴京的绿化有科学规划，哪个区域栽什么树种都有合理布局。《清明上河图》只是描绘了京师一隅，画中河岸皆植柳树，而真实的汴京则汇集了当时南北方有名的花木和果树，既栽有落叶阔叶树，又栽有四季常青的针叶树，名花遍植，是一座绿树成荫、花开不败的园林之城。

七、画卷中为什么驴多马少轿子多

提到古人出行，也许是受到各种演义小说和影视剧的影响，人们总以为应该骑匹骏马，既快捷又威风。《清明上河图》却彻底颠覆了人们的这种认知：原来北宋时期骑驴的比骑马的多！

（一）北宋缺战马

在冷兵器时代，中原王朝一直被马匹的短缺所困扰，到了宋代，问题尤为严重。中国古代的马主要生长在比较寒冷的北方和西北地区，但是这两个地区都不在宋朝版图之内。宋朝在建立之初就没有收回燕云十六州，通往东北的贸易通道被辽人切断；陕甘地区又有西夏国长期把持，西域的马源被党项人阻隔：靠贸易进口没有一点希望。靠自己养吧，一来没有广阔的牧场，二来气候温暖湿润不适合马的生长，而靠圈养是培养不出合格的战马的。所以，宋朝始终建立不起一支像样的骑兵军队，作战时还是主要依靠步兵，按照原先演练的阵法摆成一个方阵，等待对方攻击。敌人的骑兵却具有天然的攻击优势，具有极强的机动性和冲击力。作战时，看似要在这个方向攻击，瞬间就能转移到另一个方向，而且能集中优势兵力攻击宋军的薄弱环节。以步兵为主的宋军对骑兵基本没有胜算，赢了追不上，输了跑不掉，只能一败再败。这样，就造就了一个经济富庶而军事孱弱的特殊朝代。

当然，北宋政府也并非别无一策，北宋的战马来源主要有三方面。一是官方养马。北宋设有牧监，在西北和西南地区设马场，但每年仅能得马二十万匹，不足盛唐的三分之一。而且，马政贪弊甚多，又与农争地，引起了不少矛盾。二是边境贸易，如上所述，受限制极大，每年所得马不过几万匹。三是民间养马。

（二）曲折的民间养马

早在神宗朝之前，北宋朝廷已经有养马于民间的呼声，民间也有一些养马的实践。到王安石变法后，北宋开始真正实行民间养马。起初实行保马法，

百姓中的兵户可以向官府领取马或向官府领钱买马养于家中。养马户十户一保，马的养护责任由保户承担。保马法实行后，诸牧监废去，军马不足。于是，朝廷又开始实行户马法，养马于民间更加推广开来。保马法和户马法一度给北宋提供了一些战马。但是，随着王安石变法的失败，保马法、户马法相继废罢，牧监又起。虽然后来又实行过给地牧马法，但到徽宗时期，国家危如累卵，民间养马已收效甚微。战事紧张，本来马就不足，仅有的一些也供应给了军队，社会上的马自然越来越少。穷尽整个长卷，也只有寥寥二十一匹。

与此同时，马的"地位"也明显提高，不再干那些又脏又累的拉车活儿，连骑马的也都不是普通人了，要么是朝廷官员，要么是商界大贾。百姓出门不想靠双脚走路，就只能骑驴坐轿了。

（三）交通运输驴来扛

马被"提拔"了，交通运输任务就留给了牛和驴。牛体形硕大，有"孺子牛"之美誉，是耕地犁田的好把式。但它天生一副慢性子，走起路来慢慢腾腾，除了"老子出关"没有人愿意骑它，只能拉个笨重的牛车承担一部分短途运输任务，主要的交通运输任务就只有依靠驴了。驴也不负众望，勇敢地承担起了这个社会重任，一扫先人强加给它的"蠢驴""笨驴"等坏形象。

驴的个头虽小，干活却不含糊。作为骑乘工具，它速度比牛快，耐力比马好，各种道路都可以适应。驴的性情温顺，易于驯服，骑起来比较安全。而且，驴耐粗饲，抗疾病，价格便宜，饲养成本低。一般来说，小有家产的汴京百姓家中都会养头小驴作为代步工具。像王安石这样的朝廷重臣，退休后也经常骑头小驴到处闲逛。家中没驴的，偶尔要出趟门，还可以到租赁铺

租一头驴子骑。汴京城内有许多租驴的小店，价格不高，大多数人都能接受。不过这都是短租行，如果想跑远途，那么租借还不如买一头划算。

除了供人骑乘，《清明上河图》中的太平车、平头车以及大小串车，都是由驴来拉的，还有不少直接用驴驮货，既省事又便捷，所以画面中有驴骡四十八头，是马的两倍还多。北宋使役骡子已相当普遍，只是骡和驴的形象太接近了，在画卷中又十分微小，我们欣赏画面时不易辨认。

（四）花钱就能坐轿子

轿子起源于古代的辇和步舆。辇开始是人力所拉之车，上下通用，到秦汉则改为马拉，通常为帝王、王后等所乘坐。也是从秦汉开始，这种辇车去掉了轮子，由马拉改由人抬，称"步辇"或"步舆"。因抬的方式不同，又分为肩舆和腰舆。南朝时，步舆已经十分流行，且由宫廷下行至高官显贵之家。到了后周，开始出现了"轿子"一词。

宋代轿子风行，士庶皆得乘之，但这种"无人不乘轿"的情况是在南宋才出现的。北宋初，朝廷只允许皇族和妇女乘轿。就连百官，除了皇帝特许者，也不得乘轿。一些官员站在礼制的角度上拒绝乘轿。如王禹偁曾代赵普写过《谢肩舆入内表》，认为乘轿虽为恩荣，但实非"人臣之常礼"。还有一些士大夫从道德角度，也拒绝乘轿。如王安石就曾拒绝乘轿出行，认为这是极不人道的做法："自古王公虽不道，未尝敢以人代畜也。"（宋邵伯温《邵氏闻见录》）到了宋哲宗时期，由于经济繁荣，商业发达，思想也相应解放，官府对乘轿的禁令渐渐放宽，一些富商大户乘四人抬大轿招摇于街市。

至迟到北宋后期，汴京城就有了专门出租轿子的店铺。赁轿价格依路途

远近，从几十到几百文不等。无论何人，只要囊中有钱，均可租乘轿子，一来免除路途劳累，二来又显脸上有光。乘轿完全进入了商业化运营模式，坐轿子的人也就一天天多了起来，《清明上河图》正是反映了这一社会现象。

八、为什么画卷中酒店多

在《清明上河图》所绘的诸店铺中，酒店最为突出，规模大、数量多，说明酒店业在汴京的诸行业中占有特别重要的地位。

（一）汴京酒店知多少

孟元老在《东京梦华录》中说："在京正店七十二户，此外不能遍数，其余皆谓之脚店。"七十二家正店外仍至"不能遍数"，说明当时汴京酒店实在太多了。据周宝珠先生推算，汴京的脚店可能有数万个之多。原来，宋代是通过"榷曲"来控制制酒卖酒业的。汴京都曲院每年造曲一百二十至二百二十万斤，分配给酒户造酒使用。京城的七十二家正店可造酒、卖酒，而脚店一般则从正店批发酒水售卖。以白矾楼为例，这家每日接待千余人的酒店，在真宗时每年购买官曲五万斤。仁宗时，由于经营不善，朝廷下诏改换白矾楼承买人，条件仍是每年买官曲五万斤，但允许于京城内拨定三千户脚店于白矾楼批发售卖。这样，按每年官曲二百二十万斤计，需要四十四个像白矾楼这样的造酒大户，每个大户拨定三千户脚店，则应有约十三万户脚店售酒。当然，七十二家正店每店所拨脚店的数量有多有少，但汴京有数万个脚店这个数量是不会估计过高的。（周宝珠《〈清明上河图〉与清明上河学》）

如同画卷中所示，这些正店和脚店，连同规模更小的酒肆饭馆，遍布街区的各个角落，成为汴京规模最大的行业之一。

（二）街市取代坊市

北宋的都城与隋唐的相比，在城市格局上发生了质的变化。宋以前，我国的城市基本均实行坊市分离制度，唐代的都城长安则将这种制度发展至顶峰。长安全城分割为一百零八个坊，每个坊为一个居民区，有围墙圈定，坊墙四周各开一门。城内东西各设一市，也有围墙和市门，每市约有两个坊的面积大小。坊市制下，所有的经济交易都在市内进行，居民日常生活很不方便。这是一种封建堡垒式的封闭型城市格局。

宋代的都城采取开放型管理模式，拓宽街道，拆除坊墙，允许百姓临街搭盖凉棚、起楼阁，准许临街开店、面街而居。这样，坊市不再分隔，居住区和商业区融为一体，为酒店的大量出现提供了建筑空间和经营基础。再加上北宋政策上对酒业的支持，东京城的酒店业很快便兴盛起来。

（三）宋人嗜酒善食

宋人嗜酒，有其缘由。早在北宋建立之初，宋太祖赵匡胤便导演了一出"杯酒释兵权"的好戏，几杯薄酒解决了开国功臣"功高震主"的历史性难题。如此一来，宋代百姓难免对酒充满喜爱。从经济角度来说，北宋经济繁荣，粮食产量有盈余，酿酒业兴盛，故而市场上有大量的酒供应，这使得宋人饮酒成风有了物质基础。更重要的是，朝廷可以从酒业中获得丰厚的财政收入，仅卖酒曲一项，就可岁收三十六七万贯。为了增加收入，官府对各大酒店强派酒曲的认购数量，促使酒店增加制酒产量，且通过各种措施鼓励百姓买酒。

由于朝廷的推动，从官场到民间，宋人饮酒之风比汉唐有过之而无不及，而且喝出了时代特色——以"喝花酒""以妓佐酒"最为著名，也喝出了许多与文人、乐舞、歌妓相关的风流韵事。

饮食不分家，七十二家正店既是酒店，又是食肆。饮酒之风的盛行也带动了饮食文化的发达。中国的饮食文化本来就有悠久的历史和优良的传统，到了宋代，随着坊市制和宵禁的取消，饮食业得到了前所未有的发展，堪称我国饮食发展史上的鼎盛时期。宋人特别讲究食品的精细化和艺术化。富贵人家，食不厌精，脍不厌细，"凡饮食珍味，时新下饭，奇细蔬菜，品件不缺"，遇有时鲜上市时，甚至愿"增价酬之，不较其值"。（《梦粱录》）我们今天经常吃的食物，如火腿、火锅、包子、饺子、面条、汤圆等，在宋代都已出现，连调味品酱油名称的第一次出现，也是在宋代。（宋林洪《山家清供》）无怪乎美国人安德森在他的《中国食物》一书中说："中国伟大的烹饪出于宋朝。宋朝美食有煎、炒、烹、炸、烧、烤、炖、熘、爆、煸、蒸、煮、拌、泡、涮等不下几十种做法，宋朝真不愧是美食的天堂。"而如此繁多的烹饪技术必然由好的厨师来完成和实践，如此灿烂的饮食文化也必然有商业的驱动和支持。

（四）京师富贵

北宋的官僚机构与前朝相比更加庞大，冗官冗吏严重。这些官员享受着朝廷的高薪厚禄，自然是一等有钱人，但犹有未餍足者。一些官员依仗手中权力，直接参与商业活动。如仁宗朝的石曼卿，公然贩卖私盐取利，以至市中皆知"石学士盐"。（宋孔平仲《孔氏谈苑》）北宋末年，宰相何执中"广

殖货产，邸店之多，甲于京师"。（宋董弅《闲燕常谈》）

在这样的环境之下，宋代行商之风盛行。京城的大街小巷店铺林立，商货充盈，街道两旁商贩摊点拥挤不堪，"车马阗拥，不可驻足"，有些街道"夜市直至三更尽，才五更又复开张"。（《东京梦华录》）商品经济的蓬勃发展，使得富人阶层很快形成。真宗时，宰相王旦曾说："京城资产百万者至多，十万而上，比比皆是。"（《续资治通鉴长编》卷八十五）有钱的人多了，奢靡享受之风自然随之而兴。

京城人尚奢侈，只要手头有钱，往往不愿自己做饭，"市井经纪人家，往往只于市店旋买饮食，不置家蔬"。（《东京梦华录》）在虹桥桥头的十千脚店前，甚至有了送"外卖"的伙计。民间有办红白喜事的，如不愿自己操办，也可出钱委人办理。开席之日，桌椅陈设、碗碟杯盘、酒水用品等物，自有茶酒司负责筹办租赁；菜肴饭食，自有厨司负责制作。因此，孟元老在《东京梦华录》中称"都人侈纵"。

（五）京城流动人口多

作为商业大都市，汴京的商货来自全国各地，有些物品甚至来自海外诸国。"八荒争凑，万国咸通。集四海之珍奇，皆归市易；会寰区之异味，悉在庖厨。"（《东京梦华录》）和商货一起来的，自然是各地的商人。这些人或长期居留，或短期停驻，都需吃住在酒店或邸店。商贸的业务洽谈，也常常要借助酒店这个平台。汴京的内河运输线上也有一个数量不容小觑的流动人群。汴河年均输入京城的供米在六百二十万担以上，所用纤夫、梢工和押运人员超过二十万，杂般纲的船夫超过十万，纲运以外的船舶所需船夫也超过

三十万。（黄纯艳《造船业视域下的宋代社会》）如此多的人分布在运输线上，日常进出京城的也必然数以万计。从画卷中可以明显看出，汴河两岸的店铺基本都是为这群人服务的。船工们晚上可以住在船上，所以汴河两岸邸店较少，而鳞次栉比的酒肆饭店，则成了船工的饮食服务区。

综合上述多种因素，才形成了《清明上河图》中夹河列市、酒肆邸店林立的盛况。这是对当时市井的真实反映，更是出于当时社会的真实需求。

后　记

　　第一次见到《清明上河图》是在 1986 年。在那个年代里，每到年关，老百姓家中流行挂一些精美的挂历。我不专事收藏，但遇到自己喜欢的，也忍不住买上两本。年复一年，有人就知道了我有这个喜好。就在 1986 年的春节期间，一位挚友把他上一年用过的一本旧挂历当礼物送给了我，挂历上的图案就是《清明上河图》。

　　这本挂历由中华书局印制发行，由启功先生题写图名"清明上河图卷"，纵三十七点五厘米，横五十点一厘米。挂历版式不甚雅观，内容却十分丰富，把原图均匀地分割为十二等份，配上十二个月的日历，即成一九八五年的年历。画面整体呈黄褐色，远看黑乎乎一片，近看在褐色中还有线画，勉强能看出原画的面貌。那时候可能有个朴素的观念：画面越黑黢就越显得古老，越古老就越珍贵。遗憾的是，十二张画被人撕去了一张——还有比我还不懂珍惜画的人，撕去一张能干什么？充其量只能给孩子包个书皮。但就因为少了这一张，才在我心中留下了一个挥之不去的心结——一定要设法找到一幅完整的《清明上河图》。

　　一晃十年过去了。有一天，在马路边的旧书摊上偶然又发现了一幅《清

明上河图》画卷，用绫子装裱的锦盒已经破烂不堪，但里面的画轴还完好无损，要价只有十元，我毫不犹豫地买了回来。画卷为河南美术出版社出版发行，香港世界产品广告杂志社承印。画面呈浅黄绿色，色调明快，线条清晰，印刷前明显做了技术处理，效果远远好于之前的挂历。

欣赏这样的经典名画，十分需要分析解读的书籍。同样是中国优秀传统文化的重要组成部分，唐诗宋词的解读文章连篇累牍、层出不穷，而相比之下，解读古代绘画的文章却少得多。这也许是我国在继承和发扬文化传统中的一个疏忽，更有可能是解读绘画作品的难度更大。

起初，作为一个没有经过专业鉴赏训练的普通人，面对这一国宝级名画，我只能惊叹于它那繁杂的内容、惊人的技艺。试想，如果从落笔到提笔算一笔的话，完成这样的巨幅长卷，何止千笔万笔！宋时又没有铅笔打稿，手起笔落便成定局，整幅长卷一气呵成，其间难度可想而知。日夕与交，画面在脑海中仿佛活了过来，我渐渐产生了自己摹写它、解读它的念头。于是，分析画面，择取片段，细心临摹，查找资料，我尽力追随画中人的脚步，探求北宋汴京各阶层人群的活动轨迹，揣摩画面中隐藏的社会背景。慢慢地，笔下的图画和文字都越积越厚，从而形成了本书的基本构想。尽管书中的解说基本是从画面联系史实推断而来，多数在是与不是之间，有的可能并不符合作者原意，但所谓"真理越辩越明"，还是想抛砖引玉，与有兴趣者共同探讨，共同进步。

需要特别提及的是，在本书编写期间，不少至亲好友得知我在"研究"《清明上河图》，出于鼓励"老有所玩"的心态，给了很多的关注和支持。南开

大学刘润飚教授专程买来《仇英模清明上河图鉴赏》供我参考。南开大学历史学院余新忠教授拨冗为本书写序，多有肯定和鼓励。山西大学晋中学院白彩燕教授也在本书编写过程中给予了热情的帮助。谨借此表示衷心感谢。

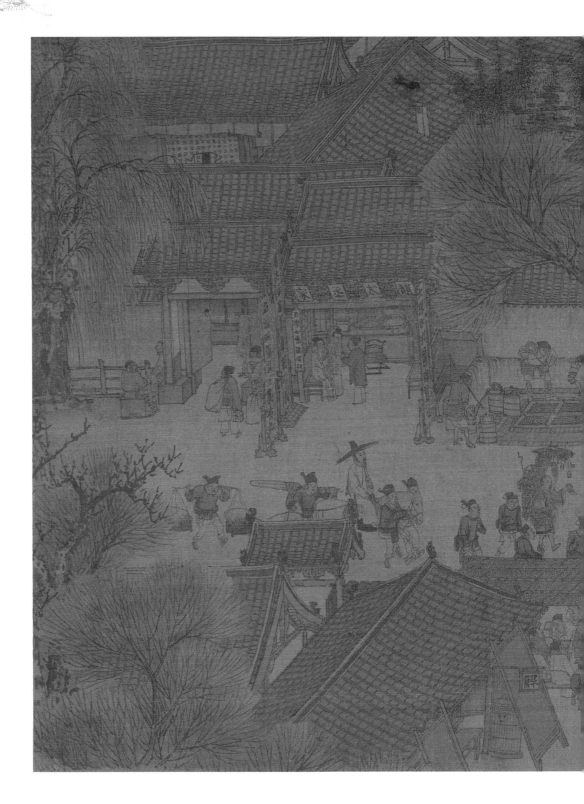

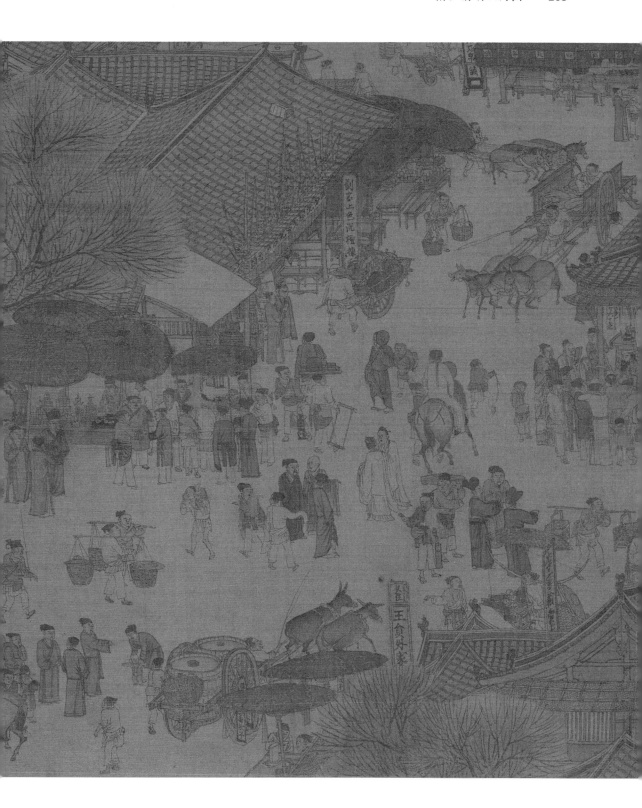

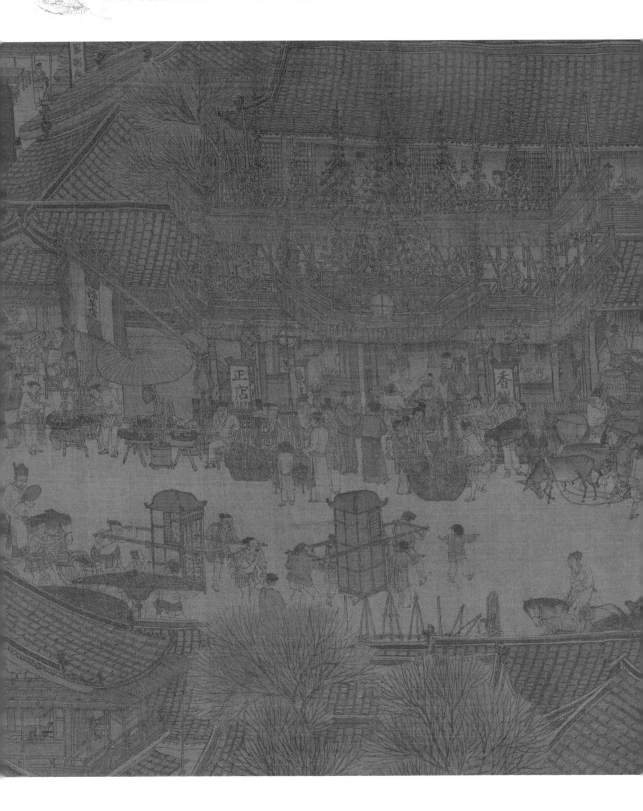

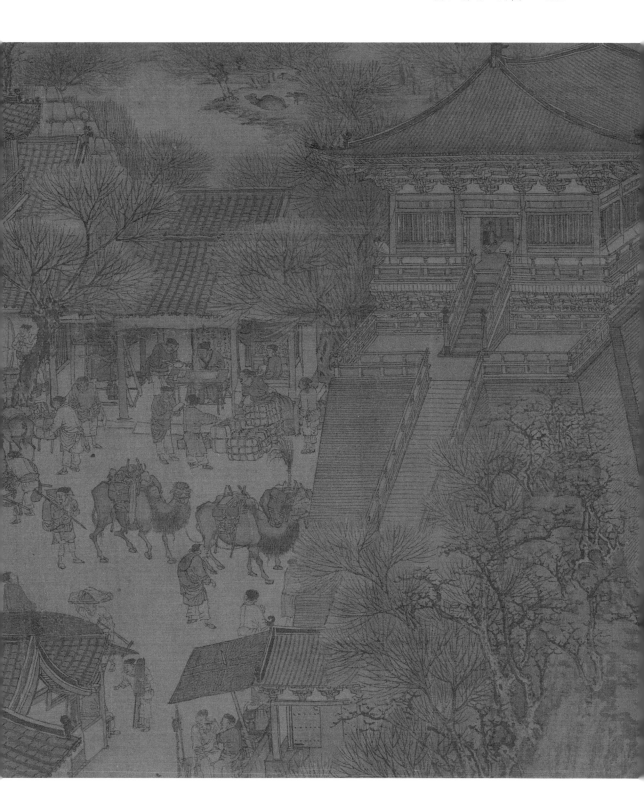

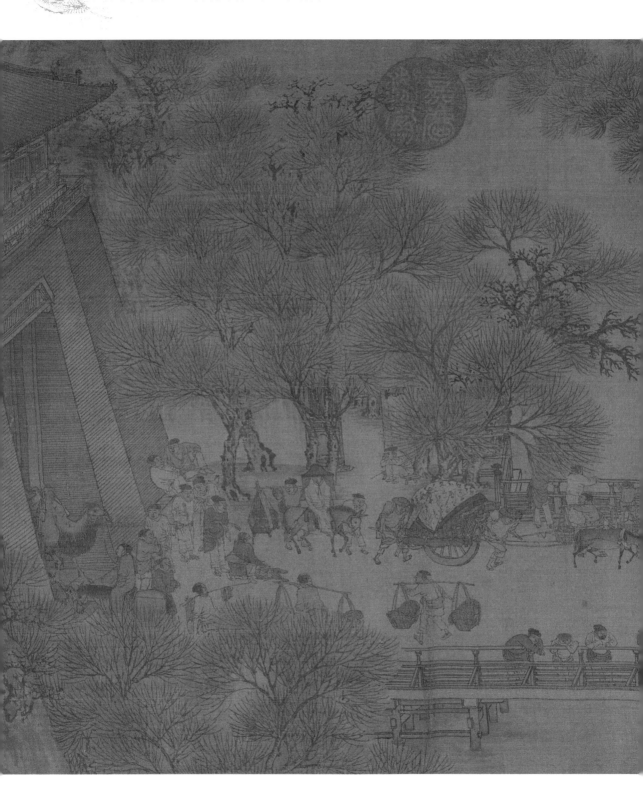

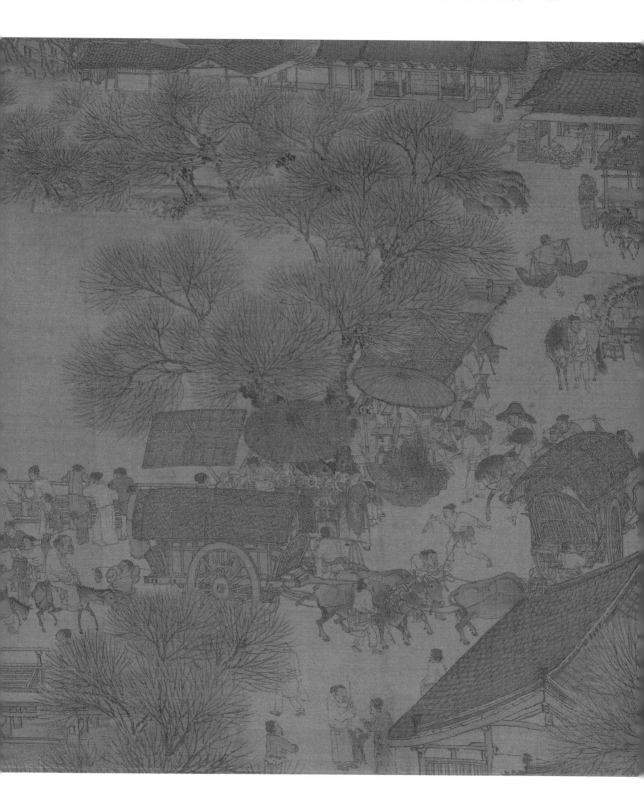

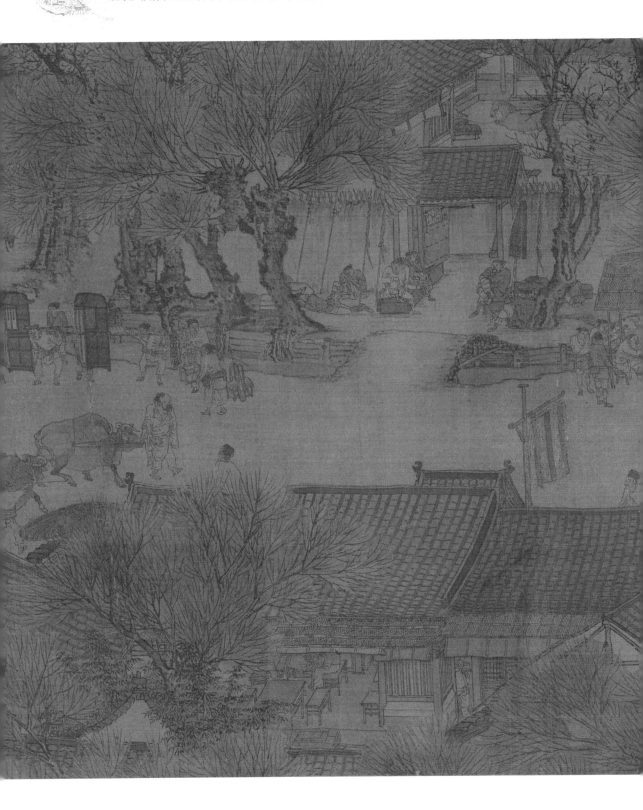

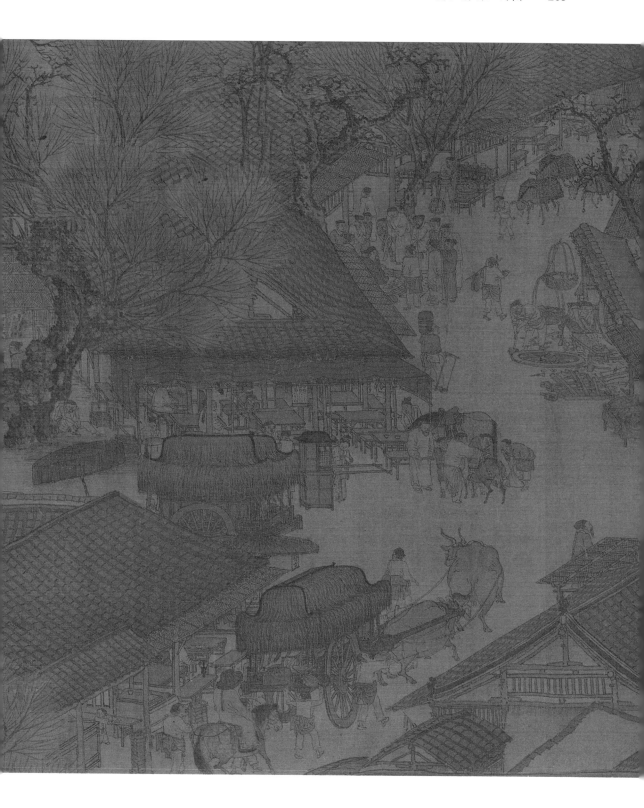

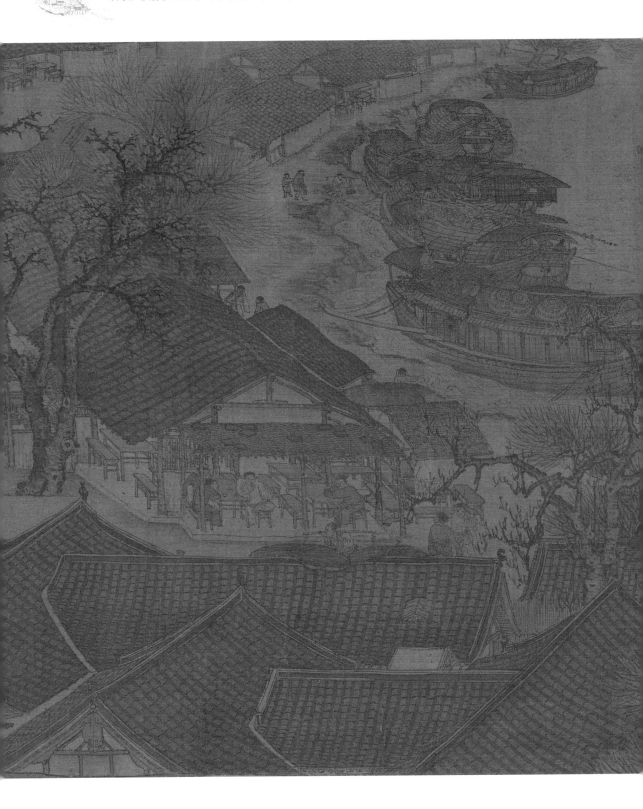

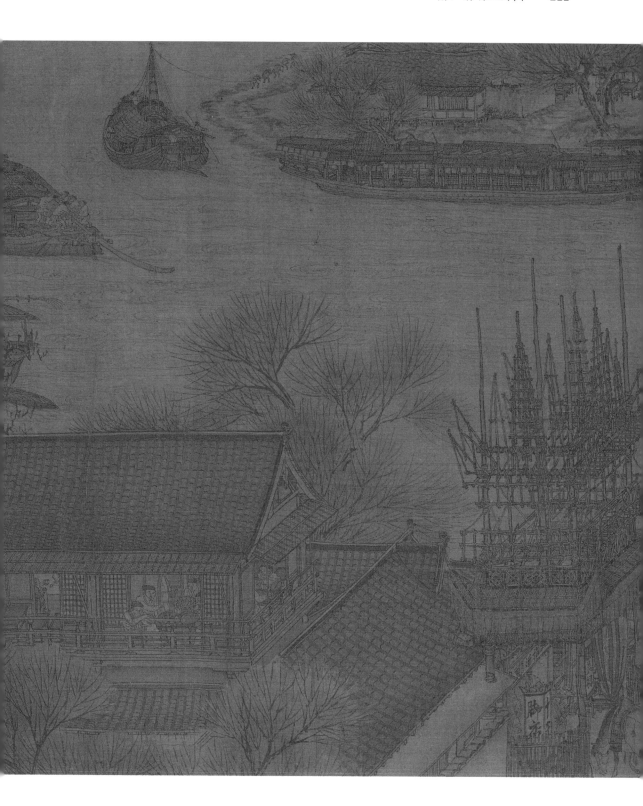

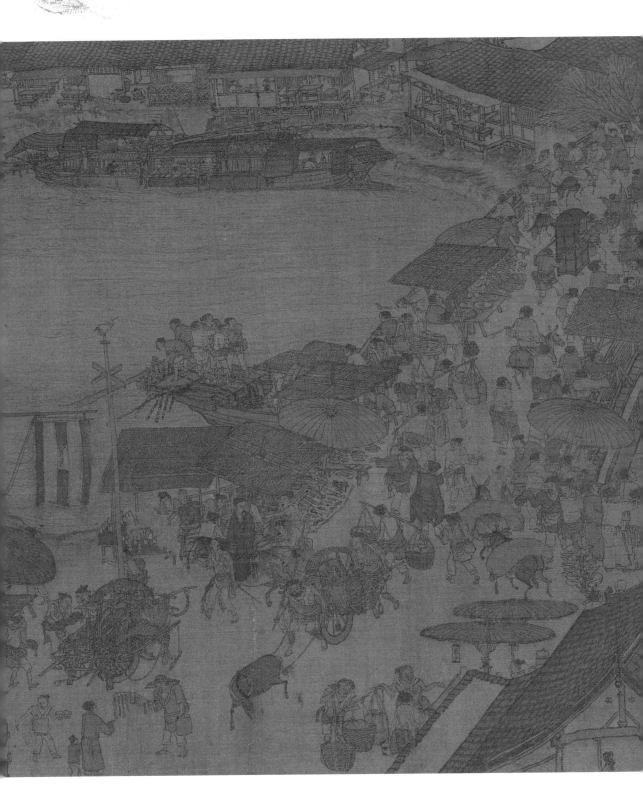

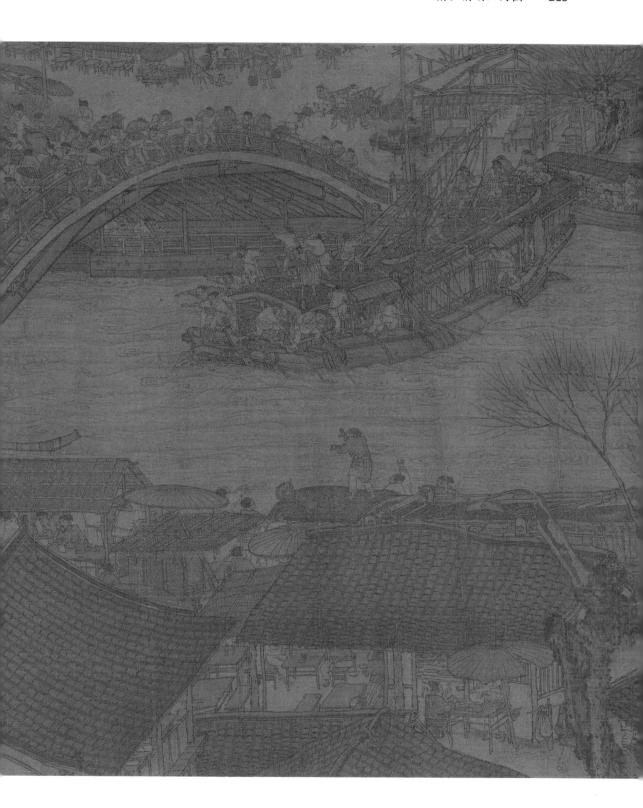

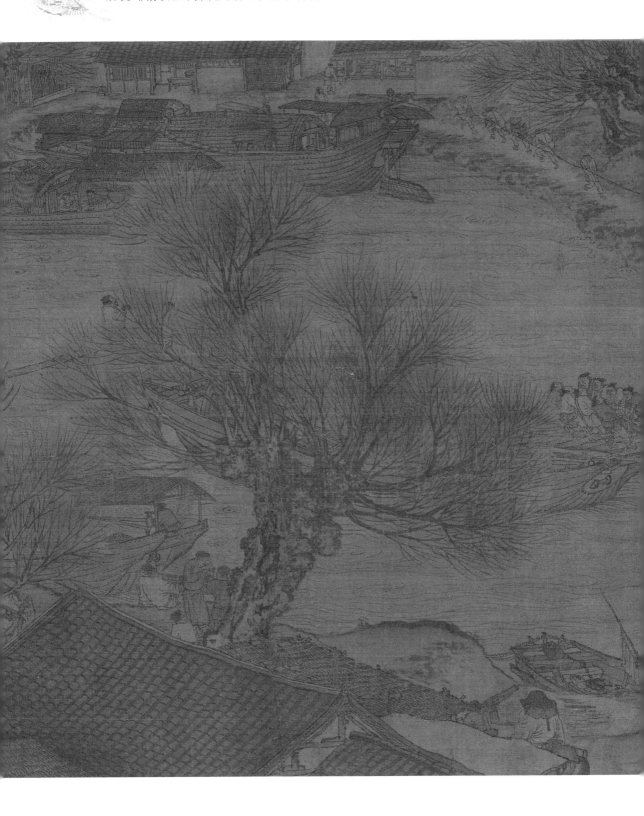

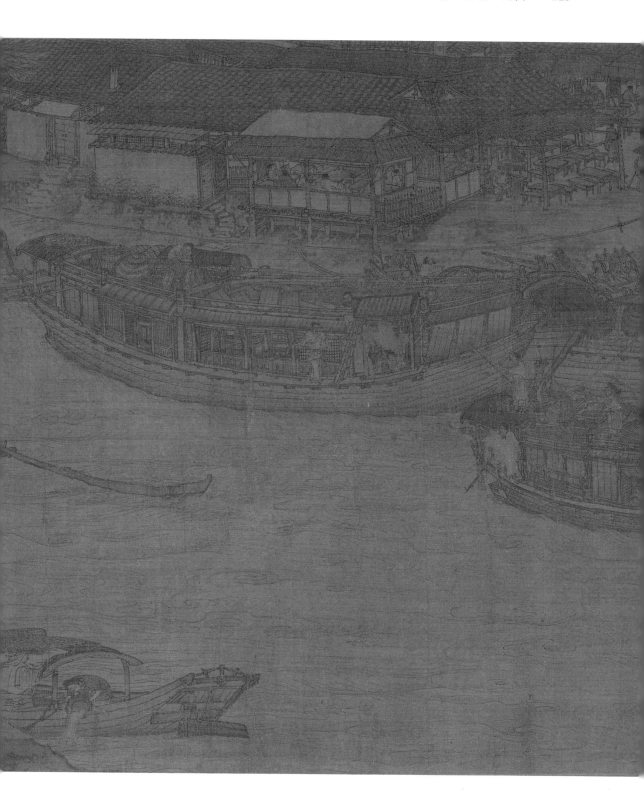

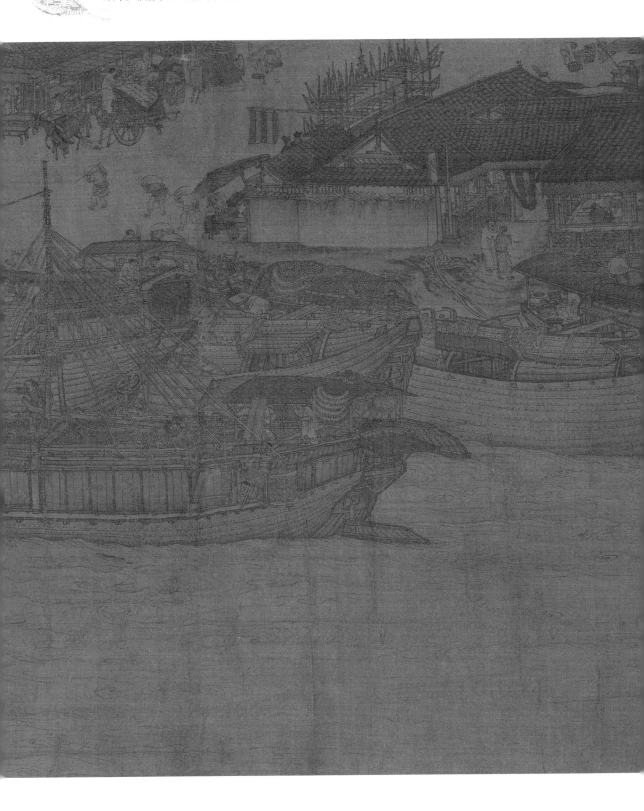

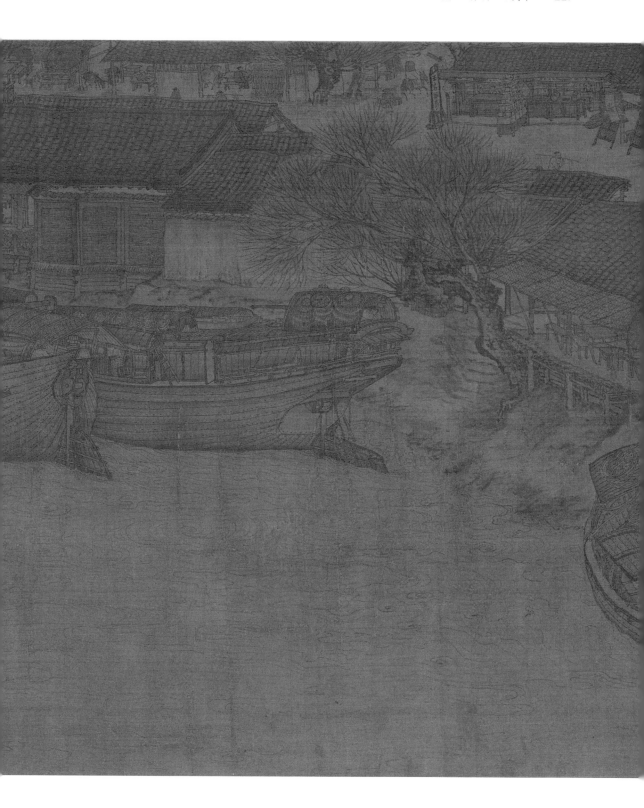

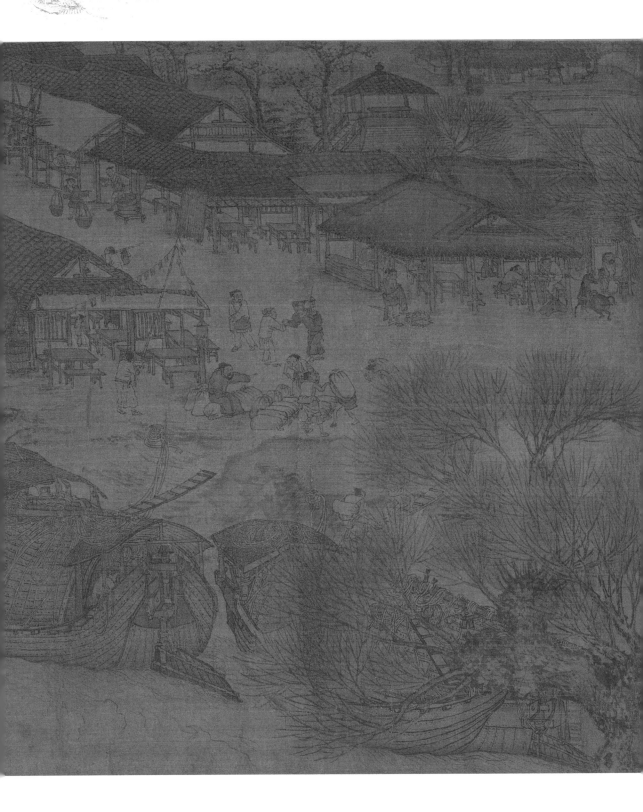

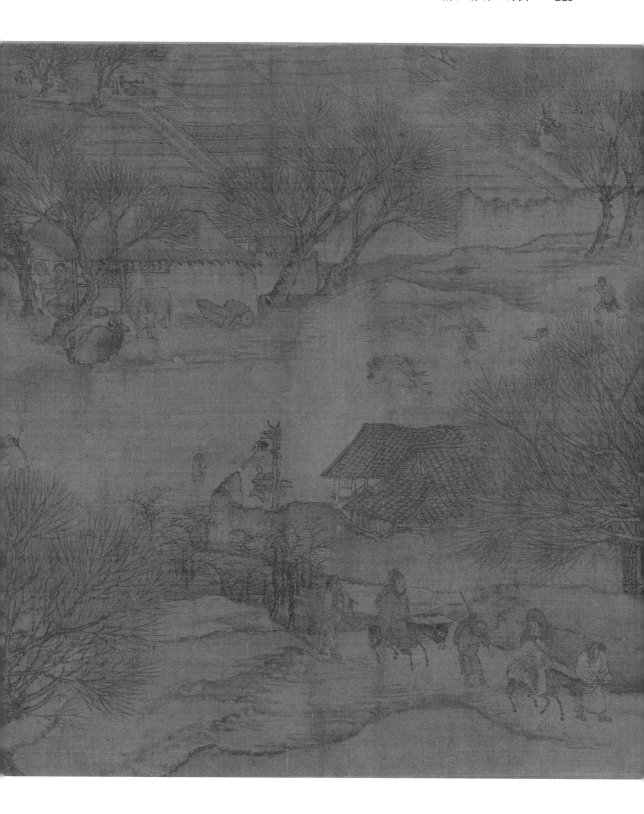

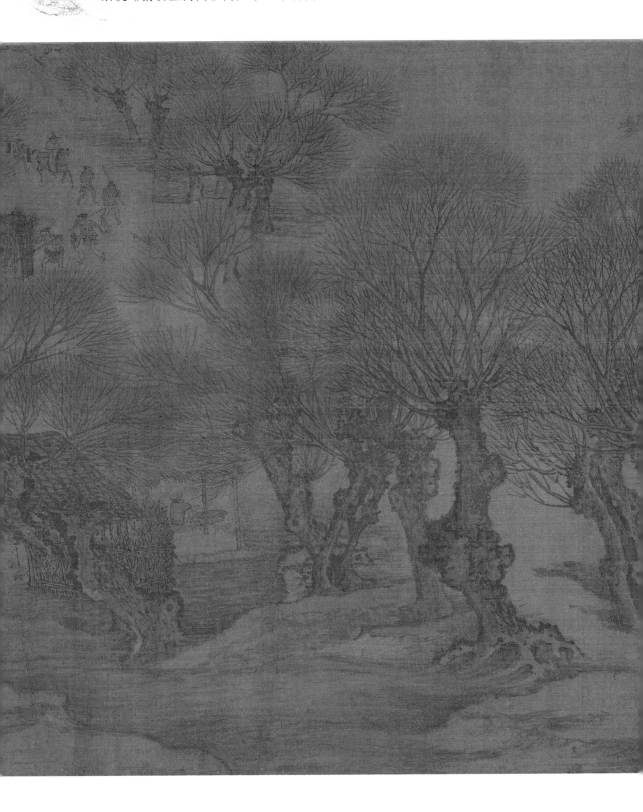

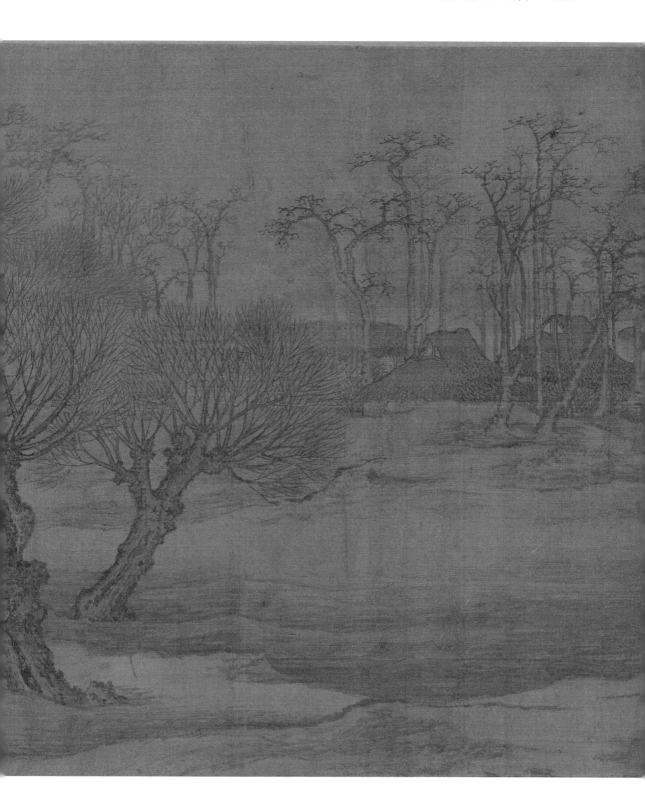

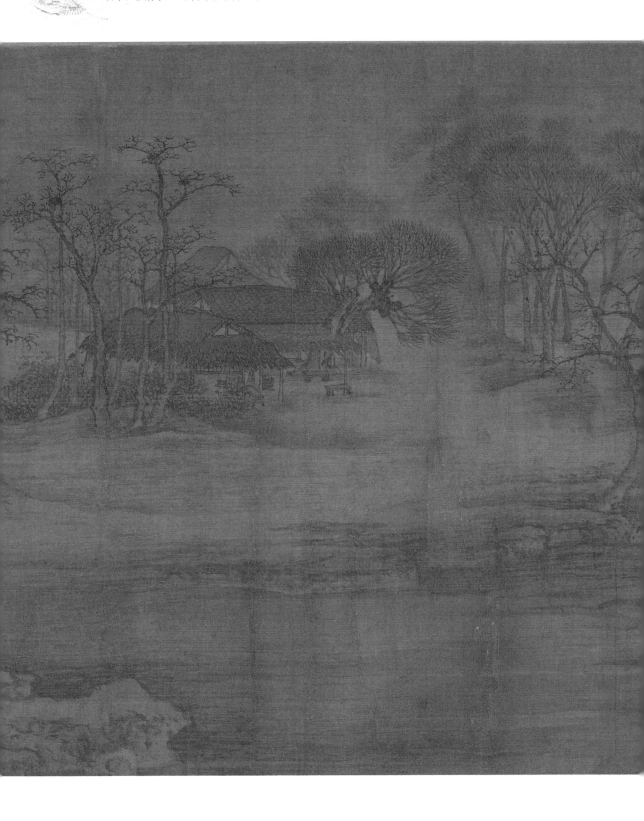

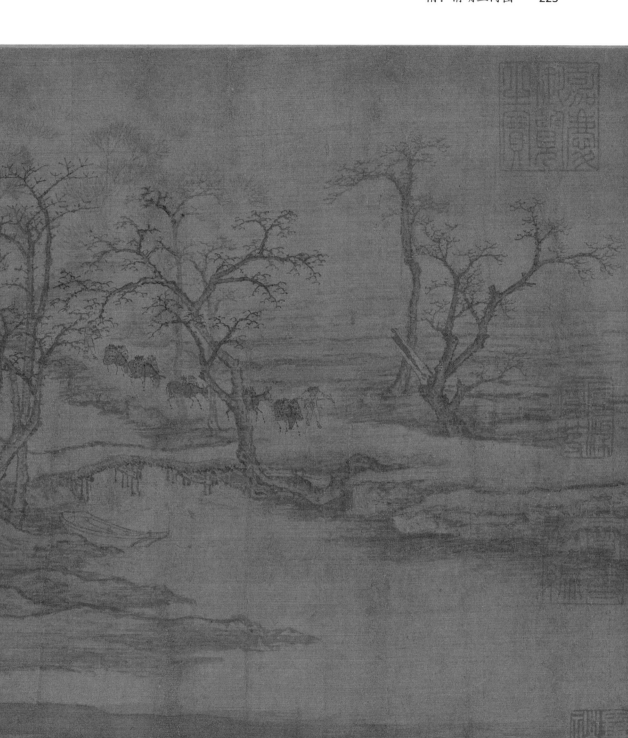

附

清明上河图

S